Les Maîtres de l'Art

LIBRAIRIE PLON

LE BERNIN

VOLUMES PARUS DANS LA MÊME COLLECTION :

Reynolds, par François BENOIT, professeur d'histoire de l'art à la Faculté des Lettres de l'Université de Lille.
David, par Léon ROSENTHAL, professeur au lycée Louis-le-Grand.
Albert Dürer, par Maurice HAMEL, professeur au lycée Carnot.
Rubens, par Louis HOURTICQ, agrégé de l'Université.
Holbein, par François BENOIT, professeur d'histoire de l'art à la Faculté des Lettres de l'Université de Lille.
Claus Sluter, par A. KLEINCLAUSZ, professeur à la Faculté des Lettres de l'Université de Lyon.
Michel-Ange, par Romain ROLLAND, chargé d'un cours d'histoire de l'art à la Faculté des Lettres de l'Université de Paris.
Géricault, par Léon ROSENTHAL, professeur au lycée Louis-le-Grand.
Verrocchio, par Marcel REYMOND.
Botticelli, par Ch. DIEHL, professeur à la Faculté des Lettres de l'Université de Paris.
Phidias, par Henri LECHAT, professeur à la Faculté des Lettres de l'Université de Lyon.
Raphaël, par Louis GILLET.
Giotto, par Ch. BAYET, directeur de l'enseignement supérieur.
Scopas et Praxitèle, par Max COLLIGNON, membre de l'Institut, professeur à la Faculté des lettres de l'Université de Paris.
Ghirlandaio, par Henri HAUVETTE, chargé de cours à la Faculté des Lettres de l'Université de Paris.
Chardin, par Edmond PILON.
Charles Le Brun, par Pierre MARCEL, docteur ès lettres.
Benozzo Gozzoli, par Urbain MENGIN, docteur ès lettres.
Peter Vischer, par Louis RÉAU, maître de conférences à la Faculté de Lettres de l'Université de Nancy.
Philibert de l'Orme, par Henri CLOUZOT, conservateur de la bibliothèque Forney.
Donatello, par Emile BERTAUX, professeur à la Faculté des Lettres de l'Université de Lyon.

VOLUMES EN PRÉPARATION :

Lysippe, les Van Eyck, Mantegna, les Bellini, Michel Colombe, Memlinc, Ghiberti, Luini, Fra Bartolommeo, Léonard de Vinci, Titien, Giorgione, Van Dyck, Velazquez, Poussin, Philippe de Champagne, Rembrandt, Watteau, Boucher, Fragonard, N. Cochin, Houdon, Prudhon, Gros, Ingres, Delacroix, etc.

Par

Paul ALFASSA; BASCH, professeur à la Faculté des Lettres de Paris; BAYET, directeur de l'enseignement supérieur; Léonce BÉNÉDITE, conservateur du musée du Luxembourg; Raymond BOUYER; Emile DACIER, sous-bibliothécaire à la Bibliothèque nationale; le comte Paul DURRIEU, membre de l'Institut, conservateur honoraire au musée du Louvre; Louis DE FOURCAUD, professeur d'histoire de l'art à l'Ecole nationale des beaux-arts; GASQUET, directeur de l'enseignement primaire; Louis GILLET; André HALLAYS; Maurice HAMEL; HOMOLLE, membre de l'Institut, directeur des Musées nationaux; Georges LAFENESTRE, membre de l'Institut, professeur au Collège de France; LEMONNIER, professeur à la Faculté des Lettres de Paris; LIARD, membre de l'Institut, vice-recteur de l'Académie de Paris; Conrad DE MANDACH; Henry MARCEL, administrateur général de la Bibliothèque nationale; G. MENDEL, professeur à la Faculté des Lettres de Bordeaux; Marcel NICOLLE, attaché honoraire au musée du Louvre; P. DE NOLHAC, conservateur du musée de Versailles; POTTIER, membre de l'Institut, conservateur au musée du Louvre; S. ROCHEBLAVE, professeur au lycée Janson-de-Sailly et à l'Ecole nationale des beaux-arts; Henry ROUJON, secrétaire perpétuel de l'Académie des beaux-arts; Paul VITRY, conservateur au musée du Louvre; Teodor DE WYZEWA; etc., etc.

LES MAITRES DE L'ART
COLLECTION PUBLIÉE SOUS LE HAUT PATRONAGE
DU MINISTÈRE DE L'INSTRUCTION PUBLIQUE ET DES BEAUX-ARTS

LE BERNIN

PAR

MARCEL REYMOND

PARIS
LIBRAIRIE PLON
PLON-NOURRIT ET C^{ie}, IMPRIMEURS-ÉDITEURS
8, RUE GARANCIÈRE — 6^e
—
Tous droits réservés

Droits de traduction et de reproduction
réservés pour tous pays.

INTRODUCTION

*A Charles Reymond,
mon fils et cher collaborateur.*

LE Bernin, de son vivant, a joui d'une réputation sans pareille. Dès sa jeunesse, véritable enfant prodige, il était regardé comme devant être le Michel-Ange de son siècle. Tous les papes à Rome, à l'étranger les plus grands rois, un Charles Ier en Angleterre, un Louis XIII et un Louis XIV en France, se sont disputé la gloire de l'avoir à leur service.

Or, un siècle ne s'était pas écoulé depuis sa mort qu'une réaction violente se produisait et que ce grand génie était considéré comme un artiste d'un goût corrompu, qui avait perdu l'art par ses extravagances et ses nouveautés vicieuses, comme un des maîtres les plus néfastes, dont les principes devaient à tout prix être combattus. « Le Bernin, dit Quatremère de Quincy[1], porta dans la

1. *Encyclopédie. Architecture*, t. I, p. 277.

sculpture une facilité de conception et d'exécution peu compatible avec la sagesse et la pureté, qui sont le principal mérite de cet art. Les qualités qu'on admire en lui ne sont que de brillants défauts. Il fut le premier qui, sous le prétexte de la grâce, y introduisit les licences de l'incorrection la plus outrée. Ses chairs, traitées avec trop de mollesse, s'éloignent du beau et outrepassent le vrai; son expression n'est souvent qu'une grimace et toujours une affectation. »

Cicognara a dit de même[1] : « Le Bernin, au lieu de faire retourner l'art à ses vrais principes, comme devait le faire Canova, travaillait au contraire, sans s'en apercevoir, à le faire entièrement dévier. Par suite de son exécution luxuriante et du faux attrait de ses nouveautés, le mal allait sans cesse en s'aggravant, et en le suivant l'art passait de l'élégance à l'affectation et de l'affectation à la caricature. »

Pendant longtemps ce fut comme la devise de l'école néo-classique, de l'école de Winckelman, de Milizia et de David, qu'il fallait « écraser la queue » du Bernin[2].

[1]. *Storia della scultura italiana*, t. VI, p. 117 (Édition de Prato, 1824).

[2]. L'ancienne critique allemande a été particulièrement sévère pour le Bernin et le dix-septième siècle (Voir notamment les *Tombeaux des Papes* de Gregorovius).

Ce revirement n'a rien qui doive nous surprendre. Il est la conséquence logique du changement qui se produisit à la fin du dix-huitième siècle. Le Bernin ne peut pas être aimé par cette école qui s'éprend d'une passion nouvelle pour l'antiquité, d'une passion plus étroite et plus exclusive encore que celle des maîtres de la première Renaissance, et qui ne peut plus comprendre les libertés, les nouveautés, les audaces des maîtres du dix-septième et du dix-huitième siècle. Le naturalisme du Bernin, sa volonté d'être un homme de son temps et de ne pas se lier trop servilement à cet art antique dont les formes ne pouvaient plus, sans être modifiées, servir à l'expression de sa pensée, tout cela fut méconnu et condamné en vertu des lois supérieures d'un prétendu idéal classique. Pour cette nouvelle école l'histoire de l'art s'arrêtait à Bramante, à Raphaël et à Michel-Ange.

Depuis longtemps nous avons revisé ces jugements en ce qui concerne les maîtres français du dix-septième et du dix-huitième siècle et rendu aux grands artistes du règne de Louis XIV et de Louis XV la justice qui leur est due; mais nous n'avons pas encore fait de même pour les maîtres italiens qui furent leurs prédécesseurs, et en particulier pour le Bernin, chef de cette école qui s'épanouit si brillamment en Italie et dans toute l'Eu-

rope : aujourd'hui encore bien des gens en France, sur la foi des guides de voyage, croient qu'il est de bon ton de dire du mal du Bernin.

Nous voudrions contribuer à réparer une telle injustice et montrer que le Bernin fut un admirable artiste, également intéressant par la beauté, la variété et la nouveauté de ses œuvres, le plus grand génie que l'Italie ait connu depuis Michel-Ange.

Comme documents originaux pour l'étude des œuvres du Bernin, nous sommes particulièrement favorisés, grâce aux nombreuses pièces d'archives conservées à Rome, soit au Vatican, soit dans les grandes bibliothèques des familles papales. La correspondance du représentant du duc de Modène à Rome, ainsi que trois journaux, trois *Diarii* écrits à Rome du vivant du Bernin par Gigli, Cervini et Deone peuvent aussi être très utilement consultés.

Relativement au séjour du Bernin en France, nous avons le *Voyage* écrit par Chantelou, qui est d'un très grand intérêt, non seulement parce qu'il nous renseigne très exactement sur une période importante de la vie du maître, mais parce qu'il nous fait pénétrer dans son intimité, qu'il nous cite à chaque page ses appréciations personnelles

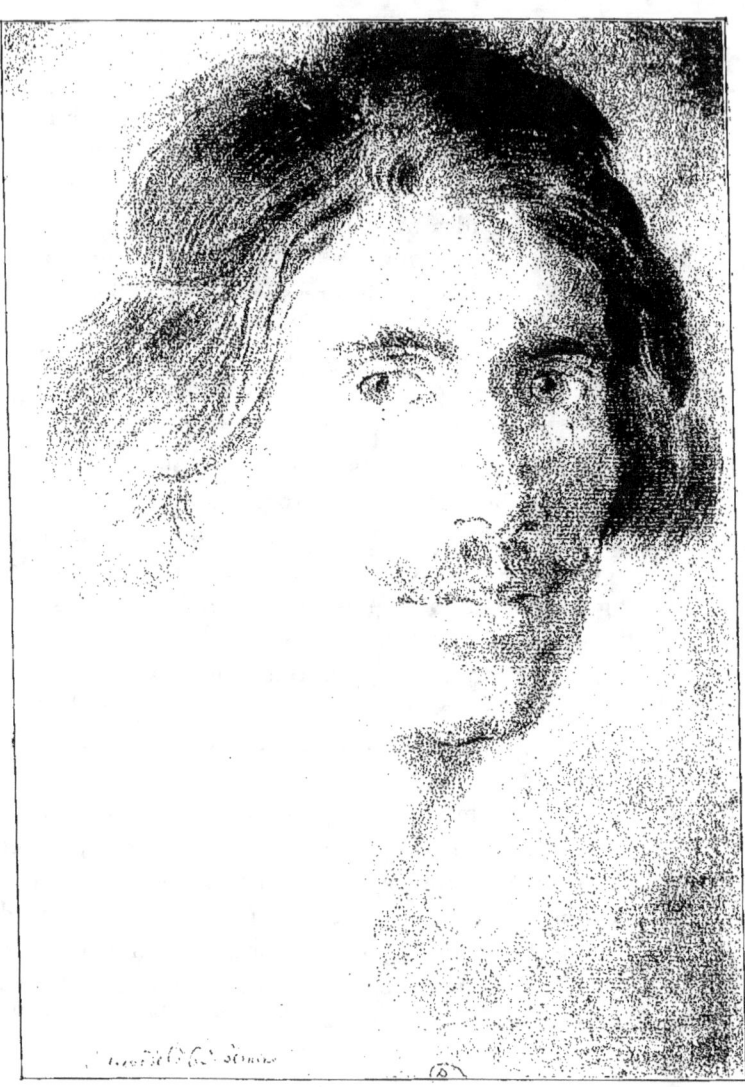

PORTRAIT DU BERNIN PAR LUI-MÊME
Dessin.
Rome, Galerie nationale.

et nous fait connaître son originalité, l'étendue de son esprit et la profondeur de ses observations sur l'art.

Deux ans après la mort du Bernin, sur l'ordre de la reine Christine de Suède, Baldinucci écrivait sa *Vie* et nous avons encore une autre *Vie* écrite quelques années plus tard par le fils même du Bernin, mais ce n'est guère qu'une répétition de celle de Baldinucci.

Passeri qui a écrit les *Vies des maîtres morts de 1641 à 1673*, n'a pas eu à écrire celle du Bernin qui n'est mort qu'en 1680, mais il a eu souvent l'occasion de parler de lui, notamment dans les Vies de Finelli, Borromini, Francesco Baratta, Guido Ubaldo Sabattini et Francesco Fiammingo.

Vers le milieu du dix-huitième siècle, la réaction contre le Bernin commence à apparaître dans les ouvrages de Milizia, qui est un écrivain très remarquable, dont les critiques ingénieuses piquent toujours la curiosité, mais qui exigent, pour être pleinement comprises, que l'on se place au point de vue un peu trop étroit de l'école néo-classique.

Ensuite, pendant près d'un siècle on s'est désintéressé de l'étude du Bernin, et pour sa réhabilitation il a fallu attendre le livre publié par Fraschetti

en 1900[1], qui est d'un intérêt capital par sa riche documentation et son abondante illustration. Tous ceux qui écrivent aujourd'hui sur le Bernin doivent dire les obligations qu'ils ont à cet excellent ouvrage.

Dans le volume actuel, on ne trouvera aucun document nouveau et l'on n'y recherchera qu'une étude purement artistique. Sur deux ou trois points seulement, j'ai cru devoir m'éloigner de la chronologie adoptée par Fraschetti, notamment au sujet de l'église Saint-André. Je me suis appliqué, d'autre part, à étudier un peu plus attentivement le rôle du Bernin comme architecte, et, d'une façon générale, mon livre est écrit avec une sympathie plus vive que le sien pour l'art italien du dix-septième siècle. Je n'isolerai pas, comme il l'a fait, le Bernin de ses contemporains ; je n'écrirai pas que son art est une rébellion contre l'esprit de son siècle, mais je dirai que, tout au contraire, il en a été la plus belle et la plus éclatante manifestation.

1. La même année, j'écrivais moi-même le quatrième volume de mon histoire de la *Sculpture florentine*, où je parlais du Bernin, très brièvement, mais avec tous les éloges qui lui sont dus.

CHAPITRE PREMIER

Les prédécesseurs du Bernin. — Son éducation.
Caractères généraux de son art.

LE premier trait qui nous frappe dans l'art du Bernin, trait qui dans sa jeunesse est prédominant jusqu'à l'exclusivisme, c'est la volupté. Et en même temps, nous voyons, dès ses premières œuvres, un autre caractère tout différent, le caractère religieux, qui va aller sans cesse en se développant, de telle sorte que le Bernin, après avoir été le plus sensuel des maîtres, finira sa vie dans les élans du mysticisme chrétien. Cette alliance de deux sentiments si dissemblables donne à son art un caractère étrange, parfois déconcertant, qui prend toutefois un intérêt singulier lorsque nous songeons qu'il ne s'agit pas là de la fantaisie d'un artiste isolé, mais de la manifestation profonde de la pensée de tout un siècle.

A vrai dire, depuis le quinzième siècle, l'histoire

de l'art et de la civilisation en Italie n'est autre que l'histoire des rapports des idées du monde moderne, tel que le christianisme l'a fait, avec les idées du monde antique que faisait revivre la Renaissance; et le dix-septième siècle marque la dernière grande étape de cette histoire, par cette tentative de conciliation entre l'ascétisme chrétien et l'épicuréisme païen, qui trouve dans l'art du Bernin sa plus saisissante expression.

Au quinzième siècle, ces rapports de deux civilisations si différentes s'étaient d'abord produits dans une union charmante. On n'empruntait au monde antique que les idées et les formes par lesquelles il se rapprochait du monde chrétien. Et les artistes créèrent un art qui plut universellement, qui séduisit le clergé, le peuple et les grands de la terre, sans que personne se doutât encore des conséquences fâcheuses auxquelles il pouvait aboutir.

Au seizième siècle, l'influence de l'antiquité grandit brusquement et semble vouloir se substituer à celle de la pensée chrétienne. Partout, à Florence, à Venise, à Rome, à la cour même des papes, la Renaissance triomphe et apporte au monde, par le charme et la facilité de ses doctrines, une joie qui ne tarde pas à dégénérer en licence. Bien vite le danger apparaît si grand aux âmes chrétiennes qu'à Florence même, au cœur de la cité des idées nouvelles, un Savonarole proteste et renverse le trône des Médicis, de ceux qui

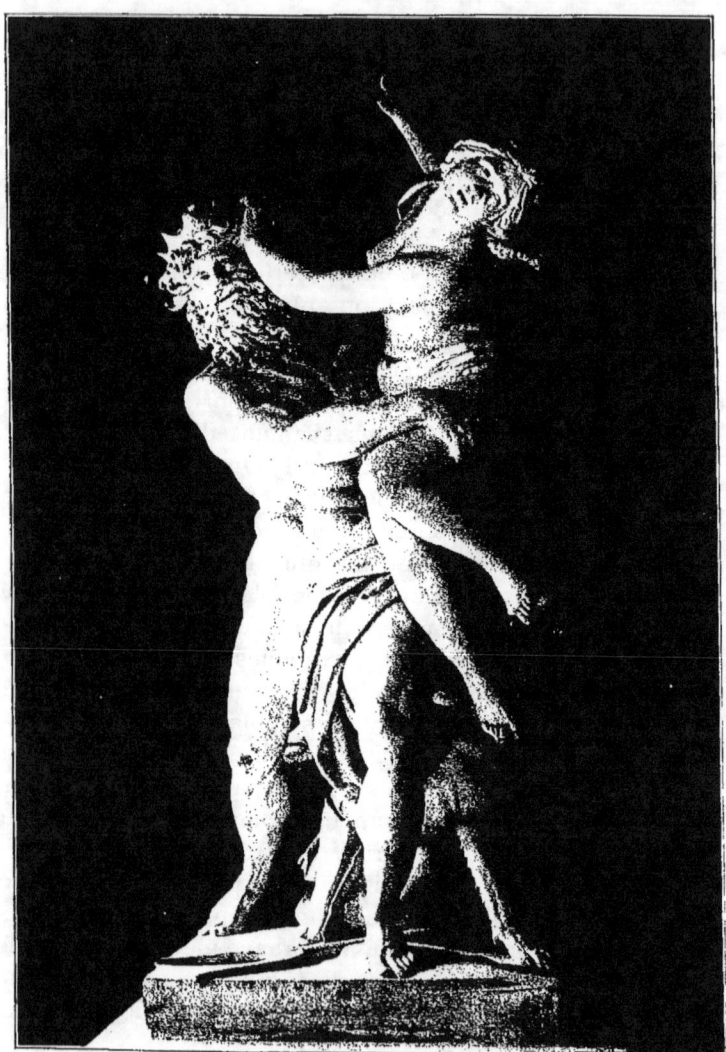

Planche II.

L'ENLÈVEMENT DE PROSERPINE (VERS 1620).

Marbre.

Rome, Villa Borghèse.

avaient été les initiateurs de la Renaissance. Au nord de l'Europe, les peuples s'insurgent et le grand mouvement de la Réforme est une violente réaction contre ce qu'ils appellent la corruption italienne. La papauté s'effraie à son tour, et ne voit de moyens pour retenir les fidèles que de renoncer à cette Renaissance qui, un moment, lui avait été si chère. Et, à la fin du siècle, apparaît un art nouveau, un art vraiment chrétien, dont la sévérité, dont le caractère grave et un peu triste contraste avec les voluptés de la Renaissance.

Toute cette histoire est nettement écrite dans les édifices construits par les architectes italiens. Avec Bramante, au seizième siècle, le style de la Renaissance, qui était encore timide et incertain entre les mains de ses prédécesseurs, triomphe définitivement. L'amour de l'antiquité passionne tellement les esprits qu'ils semblent se désintéresser du monde moderne, de ses pensées, de ses désirs, de ses besoins, pour se cantonner dans la recherche d'une architecture idéale, belle en soi, mais sans rapports avec le but auquel elle doit servir. Le *Tempietto* de Bramante n'était qu'une copie d'un temple antique, et son *Saint-Pierre* était un édifice admirable, pour lequel les architectes ne tariront jamais d'éloges, mais qui présentait cette singulière particularité de n'avoir aucun caractère religieux et de ne pouvoir servir aux cérémonies du culte.

Michel-Ange fut le premier à transformer cet art; plus encore que l'homme des belles formes il est l'homme des idées : c'est un penseur, un sensitif, qui, avant tout, veut réaliser un art expressif. Il libère l'architecture des liens dans lesquels le classicisme de Bramante l'avait emprisonnée. Grâce à lui, les architectes vont comprendre qu'ils peuvent tout oser, et que la vraie loi de l'art est l'union intime de la forme et de la pensée.

En même temps que Michel-Ange mettait sa marque dans l'architecture par des œuvres telles que le Dôme de Saint-Pierre et le Capitole, la papauté allait à son tour intervenir, et, par son influence, achever de détruire l'art de Bramante. Les papes de la contre-Réforme ne se contentent plus d'un art où les formes sont tout; ils veulent comme Michel-Ange que cet art redevienne expressif, mais ils veulent avant tout que cet art se mette au service de la pensée chrétienne. Michel-Ange était trop artiste et pas assez chrétien pour entreprendre lui-même cette réforme, et son *Saint-Pierre,* si nouveau par les hautes dimensions qu'il donne à sa coupole, restait par son plan en croix grecque trop lié aux formes de Bramante pour plaire à la papauté.

La papauté veut des églises, des édifices vraiment chrétiens, significatifs d'une idée religieuse et appropriés aux besoins du culte, et elle va faire naître dans la seconde moitié du seizième siècle un

art nouveau avec Giacomo della Porta, Mascherino, Fontana, Charles Maderne, un art qui trouve sa plus complète expression dans la grande nef de Saint-Pierre. On reprend la forme des anciennes églises du moyen âge, la forme en croix latine, on cherche avant tout de vastes espaces désencombrés où les fidèles puissent voir de partout l'autel et la chaire. On couvre les murailles et les voûtes de grandes peintures représentant des sujets chrétiens, faits, non pour plaire exclusivement aux yeux, mais pour édifier les fidèles. Tout le succès de l'école bolonaise fut d'avoir satisfait à ce programme. Comme au temps de Giotto, le Christ, la Vierge et les saints vont reprendre la place que la Renaissance leur avait fait perdre dans les églises.

Mais, un peu plus tard, au dix-septième siècle, lorsque la papauté se sent rassurée sur les dangers qui l'avaient menacée, lorsqu'elle est certaine qu'une moitié de l'Europe lui restera fidèle et plus que jamais se groupera étroitement autour d'elle, elle renonce à sa tentative de rigorisme et laisse la pensée italienne agir selon ses secrets désirs. Il ne lui paraît plus nécessaire ni même utile de prêcher aux populations une doctrine trop sévère, elle pense qu'il ne faut pas se contenter, lorsqu'on veut dominer les esprits, de promettre au peuple le bonheur dans un autre monde, mais qu'il faut le lui donner autant qu'il se peut dans celui-ci ; elle abandonne le pessimisme chrétien et sa vision attristée de la

vie, pour croire avec le paganisme à la possibilité du bonheur terrestre. La papauté triomphante croit n'avoir plus de raisons pour se défier de la Renaissance, elle va l'accueillir à nouveau, comme au temps de Léon X ; mais elle tentera de l'utiliser à son profit et de la faire servir à fortifier le christianisme. Et, dans les églises, pour attirer et retenir les fidèles, elle aura recours à tous les moyens qui peuvent les charmer : elle séduira leurs yeux par les splendeurs de l'architecture, la richesse des décors, la magnificence des cérémonies ; elle parlera à leurs cœurs par les chefs-d'œuvre des peintres et des sculpteurs, par la parole des prêtres et la voix des chanteurs ; elle fera de l'église un salon, un lieu de fêtes, une salle de théâtre et de concert.

Tout cela fut fait pour le peuple. Ici, comme toujours, l'idée religieuse, lorsqu'elle agit conformément à son principe, a une action profondément démocratique. L'art de la Renaissance était un art de grands seigneurs, l'art du dix-septième siècle est un art populaire.

Le Bernin fut le maître de cet âge, c'est lui qui, plus que tout autre, sut créer un art tout fait de joie et de sourire, qui donna à toutes les formes architecturales une variété et une richesse nouvelles, qui revêtit les églises de marbres et de dorures et fit vivre sur les autels, sur les corniches et sur les voûtes tout un monde de petits amours et de riantes formes féminines.

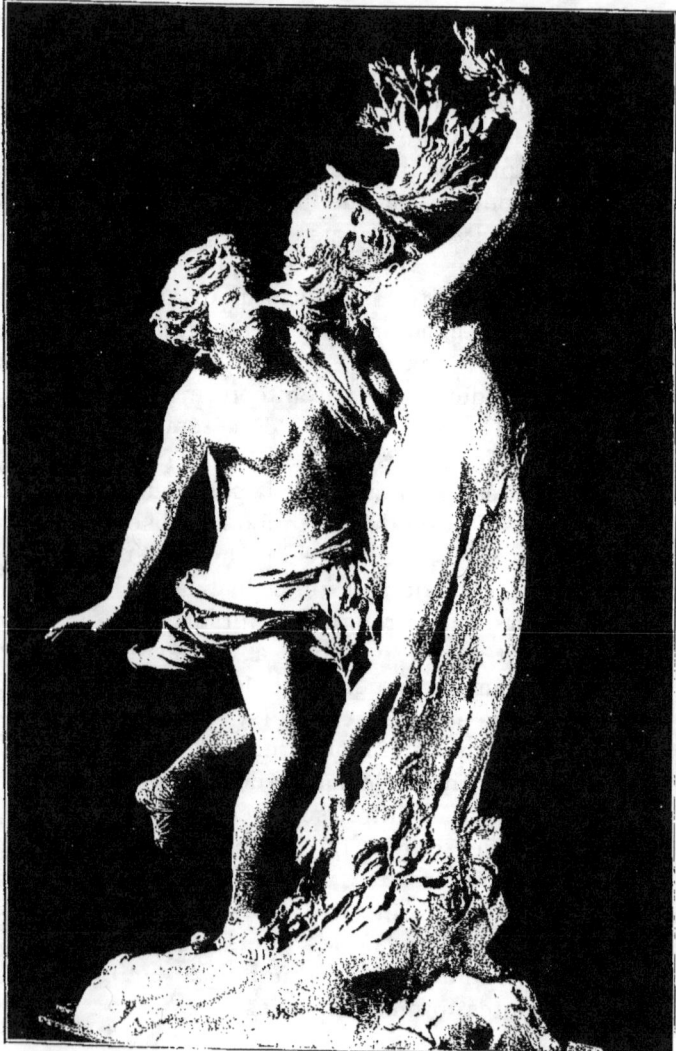

Phot. Alinari. Planche III.

APOLLON ET DAPHNÉ (VERS 1620).
Marbre.
Rome. Villa Borghèse.

Le Bernin a consacré la plus grande partie de sa vie à des œuvres d'architecture, mais par son éducation, il était avant tout un sculpteur et ce sont surtout les ateliers de sculpteurs qu'il nous faut étudier pour comprendre la formation de son art. Le Bernin, né à Naples en 1599, vient à Rome dans les premières années du dix-septième siècle, à un moment où l'école de sculpture romaine était en pleine décadence. Les papes pendant un demi-siècle avaient cessé de s'intéresser à la sculpture, à cet art qui s'était trop imprégné de paganisme; et, à Michel-Ange lui-même, pendant toute la dernière partie de sa vie, ils n'avaient demandé que des œuvres de peinture et d'architecture. Lorsque, vers la fin du siècle, ils voulurent, dans les tombeaux de Sainte-Marie-Majeure, reprendre la tradition des monuments somptueux, ils ne trouvèrent plus de sculpteurs à Rome et ils durent s'adresser à des étrangers, à des Milanais, à des Flamands, qui vont renier la Renaissance en renonçant à la figure nue, à tout art trop lié à des souvenirs antiques et faire revivre le bas-relief, que les maîtres de la Renaissance avaient un peu abandonné, mais que le christianisme affectionnait tout particulièrement en raison de ses facultés expressives.

Si la Renaissance est refoulée à Rome, il n'en est pas de même à Florence. Là, cet art se poursuit librement : avec des hommes tels que Bandi-

nelli, Cellini, Ammanati, Vincenzio Rossi, Danti, la sculpture continue à fleurir dans le plus pur style antique jusqu'au jour où, vers la fin du siècle, avec Jean de Bologne, elle tente de redevenir chrétienne. On peut dire que l'art de Jean de Bologne fut plus que tout autre le point de départ de l'art du Bernin.

L'élégance et la finesse, le mouvement et la complication du Bernin sont déjà en germe chez Jean de Bologne. Le *Rapt de Proserpine,* par ses ressemblances avec l'*Enlèvement des Sabines,* la *sainte Bibiane,* qu'on peut rapprocher de l'*Espérance* de l'Université de Gênes, et le *saint Longin* dont les grands bras étendus rappellent le *Christ* de Lucques, sont le témoignage évident de cette influence. Enfin c'est Jean de Bologne qui a commencé à introduire dans l'art cette fougue expressive, cette émotion, ces pleurs que le Dominiquin mettait au même moment dans ses peintures et qui préparent les extases du Bernin. Sans l'art de Jean de Bologne, où déjà s'allient si intimement le christianisme et le paganisme, l'art du Bernin semblerait une apparition trop brusque et vraiment inexplicable.

A Rome, s'il n'y avait plus de grands sculpteurs, il y avait par contre une très florissante école de peinture, des maîtres célèbres dont le Bernin subit l'influence. Il connut Annibal Carrache et le Dominiquin, mais surtout il admira le Guide qu'il fré-

quenta plus particulièrement, car c'était le peintre favori de ce cardinal Scipion Borghèse, qui fut son premier protecteur. Il y a du Bernin un mot très significatif qu'il prononça à la cour de Louis XIV et qui est le témoignage le plus certain que nous puissions invoquer pour prouver cette influence. Il disait que l'*Annonciation* du Guide, du couvent des Carmélites (aujourd'hui au Musée du Louvre), valait à elle seule la moitié de Paris. Mais, avant tout, plus encore que les peintres bolonais qui vivaient près de lui, deux maîtres eurent une grande influence sur le Bernin, par leur grâce, leur sensibilité, leurs recherches de vie et de mouvement, ce furent le Corrège et Rubens.

Il faudrait aussi citer l'influence des lettrés, surtout celle du cavalier Marini. Le Bernin fut son ami, et par bien des côtés de son art, par sa volupté, son faste, sa pompe, sa préciosité et ses antithèses, il ressemble à ce poète dont la gloire fut si prodigieuse et qui semble dominer tout son siècle.

A côté de ces influences indirectes, il faut maintenant noter et étudier des influences plus faciles à préciser et plus immédiates, celles qu'il reçut de son éducation. Le Bernin est le fils d'un sculpteur; c'est dans l'atelier de son père, Pietro Bernini, qu'il fut élevé et c'est l'art du père qui est la clef de l'art du fils.

Pietro Bernini habitait Naples, mais c'était un Florentin. Cette origine est un fait capital. Les

Bernin ne viennent pas de Naples, mais de Florence. Par le sang, par l'éducation, par leurs relations ce sont des Florentins, des fils de la ville des marbres, de la ville qui donne des sculpteurs à toute l'Italie.

D'ailleurs, en venant à Naples, Pietro Bernini y avait trouvé un milieu imprégné depuis plus d'un siècle d'idées florentines. C'est Donatello et Michelozzo qui, les premiers, au début du quinzième siècle, y avaient fait pénétrer cette influence par leur tombeau du cardinal Brancacci; c'est Alberti et les maîtres soumis à son école qui dressent l'Arc de triomphe d'Alphonse d'Aragon; c'est Giuliano da san Gallo et Giuliano da Majano qui, à la fin du siècle, sont les architectes favoris des rois de Naples; c'est Antonio Rossellino et Benedetto da Majano qui, dans les chapelles du couvent de Monte Oliveto, font connaître aux Napolitains toute la grâce, toute la finesse, toute l'élégance florentine; et cet art, que la chute de Laurent le Magnifique et les idées nouvelles de la Renaissance arrêtent à Florence, continue à se développer à Naples, selon la logique de son esprit, dans les œuvres de Giovanni da Nola et de Girolamo da Santa Croce. C'est l'art de ces maîtres que Pietro Bernini trouve à Naples et qu'il va développer, le continuant dans son charme, dans sa grâce un peu voluptueuse, sans rien y mettre des recherches de force que Michel-Ange faisait prédominer à Rome.

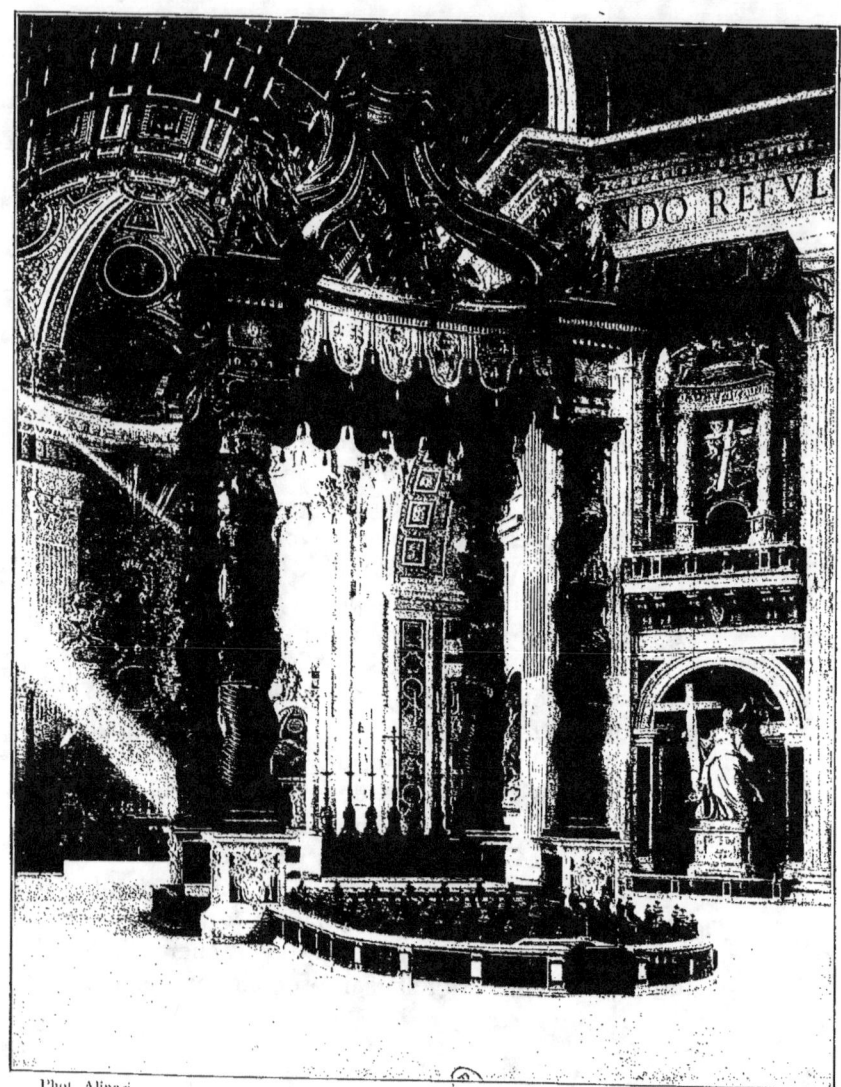

BALDAQUIN DE SAINT-PIERRE (1624-1633).
Bronze.
Rome, Saint-Pierre.

La *Vierge* de la Chartreuse de Naples, surtout l'*Annonciation* de Sainte-Marie-Majeure à Rome sont particulièrement significatives de son talent et nous disent très nettement comment cet excellent artiste prépara l'art de ce fils qui, plus que lui, devait illustrer le nom des Bernini [1].

Lorenzo Bernini, ou, pour lui donner le nom sous lequel il est populaire en France, le Bernin, fut aussi grand architecte que grand sculpteur, et dans ces deux arts il sut créer les plus étonnantes nouveautés, en inaugurant, vraiment, plus que tout autre, l'art moderne.

Je n'insisterai pas en ce moment sur les particularités de son art, car j'aurai à le faire à toutes les pages de ce livre, je me contenterai d'en énumérer les principales qui sont : la précocité du talent, la virtuosité du praticien, une profonde connaissance de l'antiquité alliée à une observation très précise de la nature, une maîtrise incomparable dans l'art du portrait, le charme de ses figures de femmes et de petits enfants, la beauté des nus, le mouvement, entraînant comme conséquence une manière nouvelle de traiter les draperies, la vivacité des expressions allant jusqu'aux drames les plus émouvants des ardeurs religieuses, l'ingéniosité dans

1. Sur Pietro Bernini, on consultera deux études qui paraissent au moment où j'écris ces lignes, l'une de M. Antonio Muñoz, publiée dans la *Vita d'Arte*, n° 22, et l'autre de M. Georges Sobotka, publiée dans l'*Arte* (Année XII, fasc. VI).

l'art de composer, de grouper les figures, de les opposer les unes aux autres, et de concevoir toutes ses œuvres comme des scènes animées, l'étendue de son esprit qui fait de lui un maître également grand comme sculpteur et comme architecte, un maître tel que seul Michel-Ange peut lui être comparé. On admirera enfin sa prodigieuse faculté créatrice, qui lui permit de tout tenter et, pendant une période de plus de soixante ans de travail, de couvrir la ville de Rome de chefs-d'œuvre qui, tous, nous surprennent par de nouvelles beautés [1].

Nous aurons aussi à signaler ses défauts qui, le plus souvent, ne sont que l'exagération de ses qualités ; il est entraîné et trahi par sa science, par ses désirs de nouveauté, par l'audace de ses visées et par son manque de simplicité, qui sont la conséquence de ses recherches expressives et des difficultés qui le passionnent.

Sachons oublier les faiblesses de l'art du Bernin et nous goûterons, à la vue de ses œuvres, ces joies profondes que seul peut faire naître un grand génie amoureux de la nature et de la beauté.

1. Pendant toutes les périodes de sa vie le Bernin édifia des œuvres d'architecture. Nous les analyserons en suivant l'ordre chronologique, mais nous nous réservons d'étudier dans une vue d'ensemble le génie du Bernin comme architecte, lorsque nous aurons à parler des grandes constructions qu'il fit sous le pontificat d'Alexandre VII.

CHAPITRE II

PONTIFICATS DE PAUL V (1605-1621)
ET DE GRÉGOIRE XV (1621-1623).

Le Monument de l'évêque Santoni. — Buste de Paul V. — Statues pour le cardinal Scipion Borghèse : Enée et Anchise, le David, Pluton et Proserpine, Apollon et Daphné.

L'ŒUVRE la plus ancienne que l'on connaisse du Bernin est le *Monument de l'évêque Santoni,* majordome de Sixte V, à Sainte-Praxède. Il se compose d'une inscription entourée d'un cadre architectural et surmontée du buste de l'évêque. Cette œuvre, que le Bernin aurait faite à quinze ans, est encore très naïve, d'une simplicité qu'il ne devait qu'à l'ignorance de sa jeunesse, mais on y trouve déjà des traits d'observation et de fidélité à la nature qui, dès les débuts, semblent indiquer que le jeune artiste était destiné à devenir un des maîtres du portrait.

Deux autres œuvres, *l'Anima beata* et *l'Anima*

dannata, faites pour l'église espagnole de Sainte-Marie de Montserrat, et qui sont aujourd'hui à l'ambassade d'Espagne, marquent d'un nouveau trait l'art naissant du Bernin en nous faisant connaître ses recherches expressives.

De jour en jour sa réputation grandissait, et le pape Paul V lui commanda son portrait. Ce buste, que l'on voit dans la Galerie Borghèse, est beaucoup plus savant que le buste Santoni. Il y a déjà une recherche d'artiste dans le dessin plus fouillé des vêtements, dans le mouvement du corps, surtout dans la figure qui, malgré le masque rond et empâté des Borghèse, est d'une exécution plus modelée et d'un art plus expressif.

Avec le *San Lorenzo* du Palais Strozzi à Florence commence vraiment la carrière de sculpteur du Bernin; dans cette figure nue, couchée sur le gril, il nous montre sa connaissance de l'anatomie et son amour du mouvement et de l'expression.

Cette statue attire définitivement l'attention sur lui; le neveu du pape, le cardinal Scipion Borghèse, l'attache à sa personne et lui commande pour sa Villa quatre grandes statues de marbre sur lesquelles il convient de s'arrêter plus longuement : ce sont encore des œuvres de jeunesse, mais ce sont déjà des chefs-d'œuvre.

Elles sont conçues toutes les quatre dans le même esprit; de l'une à l'autre il faut se contenter de noter un dessin plus savant, un modelé plus

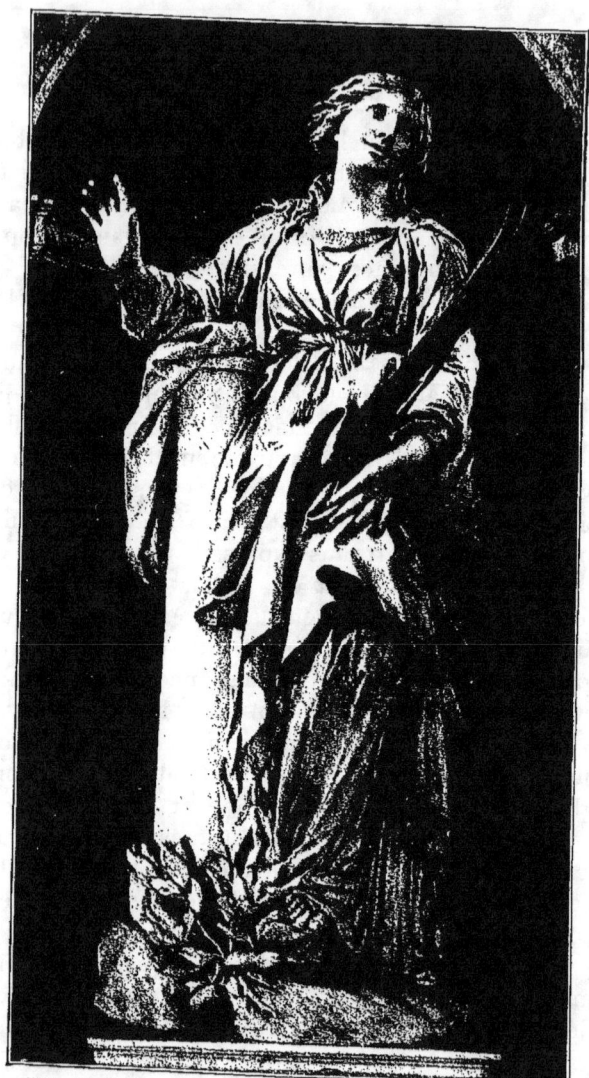

Phot. Moscioni · Planche V.

SAINTE BIBIANE (1626).
Marbre.
Rome, Église Sainte-Bibiane.

souple, une science plus raffinée dans l'art de composer et de reproduire les formes en mouvement, et surtout une pensée plus sensuelle et plus attentive aux beautés de la nature vivante.

De ces quatre statues, trois sont des groupes, et il faut remarquer que le Bernin affectionnera toujours cette réunion de deux figures, en raison des effets pittoresques qu'elle peut produire et en raison aussi de sa puissance expressive. Il aime faire dialoguer ses personnages et par là il diffère profondément de Michel-Ange qui préférait les isoler dans un farouche silence.

Énée et Anchise, c'est un morceau qui ressemble à ce que font nos jeunes artistes lorsqu'ils concourent pour le prix de Rome. C'est une œuvre de bravoure où le Bernin cherche à dire tout ce qu'il sait, et ici sa science apparaît déjà extraordinaire ; il s'ingénie à mettre en avant les jambes d'Énée et celles d'Anchise pour montrer qu'il n'ignore rien de l'anatomie et qu'il excelle également à rendre les chairs souples et fines de la jeunesse et les jambes maigres et sèches des vieillards.

Le *David* est d'un tout autre intérêt. Si ces comparaisons n'étaient pas trop futiles, on pourrait remarquer que Michel-Ange et le Bernin débutent tous les deux par un *David,* et disent tous les deux dans cette première œuvre de leur vie tout ce que sera leur art. Michel-Ange dit la noblesse, la force contenue des héros ; le Bernin

dit l'agitation, le mouvement, les élans de la passion. Ses recherches de vie ne s'arrêtent même pas devant la grimace ; mais toute la figure est d'une science parfaite, très belle dans un mouvement qui la tend comme un arc, irréprochable dans le geste de torsion du corps, très ingénieuse dans le détail des accessoires compliqués qui font valoir toute la finesse du modelé des chairs. Toutefois, cet art est encore un peu vulgaire et n'aura son véritable prix que lorsqu'il se manifestera dans les chefs-d'œuvre de la maturité du maître [1].

Le *Rapt de Proserpine* (Pl. II) est un groupe conçu entièrement au point de vue décoratif, et peu d'œuvres du Bernin furent dans la suite consultées plus attentivement par les maîtres français que Louis XIV envoya à Rome pour les préparer à décorer Versailles. Girardon créera une de ses œuvres les plus célèbres en s'inspirant du groupe du Bernin. C'est le décorateur de génie, l'amoureux de l'art pour l'art, qui se plaît à ce contraste entre les formes robustes d'un lutteur et les formes souples d'un corps de jeune fille, qui oppose aux muscles de fer de son hercule ce jeune corps qui s'agite et semble frétiller dans ses bras comme

[1]. M. Lionel Venturi a relevé dans l'*Archivio Borghese* l'indication d'un paiement fait au Bernin en 1619 pour une statue. Le fait que le document ne parle pas d'un groupe, mais d'une statue, permet de supposer qu'il s'agit du *David* (*l'Arte*, 1909, fasc. I).

le petit dauphin dans la fontaine du Verrocchio. Déjà on remarquera dans cette œuvre une recherche à laquelle le Bernin ne cessera de s'intéresser toute sa vie, c'est la volonté de rendre très nettement apparente la souplesse et la mobilité de la chair, de lui enlever cette rigidité, cette dureté que prend presque inévitablement la traduction de la nature dans des œuvres de marbre. C'est ainsi que lorsque Pluton saisit dans ses bras le jeune corps de Proserpine, ses mains s'enfoncent dans le marbre comme ils s'enfonceraient dans une chair vivante.

Le Bernin adore la femme; et ses yeux d'amoureux aiment la voir frémir et palpiter. Par lui, la sensualité des nudités féminines prend sa place dans la sculpture moderne; il fait passer dans la sculpture l'art de Giorgione, du Titien et du Corrège.

Ce beau groupe fut donné par le cardinal Scipion Borghèse à son ami le cardinal Ludovisi, et il resta dans la Villa Ludovisi jusqu'à ce qu'elle fût démolie. Tout récemment, la reine Marguerite, dont le palais occupe l'emplacement de cette villa, a fait don de ce groupe à la Villa Borghèse pour que toutes les œuvres exécutées par le Bernin pour les Borghèse y fussent réunies.

Plus raffinée, plus délicieusement charmante, joyau incomparable, est la *Daphné* (Pl. III); plus féminine encore que la Proserpine, toute de jeu-

nesse et d'amour. L'antiquité vraiment revit là plus que partout ailleurs, dans son véritable esprit; nous sommes dans la demeure d'Ovide et de Catulle.

Je ne sais pas de statue mieux faite pour la joie des yeux. Ici le Bernin met en présence d'une jeune fille, non plus un vieillard comme son Anchise, ou un lutteur comme son Pluton, mais un jeune homme, dans tout l'éclat de l'adolescence et de la beauté. Et pour souligner la délicieuse finesse des formes qu'il offre à nos yeux, il a recours aux inventions, aux caprices les plus raffinés. C'est un enchantement de voir les jambes et le corps de Daphné se fondre en un tronc d'arbre, et ses jolies mains se transformer en feuilles de laurier. Tout le groupe est entraîné dans un mouvement de fuite éperdue; Apollon court tout frémissant, cherchant à enlacer dans ses bras cette beauté qui lui échappe, et Daphné se désespère, pousse des cris d'effroi, en tendant ses bras suppliants vers le ciel.

Le Bernin était très jeune quand il fit cette statue, mais non toutefois autant qu'on se plaît à le dire. Il avait, non pas dix-huit ans, mais vingt-cinq. Nous pouvons l'affirmer d'après ce fait que le sculpteur Finelli, qui fut son aide dans le travail du marbre, ne vint à Rome qu'en 1622[1], et de

[1]. PASSERI, *le Vite*, p. 256.

ce que le Bernin ne reçut qu'en 1625 le solde du paiement de la statue[1].

Cette *Daphné* si voluptueuse ne laissait pas de surprendre un peu l'entourage du cardinal Borghèse. Un de ses amis, le cardinal de Sourdis, ne put s'empêcher de lui dire qu'elle était si belle qu'il aurait scrupule de l'avoir dans sa maison, que la figure d'une belle fille nue comme celle-là pourrait émouvoir ceux qui la verraient. Et le cardinal Barberini, le futur pape Urbain VIII, de répondre, avec un sourire, que grâce à deux vers il se faisait fort d'y porter remède. Et il écrivit ces vers qu'on grava sur le piédestal de la statue :

> Quisquis amans sequitur fugitivæ gaudia formæ
> Fronde manus implet, baccas seu carpit amaras.

Le Bernin lui-même donna très finement le sens de ces vers : « Le plaisir après lequel nous courons, ou n'est jamais atteint, ou s'il est atteint, ne donne, en le goûtant, que de l'amertume. »

C'est charmant, mais ce n'est pas avec un trait d'esprit qu'on peut cacher le sens d'une œuvre d'art. La *Daphné* n'est pas pour donner une leçon de morale, mais pour charmer les yeux d'un épicurien.

Nous remarquons déjà dans ces statues quel-

[1]. *Registro del Cardinale Scipione Borghese*. Cité par Fraschetti, p. 26.

ques-uns des caractères qui ne disparaîtront jamais de l'art du Bernin : son extraordinaire habileté de praticien qui lui fait évider les masses, multiplier les saillies et traiter le marbre comme une cire molle, et cette passion du mouvement qui lui fait proscrire tout ce qui pourrait être un indice de repos et chercher par tous les moyens possibles à exprimer l'agitation et les violences passionnées de la vie.

A cette époque, vers 1623, le Bernin produisit une autre œuvre très importante, un groupe de *Neptune et Glaucus* pour la Villa du cardinal Montalto. Ce groupe a été vendu au début du siècle dernier à un banquier anglais qui le transporta en Angleterre. On ne sait pas s'il existe encore; mais nous le connaissons par une belle gravure de la chalcographie de Rome.

Ces sculptures, exécutées pour le cardinal Scipion Borghèse et pour le cardinal Montalto, occupèrent le Bernin, non seulement sous le pontificat de Paul V, mais aussi sous celui de son successeur, Grégoire XV, qui fut d'une courte durée.

Le fait le plus important à noter sous le nouveau pontificat fut le commencement des relations du Bernin avec l'ordre des Jésuites qui devenait tout puissant. C'est pour eux, pour leur église du Gesù, qu'il fait le *Tombeau du cardinal Bellarmino*. Ce monument n'existe plus en son entier; mais nous possédons encore le buste du cardinal, qui est une

œuvre d'une grande puissance. Les mains jointes dans un acte de prière, la tête inclinée, les yeux légèrement clos, donnent à la figure une très belle expression de douceur et de piété attendrie.

A ce moment le Bernin est déjà un des maîtres les plus en vue de la ville de Rome, il est recherché de toutes parts, il possède les amitiés les plus illustres, et l'un de ses intimes est ce cardinal Maffeo Barberini qui, dès sa nomination au trône pontifical, allait s'attacher le jeune artiste de vingt-cinq ans et lui assurer la plus prodigieuse des fortunes.

CHAPITRE III

PREMIÈRE PARTIE DU PONTIFICAT D'URBAIN VIII (DE 1623 A 1630).

Baldaquin de Saint-Pierre. — Autel de Saint-Augustin. — La Propagande. — Palais Barberini. — Fontaines : le Triton, la Barcaccia. — Peintures. — La sainte Bibiane. — Inscription du général Barberini. — Buste de Costanza Buonarelli. — Portraits du Bernin. — Ses comédies.

'EST un bonheur bien grand pour vous de voir pape le cardinal Maffeo Barberini, mais plus grand encore est le nôtre de voir le cavalier Bernin vivre sous notre pontificat. » Telles sont les premières paroles que le pape Urbain VIII adresse au Bernin. Ces deux hommes étaient bien vraiment faits pour vivre ensemble et se comprendre; Urbain VIII, ce nouveau Jules II, trouvait en Bernin un second Michel-Ange. Les relations du sculpteur avec le pontife eurent un caractère de cordialité vraiment exceptionnelle; il vécut dans son intimité comme

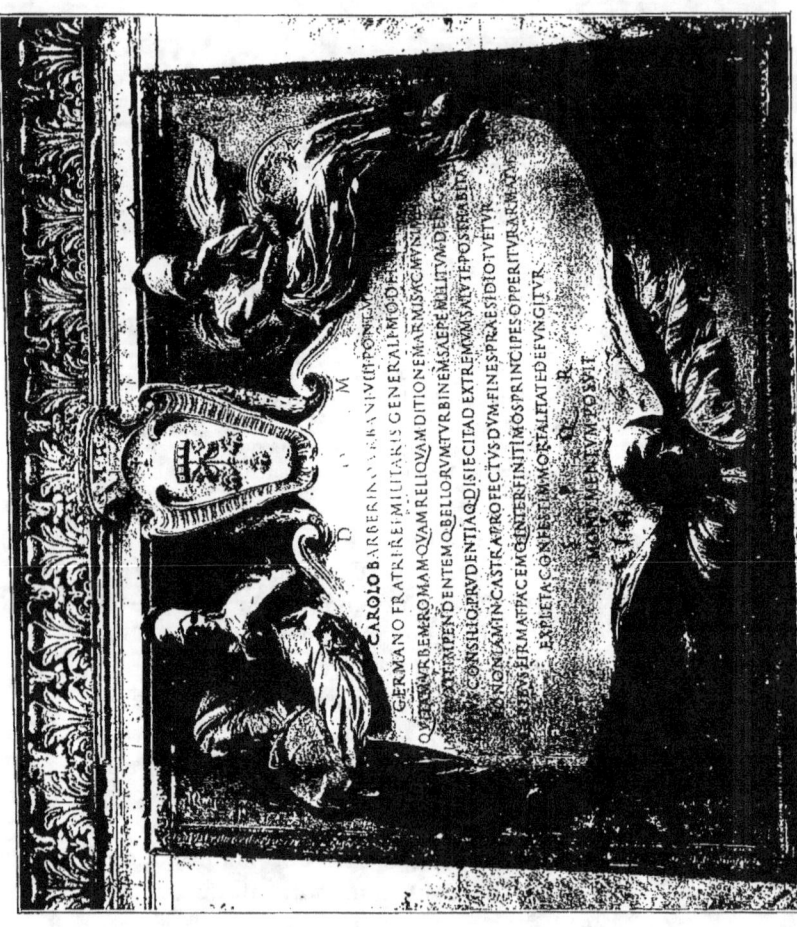

Phot. Sansaini.

INSCRIPTION A LA MÉMOIRE DU GÉNÉRAL BARBERINI (1630).

Marbre.

Rome, Église de l'Ara cœli.

Planche VI.

jamais artiste ne vécut dans l'intimité d'aucun pape. C'était l'ami, le confident, l'homme qui à toute heure du jour pouvait entrer dans la chambre de son protecteur, qui, le soir, restait le dernier près de lui, qui l'accompagnait au lit et fermait les rideaux des fenêtres. Le pape, de son côté, allait fréquemment le voir dans son atelier, et la visite qu'il lui fit un jour, escorté de seize cardinaux, aux applaudissements de Rome entière, semble marquer dans l'histoire de l'art le point culminant de gloire et de faveur atteint par un artiste.

Le pontificat d'Urbain VIII fut un des plus illustres de l'âge moderne, non seulement par sa longue durée de plus de vingt années, mais par les qualités éminentes de son chef qui fut en même temps un grand protecteur des arts et un très habile diplomate. Au moment où il monte sur le trône, la politique française de Louis XIII et de Richelieu allait bouleverser l'Europe et modifier profondément la situation des grands États telle que l'avait faite le seizième siècle, et, par suite, elle devait inévitablement avoir une profonde répercussion sur l'Italie. Depuis un siècle, l'Italie était sous la dépendance de la maison d'Autriche; on pourrait dire prise dans les serres de cet aigle qui la tenait étranglée du nord au midi, ne lui laissant quelque indépendance que dans le domaine pontifical, au centre de la péninsule. La lutte de la France contre l'Autriche mit tout d'abord

Urbain VIII dans un grand embarras; mais sa politique, hésitante au début, ne tarda pas à se fixer. En voyant les succès de Richelieu, il se tourne délibérément du côté de la France. C'est son grand désir d'affranchir l'Italie de la domination espagnole et autrichienne qui le fait agir ainsi : dans son patriotisme d'Italien, il va jusqu'à faire passer au second plan les intérêts de la papauté; il combat les deux grandes puissances catholiques pour s'allier, de concert avec Richelieu, aux princes protestants du nord de l'Europe. En vrai Italien, il subordonne toute sa politique à une idée fixe, l'abaissement de la maison d'Autriche.

A voir les portraits d'Urbain VIII que nous a laissés le Bernin, nous devinons quelle fut l'énergie de ce pape qui n'eut pas, il est vrai, à faire de guerres, comme les papes du seizième siècle, mais qui sut les éviter en les préparant et qui consacra les principales ressources du trésor papal à construire des forteresses, à entretenir des armées, à subventionner des alliés.

Si l'on songe que, malgré ses dépenses militaires, Urbain VIII fut, comme les grands papes de la première Renaissance, un magnanime protecteur des arts, on comprendra quelles furent les difficultés financières de son pontificat. La nécessité de chercher toujours de nouvelles ressources et l'inévitable augmentation des impôts finirent par

indisposer le peuple, provoquèrent la disgrâce des Barberini, et facilitèrent, avec l'avènement d'Innocent X, la rentrée en faveur du parti espagnol.

Dès la première année de son pontificat, Urbain VIII charge le Bernin d'un travail colossal, la construction du baldaquin de Saint-Pierre. Les grands travaux faits dans cette église sous Paul V venaient de se terminer : Maderne avait construit la grande nef et la façade ; il ne restait plus désormais qu'à meubler et à décorer l'immensité de ce monument, et, à juste titre, la première pensée d'Urbain VIII fut d'y placer un autel. Depuis longtemps on y songeait, et Baldinucci nous raconte qu'Annibal Carrache passant dans Saint-Pierre avait dit qu'un jour, peut-être, on verrait venir l'artiste capable de trouver ce qu'il fallait pour mettre au fond de l'immense abside et au centre de la coupole ; et le Bernin qui, tout enfant encore, accompagnait Carrache, s'écria : « Peut-être serai-je celui-là. »

Le Bernin s'est admirablement rendu compte des données du problème, il a trouvé l'échelle à adopter pour une œuvre pareille, et il a vraiment donné à l'autel le couronnement colossal qu'il devait avoir. Il fallait un baldaquin apparaissant grandiose dès la porte d'entrée, et en même temps un baldaquin léger ne cachant pas les lignes architecturales de l'église ; il a merveilleusement

réussi à réaliser ces deux conditions, grâce à de hautes colonnes isolées portant un couronnement à jour (Pl. IV).

On avait d'abord pensé, en préparant les premiers projets, à utiliser les colonnes qui ornaient l'ancien autel de Saint-Pierre; mais, à juste raison, le Bernin renonce à cette idée, trouvant ces colonnes trop petites pour l'œuvre qu'il rêvait. Toutefois, il s'en inspire et il les copie, en les faisant plus hautes. Les écrivains de l'école néoclassique, qui ont blâmé si injustement le Bernin, n'ont pas tari de critiques sur ces colonnes : « Il est superflu, dit Milizia, de faire remarquer l'absurdité de ces colonnes torses; le nouveau, le singulier, le difficile éblouissent toujours, et il eut une foule d'imitateurs. » Milizia oubliait que le Bernin ne faisait que copier des œuvres antiques, des œuvres admirables remontant au quatrième siècle de notre ère et qui, peut-être, reproduisaient elles-mêmes des modèles plus anciens. Toujours est-il que ce type de colonne eut un prodigieux succès et fut un des principaux éléments de la variété et de la richesse du style du dix-septième siècle.

Le baldaquin du Bernin est une œuvre irréprochable : les mots de « baroque, » d'« art corrompu », de « mauvais goût », n'ont rien à faire ici; l'œuvre est aussi surprenante par sa beauté que par sa nouveauté. L'architecture du Bernin,

et nous aurons souvent à faire cette remarque, notamment à l'église du Noviciat des Jésuites, est d'une très grande pureté, du goût le plus fin et le plus délicat.

Que faut-il penser des courtines qui ornent les parties supérieures du baldaquin, qui unissent les colonnes et semblent jouer le rôle d'un entablement ? C'est là, il me semble, une conception très heureuse, qui substitue des formes souples à la rigidité de lignes purement architecturales ; et pourtant il n'est pas de reproches que l'on n'ait faits au Bernin à ce sujet. Comment, dit-on, a-t-il pu avoir l'idée saugrenue d'agiter, de faire trembler un rideau de bronze ? Et pourquoi pas ? Qui s'étonne de voir le sculpteur faire remuer les figures et flotter les étoffes ? L'exemple du Bernin eut du reste le succès qu'il méritait auprès des architectes qui reprirent son idée et cherchèrent comme lui à couper la raideur des lignes d'architecture par des motifs de draperies, en pierre ou en métal, soit pour surmonter des portes ou des fenêtres, soit pour orner des tombeaux.

Quant à la partie supérieure du monument, c'est une pure merveille ; là, le sculpteur de génie apparaît, et nous voyons un des premiers exemples de ce qui sera la grande gloire du Bernin, la décoration architecturale à l'aide de figures de jeunes gens et de petits enfants. Le Bernin a été le sculpteur de la jeunesse et de l'enfance, il a été le chantre de la

joie : c'est un vrai charme pour les yeux de suivre sur les colonnes torses du baldaquin les petits amours qui jouent dans les spirales, perdus dans des branches de lauriers, et qui préparent cette magnifique disposition de grandes figures debout sur les colonnes, alternant avec des groupes d'enfants qui tiennent les attributs de la papauté.

Dans l'exécution de ce baldaquin, comme dans la plupart de ses œuvres, le Bernin fut un directeur de travaux, plus qu'un praticien. Les immenses entreprises qui vont lui être confiées, il ne pourra les mener à terme que grâce à une armée d'artistes groupés autour de lui. Il dressera le plan général de l'œuvre, presque toujours il donnera le dessin des détails, mais le plus souvent il s'en remettra à ses élèves du soin de l'exécution. Il a autour de lui des collaborateurs très habiles, dont certains sont de tout premier ordre, tel cet admirable Duquesnoy, l'auteur des petits enfants qui tournent autour des colonnes du baldaquin, ou ce Giuliano Finelli qui sculpta les belles figures de son couronnement.

Le baldaquin, haut de 29 mètres (la hauteur du Palais Farnèse), a été fait avec des bronzes pris au portique du Panthéon. Il passe pour être le plus grand ouvrage de bronze existant au monde.

Pendant les huit années qu'il consacra à l'exécution de cette œuvre (1625-1633), le Bernin reçut

la commande d'autres importants travaux d'architecture : l'Autel majeur de Saint-Augustin, le Palais de la Propagande et le Palais Barberini.

L'autel majeur de Saint-Augustin lui fut commandé en même temps que le baldaquin de Saint-Pierre, mais fut terminé beaucoup plus tôt. C'est une œuvre encore assez peu personnelle ; le Bernin reste dans la tradition de ses prédécesseurs, dans la lourde et froide architecture de la fin du seizième siècle. Il manie de grosses masses, des colonnes trapues, des ornements épais, mais déjà la variété des marbres, la vigueur des reliefs, la disposition de colonnes en retrait manifestent son goût pour la richesse du décor. Ce qu'il faut surtout remarquer, c'est l'adaptation de l'autel à l'édifice au milieu duquel il est placé. L'église de Saint-Augustin, construite en 1480, est, dans son esprit, dans l'ensemble de ses formes, une église encore purement gothique, où le trait essentiel est le grand élancement des voûtes. Et le Bernin comprend admirablement que ce qu'il faut ici c'est un autel étroit et tout en hauteur. Il montre la même habileté, le même sens profond de l'architecture, que dans le baldaquin de Saint-Pierre auquel il travaillait au même moment.

La même année, en 1627, le Bernin fut chargé par Urbain VIII de continuer le Collège de la Propagande, qui avait été commencé sous Grégoire XV, mais dont les travaux étaient encore

fort peu avancés. Il en fit la façade et, à l'intérieur, diverses parties, entre autres un escalier en colimaçon tout orné de marbres, qui est une œuvre d'une réelle beauté. Dans son ensemble, le palais est une construction très simple qui appartient à la première manière du maître, sans aucun des riches caprices décoratifs que nous rencontrerons dans les œuvres de la fin de sa vie. La seule particularité à signaler est la forme en talus donnée à la façade, forme dont le Bernin se sert pour produire un effet décoratif, mais qui était une nécessité technique, un moyen de soutenir les anciennes constructions qui menaçaient ruine.

Après avoir commandé au Bernin les autels de Saint-Pierre et de Saint-Augustin, puis la façade de la Propagande, Urbain VIII veut utiliser pour lui-même les talents de son maître favori, et il lui confie l'édification de son grand palais, le Palais Barberini. Les travaux avaient été commencés par Charles Maderne, mais ils étaient fort peu avancés, et, ici encore, comme à la Propagande, le Bernin eut le champ libre.

Dans la façade principale donnant sur les jardins, le Bernin s'inspire du Palais Farnèse, tout en le modifiant dans une manière légère et gracieuse, que San Gallo ne connaissait pas. Le Bernin emprunte au Palais Farnèse, non la façade extérieure, mais celle du Cortile, et, s'il peut adopter, au lieu des façades massives des palais

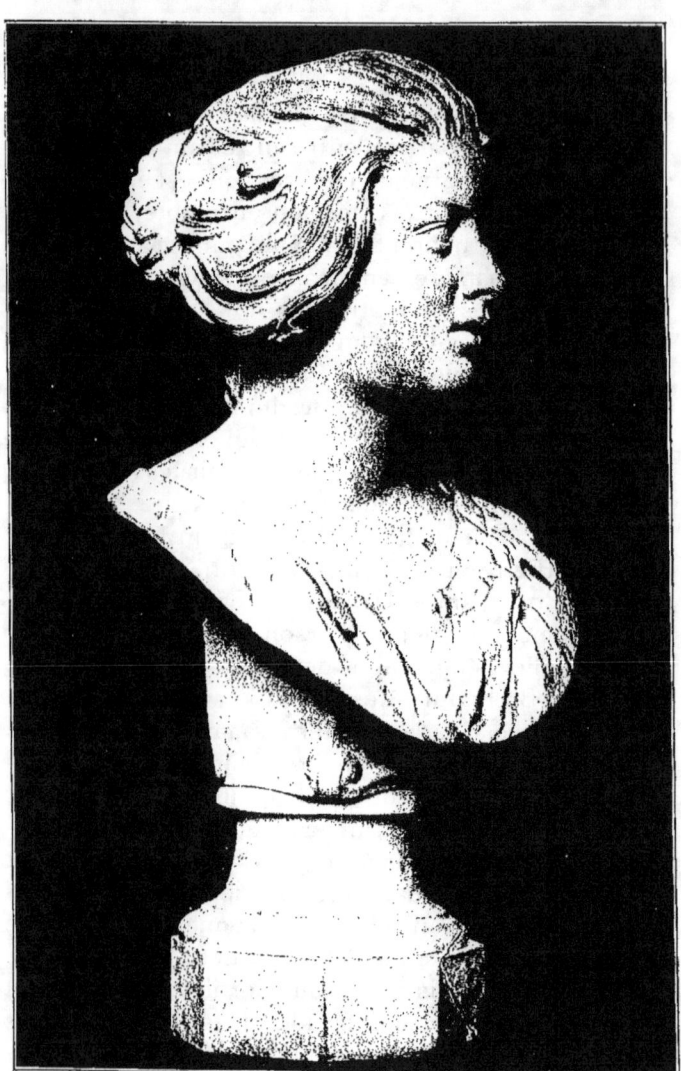

BUSTE DE COSTANZA BUONARELLI (1625).
Marbre.
Florence. Musée national.

romains, une façade toute à jour, avec de larges fenêtres et un portique ouvert, c'est parce qu'il construit son palais, non sur une rue, mais au milieu d'un jardin. Le Palais Barberini est, pour ainsi dire, une seconde Farnésine.

Au rez-de-chaussée, comme au Palais Farnèse, c'est un grand portique à arcades, mais les piliers sont moins forts, plus élancés, avec des ressauts moins violents. Au premier et au second étage, c'est le même parti de piliers cantonnés de demi-colonnes ou de pilastres, mais toujours avec plus de sveltesse et plus de prédominance des ouvertures. Enfin, pour le couronnement, le Bernin renonce à la corniche massive du Farnèse pour se rapprocher des délicates corniches de la Farnésine et de la Chancellerie. A l'intérieur on remarquera le vestibule, l'escalier, la décoration des portes et des cheminées, la belle disposition des salles, et en particulier le grand salon dont la voûte fut décorée de peintures par Pierre de Cortone.

Pendant qu'il travaillait au Palais Barberini, le Bernin exécuta deux fontaines près de ce palais : l'une, la *Fontaine des Abeilles,* qui était placée sur la place Barberini, à l'angle de la Via Sistina et qui fut démolie en 1870, représentait une grande coquille dressée en éventail, au-dessus d'une vasque sur laquelle s'agitaient les abeilles des Barberini; l'autre, la *Fontaine du Triton* est encore intacte sur la place Barberini. Le Bernin nous

donne ici un des plus saisissants exemples de l'emploi de ces formes courbes que lui-même et les architectes du dix-septième siècle introduiront plus tard jusque dans leurs grandes œuvres d'architecture. On n'y voit pas une ligne droite, et c'est le jeu le plus charmant pour balancer les lignes et opposer les courbes les unes aux autres. C'est, dans le bas, comme soutien, trois énormes dauphins, dont le corps et la queue se replient, se tordent et s'unissent pour porter la coquille ondulée qui sert de vasque. Et sur cette vasque semblent se cramponner les jambes tortueuses du Triton, dont le corps se dresse, et dont les bras souples soulèvent la conque dans laquelle il souffle pour en faire jaillir le petit filet d'eau de la fontaine. Comme art de la composition, comme goût décoratif, comme fantaisie inventive, comme beauté de sculpture, c'est une œuvre des plus curieuses et, dans son genre, une des meilleures du maître.

On attribue ordinairement au Bernin la fontaine de la place d'Espagne, dite la *Barcaccia,* où l'on remarque un des traits de sa manière, son ingéniosité à tirer ses principaux effets des difficultés mêmes qu'il rencontrait. Ne pouvant, faute de pression, avoir recours à ces jets d'eau qui, le plus souvent, sont le principal motif des fontaines, l'auteur de la *Barcaccia* eut l'idée de donner à son bassin la forme d'une barque submergée par les eaux.

Mais cette œuvre est attribuée positivement au père du Bernin par Baglione qui était son contemporain ; et cette attribution se retrouve dans le journal écrit par Velazquez lors de son premier voyage à Rome [1].

Urbain VIII ne se contentait pas de commander au Bernin des travaux d'architecture, il voulait en faire un peintre. Il avait rêvé de le charger d'un travail qui eût égalé en importance et, croyait-il, en beauté, la voûte de la Sixtine de Michel-Ange, le décor de l'immense Loge de la Bénédiction qui surmonte le Portique de Saint-Pierre, mais ce projet n'eut pas de suite.

Urbain VIII commanda au Bernin d'autres peintures pour Saint-Pierre, afin de continuer cette ornementation que ses prédécesseurs avaient commencée, mais n'avaient pas poussée très avant. Grégoire XIII avait orné de mosaïques la Chapelle Grégorienne ; Clément VIII, après avoir fait décorer la grande Coupole d'après les cartons du cavalier d'Arpino, avait fait peindre la Chapelle Clémentine par le Pomerancio, et avait commandé à divers peintres toute une série de tableaux d'autel. Ces travaux, continués sous Paul V, furent repris avec plus d'activité sous Urbain VIII, qui, en 1627, commanda de grands tableaux d'autel au Dominiquin, à l'Albane, à Lanfranc, Sacchi, Pas-

1. Cité par Pollack : *Lorenzo Bernini,* p. 23.

signano, Pomeranzio, Guido Reni, Pierre de Cortone et au Bernin. « Il semblait, dit Passeri, que le siècle d'or de la peinture était revenu. » Nous possédons encore le tableau du Bernin qui représente saint Maurice et le massacre de la légion thébaine. C'est une œuvre qui ne témoigne pas d'une grande originalité; elle est confuse, inutilement encombrée; on y remarque toutefois une grande vivacité de mouvement, et, dans le coloris, cette recherche de fortes oppositions d'ombres et de lumières qui sera un des traits caractéristiques de son art.

A vrai dire, le Bernin ne réussit pas dans l'art de la peinture, et il fut le premier à le reconnaître, car il ne persévéra pas dans ses tentatives, et son fils nous dit, dans la biographie de son père, qu'il détruisit lui-même toutes ses œuvres. Le tableau de *saint Maurice* est le seul qui subsiste des deux cents toiles qu'il aurait peintes. Le tableau représentant un *Anachorète,* de la Galerie Doria Pamphily, que Fraschetti tente d'attribuer au Bernin, ne me paraît pas être de ce maître. La peinture en est trop précise, trop étudiée dans de menus détails, elle contraste trop avec la liberté du Bernin pour être de sa main. L'attribution traditionnelle de ce tableau à Francesco Mola peut être maintenue.

Absorbé par ses nouveaux travaux de peinture et surtout par les grandes œuvres d'architecture

que lui commandait Urbain VIII, le Bernin avait
dû laisser reposer son ciseau de sculpteur. Tou-
tefois, dans les premières années du pontificat
d'Urbain VIII, il eut l'occasion de faire une de
ses plus charmantes statues. On venait de retrou-
ver le corps de sainte Bibiane, et le pape voulut
perpétuer le souvenir de cette découverte en res-
taurant la vieille église qui était consacrée à cette
sainte. C'était une toute petite église située près
de la Porte San Lorenzo, presque en dehors de la
ville. Urbain VIII demande au Bernin de rema-
nier l'intérieur, de faire une façade nouvelle, et de
sculpter pour l'autel majeur la statue de la sainte.

Le Bernin a trente ans, il est dans toute la force,
dans toute l'impétuosité de son talent, il vient de
terminer les statues faites pour les Borghèse, il a
dans les yeux toute la volupté de sa Daphné et,
pour la première fois, laissant de côté l'antiquité
classique, il va s'attaquer à un motif chrétien.
Mais, pour lui, cette jeune sainte, comme sa
Daphné, est encore un motif d'amour, un hymne
à la jeunesse et à la beauté de la femme, et le
charme avec lequel il avait sculpté la nudité de
la déesse antique, il le retrouve pour dire la chas-
teté de la jeune vierge chrétienne (Pl. V).

C'est la première figure vêtue que nous ren-
contrions dans l'œuvre du Bernin, et lui qui, plus
tard, dans l'élan de sa science et de sa prestigieuse
habileté, se risquera à tous les tours de force de la

complication des vêtements, à toutes les audaces des raccourcis et du mouvement, il est ici d'une correction vraiment digne des purs classiques. Appuyée sur une colonne, sainte Bibiane lève modestement les yeux vers le ciel, elle soulève un bras, et ce geste timide met seul un peu de mouvement dans cette immobile figure toute enfermée dans les lignes simples d'une sobre silhouette. A droite, le vêtement, par des plis très fins, par des ressauts à peine visibles, suit le corps, de l'épaule jusqu'aux pieds, et à gauche la ligne rigide et géométrique d'une colonne fait une vive opposition avec le délicat contour des étoffes. Un manteau est ramené vers le milieu du corps, et, par quelques fortes saillies, fait valoir la finesse de la robe modelant la poitrine et des plis souples de la jupe tombant tout droit sur les pieds. Il y a là un art tout fait de nuances et de délicatesse, un charme que le Bernin lui-même a rarement retrouvé. Le Bernin qui a tant aimé les violents contrastes sait aussi combien une œuvre peut être captivante par des harmonies discrètes. Il en est en sculpture et en peinture comme en musique. Les yeux, comme les oreilles se réjouissent aux fines modulations, aux transitions insensibles des formes, des couleurs et des sons; et jamais la main de l'homme n'est assez souple pour rendre les modelés de la chair, pour suivre l'étoffe qui repose sur elle et en révèle toutes les palpitations. Le

Bernin qui recherche si souvent la violence a été exceptionnellement heureux dans les œuvres de tendresse, dans les passages les plus finement nuancés. Il se trompera parfois en cherchant l'expression de la force masculine, il ne s'égarera jamais lorsqu'il aura un corps de femme devant les yeux.

Dans la *sainte Bibiane,* il faut aussi signaler les recherches expressives. Ce qui est nouveau ici chez l'artiste, et ce qu'il conservera désormais toute sa vie, c'est l'expression passionnée de la figure qui, toute ravie de bonheur, regarde le ciel comme si elle y voyait apparaître les traits de son bien-aimé. Le Bernin a été un chrétien, mais dans le christianisme il semble avoir vu surtout l'expression de la tendresse et de l'amour; il sculpte des femmes, de jeunes et jolies femmes, les Madeleine, les sainte Thérèse, les Carmélites, fiancées du Christ. Il semble que son cœur le destinait à comprendre plus que tout autre certains côtés de la vie chrétienne, l'extase amoureuse qui s'empare de l'âme des vierges et les fait se livrer tout entières à un amour surnaturel.

Avec le même sentiment d'élégance féminine il composa pour l'église de l'Ara Cœli une inscription destinée à consacrer la mémoire du frère du pape, le général Carlo Barberini, mort en 1630 (Pl. VI). Cette *Inscription Barberini* est un des

chefs-d'œuvre du Bernin : sur la targe, deux figures de femmes, deux Victoires sont assises, et c'est une souplesse de formes, une délicatesse de pensée et d'exécution qui nous rapproche de la *sainte Bibiane,* et où nous ne trouvons encore aucune des violences, parfois trop capricieuses, de la fin de sa vie. Drapées comme des statues grecques, dans de longues tuniques aux plis élégants, les Victoires du Bernin s'accoudent, faisant valoir la grâce de leurs bras nus et la fine enveloppe des voiles légers qui couvrent leurs jeunes corps. Elles s'appuient sur des boucliers richement décorés, et le casque de bronze qui encadre leur figure fait, par sa masse, ressortir plus vivement encore la délicieuse finesse de leurs traits. Plus tard le Bernin ira vers des formes qui seront moins pures, parce qu'il les voudra plus expressives; la tension de son âme va briser le moule délicat dans lequel sa jeunesse enfermait sa vision sereine de la beauté.

A ce moment il crée un autre chef-d'œuvre que lui inspire la beauté de la femme, c'est le portrait de cette *Costanza Buonarelli* dont il était l'amant. Ayant à reproduire le visage de celle qu'il aimait, le Bernin n'a pas cru devoir recourir aux subterfuges de ses prédécesseurs qui donnaient aux saintes et à la Vierge les traits de leur maîtresse. Quoi qu'on dise, nous ne l'avons pas la Fornarina de Raphaël, ni la Catherine de Benvenuto Cellini, et la Lucrèce d'Andréa del Sarto, nous ne la revoyons

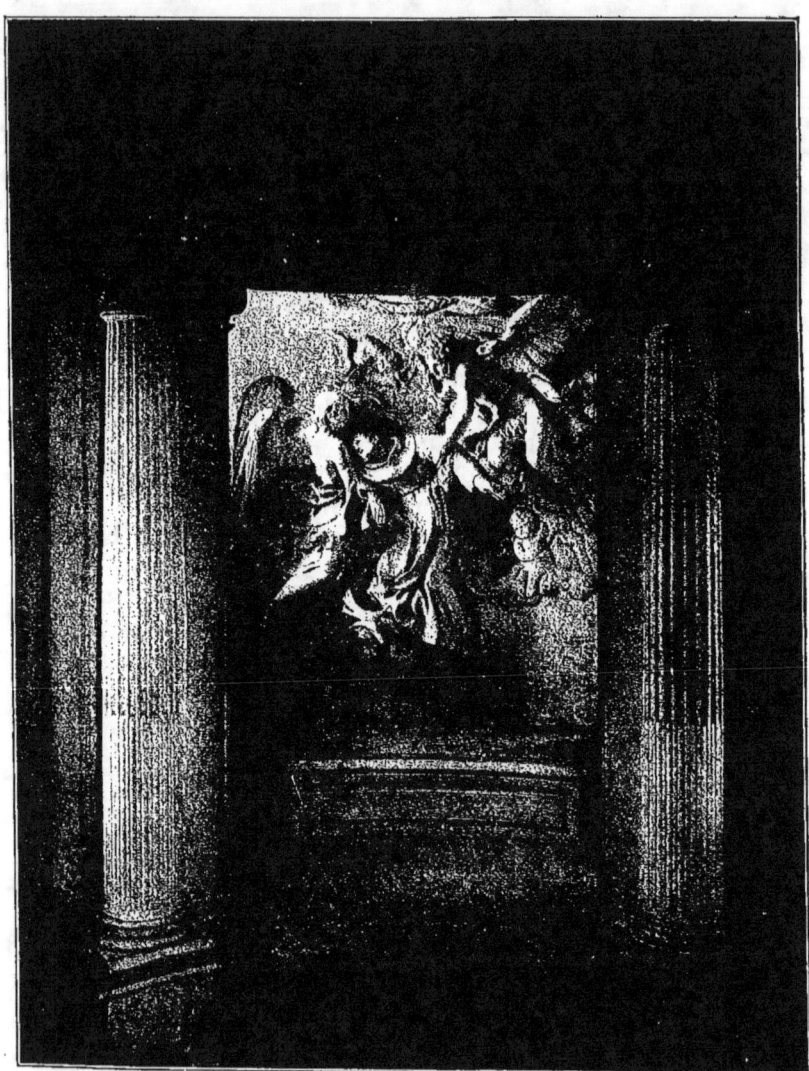

Phot. Gargioli. Planche VIII.

CHAPELLE RAIMONDI (1636).

Marbre.

Rome. San Pietro in Montorio.

qu'à travers le visage de ses madones. Le Bernin veut une œuvre plus précise, dans laquelle, sans aucune transposition, il puisse mettre le plus de vie possible et dire toute la beauté des traits qui l'ont charmé (Pl. VII).

Avec ce buste, l'humble fille d'ouvrier entre dans l'art; sa beauté prend place à côté de celle des déesses de l'antiquité et des grandes princesses de la Renaissance. Par cette petite chemisette froissée qui, à demi entr'ouverte, nous laisse apercevoir les trésors de sa jeune poitrine, le Bernin nous dit que de tout vêtement, même le plus simple, l'artiste sait faire une parure à la beauté, et cette chevelure, négligemment relevée, nous montre qu'il ne lui est pas besoin pour nous plaire d'être disposée et ondulée à l'antique; elle est, et cela nous suffit. Ici, comme dans toutes ses œuvres, le Bernin donne des exemples de tout ce que l'art moderne a cherché après lui.

On sait un des mots charmants du Bernin à la cour de Louis XIV. Un jour qu'on lui demandait s'il préférait les Italiennes aux Françaises, il répondit qu'elles étaient également belles « mais qu'il y avait du lait sous la peau des Françaises et du sang sous la peau des Italiennes ». Voulait-il dire par là que la peau des Françaises était plus blanche que celle des Italiennes ou que leur sang était plus calme? On peut imaginer les deux hypothèses, mais en voyant le buste de la Buonarelli, on comprend

ce qu'il disait des Italiennes. Sous la peau de cette brune fille il y a plus que du sang, il y a du feu.

Nous possédons de nombreuses œuvres dans lesquelles le Bernin a fixé ses propres traits et nous le connaissons pour ainsi dire à toutes les dates de sa vie. La Galerie des Uffizi conserve le portrait qu'il peignit, vers sa trentième année, sans doute au moment où il sculptait le buste de Costanza Buonarelli. C'est une œuvre que l'on croirait vraiment faite par un des maîtres de la peinture, où la figure du Bernin s'impose à nous et gagne toutes nos sympathies par la finesse des traits, par l'expression des yeux, de ces beaux yeux d'artiste, où la contemplation de la vie, où la recherche de la beauté, où les difficultés de l'art mettent toujours un grand sérieux, une vive flamme, et en même temps la mélancolie d'un idéal irréalisé.

Bien plus beau encore est le portrait au crayon de la Galerie nationale de Rome, où le maître s'est représenté vers sa quarantième année. Ce n'est plus la figure douce et calme d'un jeune amoureux, mais la figure volontaire d'un penseur, où tout dit la puissance du génie, une figure aux traits énergiques, avec un regard qui semble lancer des éclairs (Pl. I, frontispice[1]). Et enfin un portrait du

1. Un portrait au crayon du musée de Weimar, auquel Fraschetti attache trop d'importance, est une œuvre très inférieure

Baciccio, admirablement gravé par Arnold van du Westerhout, nous représente le maître dans les dernières années de sa vie, vers quatre-vingts ans. Nous avons devant nous le gentilhomme, le cavalier comblé de tous les honneurs, celui que Louis XIV vit à Paris.

Le Bernin se maria tard, en 1639, à l'âge de quarante ans. Il épousa une Romaine, la fille d'un jurisconsulte distingué, Caterina Tozio, qui passait pour être la plus grande beauté de Rome. Elle était si belle que le Bernin disait lui-même au pape que, s'il avait eu à la façonner selon ses propres goûts, il n'aurait pu la faire mieux. Le mariage fut heureux; le Bernin trouva près de cette jeune femme, qui le rendit père de onze enfants, toutes les joies que son âme d'artiste pouvait désirer. Et sans doute que ce bonheur conjugal facilita la conduite régulière de son âge mûr dont il aimait à se vanter, et qui contrastait singulièrement avec les écarts de sa jeunesse.

Toute sa vie, le Bernin fut un homme de plaisir, et il tint une des premières places dans ce monde romain du dix-septième siècle si passionné pour les fêtes; il fut écrivain de comédies, acteur, metteur en scène, décorateur, et cet homme qui ne

au dessin de Rome, et n'est sans doute pas de la main du Bernin (gravé par Fraschetti, p. 433).

devait cependant pas avoir une minute à lui semblait parfois vouloir se consacrer tout entier à des amusements. Il voulait plaire à Urbain VIII qui était un humaniste, un lettré, qui se divertissait à rédiger des inscriptions pour les œuvres de son sculpteur favori et qui aimait follement le théâtre. Urbain VIII pouvait donner au Bernin, comme Louis XIV à Molière, toutes les licences, et nous savons que les comédies du Bernin, très nouvelles d'invention, très belles comme spectacle, étaient aussi des satires mordantes qui passionnaient toute la ville.

Nous possédons quelques curieux détails sur les décors imaginés par le Bernin. Dans une de ses pièces il avait figuré une foule, en la représentant en partie par des acteurs et en partie par des figures peintes sur la toile du fond, et l'illusion était telle qu'on ne savait distinguer la fiction de la réalité. Tous ceux qui ont parlé des comédies du Bernin insistent sur l'ingéniosité de ses décors, où non content des jeux de perspective, il avait imaginé des changements à vue, grâce aux trucs les plus ingénieux. Dans une de ses comédies, il représenta l'inondation du Tibre, la chute des maisons, un lever de soleil, etc.

Ces comédies qui plaisaient tant à Urbain VIII, il les continua sous Innocent X; mais alors, pour plaire à la belle Olympia, son récit devint plus libre, et nous savons que des cardinaux s'en mon-

trèrent scandalisés. Il alla jusqu'à attaquer la famille régnante des Panphily, et l'on avait peine à comprendre comment il pouvait, sans être châtié, se permettre de telles audaces. Toute sa vie, sous tous les pontificats, il continua à organiser des spectacles nouveaux, et son théâtre ne cessa de faire les délices de Rome.

Nous n'avons aucun texte des comédies du Bernin, mais nous trouvons sur elles de précieux renseignements dans la correspondance des représentants du duc de Modène à Rome. D'importants passages en ont été publiés par Fraschetti (p. 259 à 272).

CHAPITRE IV

DEUXIÈME PARTIE DU PONTIFICAT
D'URBAIN VIII (DE 1630 A 1644).

Niches de Saint-Pierre, saint Longin. — Monument de la comtesse Mathilde. — Chapelle Raimondi. — Chapelle Angelo Pio. — Chapelle de la Beata Allaleona. — Bustes du cardinal Borghèse, du roi Charles Ier d'Angleterre, de Richelieu, d'Urbain VIII. — Tombeau d'Urbain VIII. — Campanile de Saint-Pierre.

IL est difficile de marquer des divisions très précises dans l'art du Bernin qui se poursuit sans à-coups, procédant par une évolution régulière. Toutefois, pendant le long pontificat d'Urbain VIII, pendant ces vingt années si pleines de travaux, on peut noter, après la première période d'un art relativement simple que nous venons d'étudier, et qui va de 1623 à 1630 environ, une seconde manière correspondant à un style plus riche, plus compliqué, qui fait prévoir les grandes audaces de la fin de sa vie.

Le baldaquin de Saint-Pierre, commandé au début du pontificat, venait d'être terminé, et Urbain VIII, continuant à embellir la basilique, chargea le Bernin d'une seconde œuvre non moins importante, le décor des quatre grands piliers soutenant la coupole. On lui demande ici, non pas de faire une œuvre de toutes pièces, mais de terminer, de décorer l'œuvre de ses prédécesseurs. Ce n'est pas lui qui a conçu les grandes niches superposées ouvertes dans les pilones ; ces niches dataient des travaux de Michel-Ange et peut-être même des premiers projets de Bramante ; mais au temps du Bernin, ce n'étaient encore que des trous sans aucun décor et l'on n'avait rien prévu pour les orner. Nous pouvons supposer presque avec certitude qu'elles n'étaient pas destinées à recevoir des statues[1] ; elles étaient trop vastes pour cela. Et d'ailleurs cette conception de niches vides ne doit pas trop nous surprendre : la Renaissance nous en fournit de nombreux exemples, chez Michel-Ange notamment, à l'extérieur

1. Dans une de ses reconstructions de Saint-Pierre, M. de Geymuller suppose, avec grande vraisemblance, que ces niches avaient été prévues par Bramante. Il suppose aussi que les niches inférieures devaient rester vides, mais il met des statues dans les niches supérieures. Or ces statues, auxquelles il donne la même échelle qu'à celles qui sont dans les niches beaucoup moins grandes des bras latéraux de l'église, paraissent bien petites ; et il semble que sur ce point l'hypothèse de M. de Geymuller soit un peu incertaine.

de Saint-Pierre, et avant lui chez Bramante au Tempietto et chez Brunelleschi au Dôme de Florence. C'était une forme qui plaisait aux architectes de cet âge, soit par suite du jeu décoratif de l'ombre et de la lumière, soit parce qu'elle avait sa raison d'être au point de vue constructif. Ces niches en effet étaient un allégement des masses des murailles. Par un système de murs alternativement massifs ou creusés par des niches, les classiques obtenaient le même effet que les gothiques par l'alternance des contreforts et des murs évidés.

Mais quelle triste ressource architecturale d'en être réduit, au centre de Saint-Pierre, à n'offrir que des trous à la vue des fidèles, et comme Urbain VIII eut raison de chercher à y mettre un peu d'intérêt! En commandant ces nouveaux travaux au Bernin, Urbain VIII n'est pas conduit uniquement par une idée décorative, avant tout il veut faire une œuvre chrétienne; et, dans ce but, il projette de transformer les niches supérieures de façon à les faire servir à l'exposition des quatre grandes reliques conservées dans Saint-Pierre : la Lance, le Voile de sainte Véronique, la Sainte Croix et le Chef de Saint-André; et, dans les niches inférieures, il place les quatre statues des saints dont ces reliques rappellent les noms, saint Longin, sainte Véronique, sainte Hélène et saint André.

Le motif choisi par le Bernin pour les niches

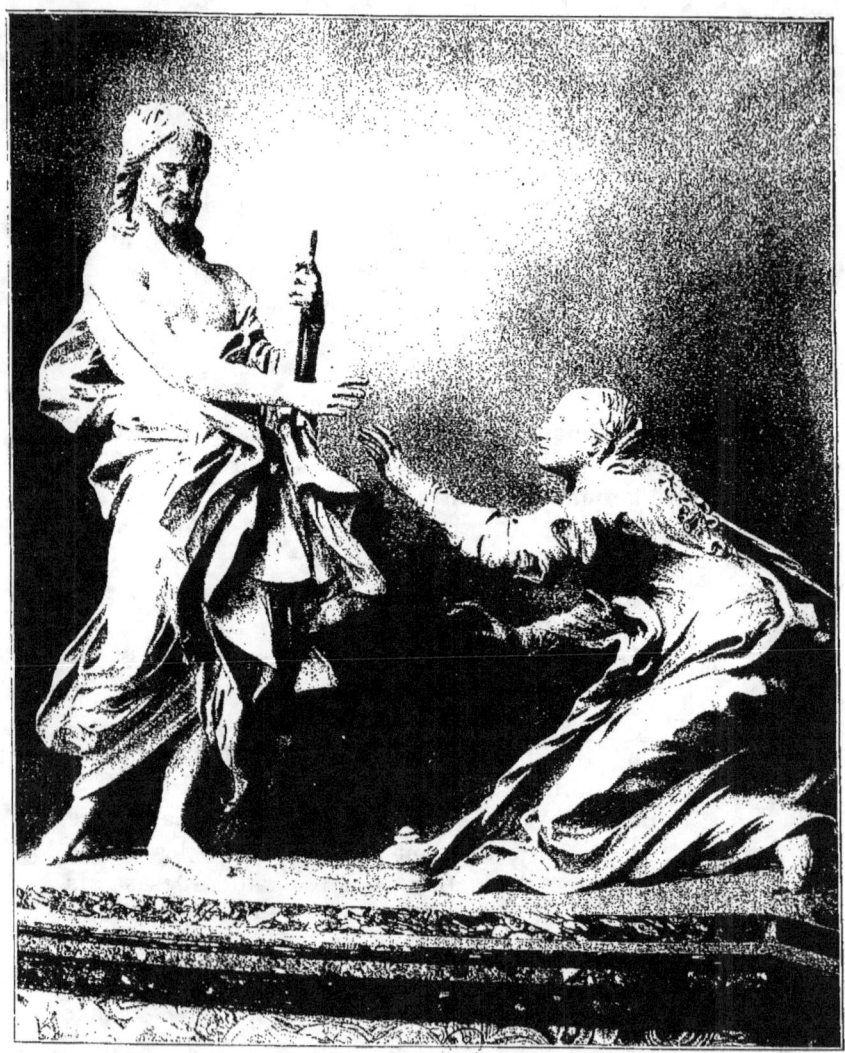

Pho. Gargioli. Planche IX.

LE CHRIST APPARAISSANT A LA MADELEINE (1641).

Marbre.

Rome. Chapelle Alfaleona, dans l'église SS. Domenico e Sisto.

supérieures est d'un effet très brillant et il faut admirer l'art avec lequel il exécute le programme qu'on lui assigne et l'habileté avec laquelle il parvient à remplir l'immense niche vide. Il se sert de cette niche comme d'un cadre au milieu duquel il place un grand tabernacle, dont la partie inférieure s'ouvre pour laisser passer les prêtres portant les reliques, lors des cérémonies d'exposition, et dont la partie supérieure se compose d'un bas-relief figurant des anges chargés des simulacres des reliques. Les tabernacles comprennent comme motif principal les colonnes torses, dites vitinées, datant du quatrième siècle, qui décoraient l'ancien autel de Saint-Pierre. Le Bernin a très heureusement accompagné ces colonnes par de brillants piédestaux, par une frise richement décorée et par des demi-pilastres les reliant aux murs. Il commence à entrevoir sa manière propre, il évolue vers des formes gracieuses et brillantes, vers un style plus libre, plus dégagé des règles antiques. Dans cette œuvre où tous les détails sont charmants, nous signalerons les grilles des portes, où l'on voit un ravissant motif de feuillages au milieu desquels voltigent les abeilles des Barberini (voir Pl. IV).

Malgré tout, cette décoration n'est pas pleinement satisfaisante : elle n'est pas ce qu'il fallait dans Saint-Pierre, elle est trop brillante, elle attire trop l'attention, elle est trop compliquée sur ces mu-

railles où seuls devraient apparaître des traits de grandeur ou de simplicité; c'est trop joli et pas assez solennel. La volupté du Bernin fait un trop violent contraste avec la majesté de Bramante et de Michel-Ange.

Quant aux niches inférieures, le Bernin se contente comme décoration d'un sobre revêtement de marbres polychromes, et dans chacune d'elles il place une statue colossale. Il n'est pas douteux que pour ce travail il ne se soit adressé à ceux qu'il considérait comme les meilleurs sculpteurs de Rome. Mais la *sainte Véronique* de Mocchi, la *sainte Hélène* de Bolgi, même le *saint André* de Duquesnoy, ne nous donnent qu'une triste idée de l'art de la sculpture à Rome au début du dix-septième siècle. Et le *saint Longin* (1638), que le Bernin s'était réservé, n'est pas une œuvre sensiblement meilleure.

L'art du Bernin n'était pas fait pour des figures de saints, pour lesquelles convient seul le calme d'une attitude religieuse. Dans son *saint Longin*, il ne voit qu'un prétexte à une agitation fébrile, et cette agitation qui pourra nous plaire, lorsque plus tard il représentera une Madeleine ou une sainte Thérèse dans leurs extases, est ici sans valeur expressive et partant sans intérêt. Le Bernin veut toujours faire parade de sa science, de son habileté à traiter le marbre, auquel il demande ce qu'il ne devrait pas donner. Les bras si violemment éten-

dus du saint Longin conviendraient à une statue de bronze et non à une statue de pierre. Sa science dans l'art de fouiller les draperies l'entraîne à d'autres excès, à des complications inutiles, à des effets purement théâtraux. Visiblement, il veut frapper l'attention par des violences de mouvements et des oppositions d'ombre et de lumière ; dans les immensités de Saint-Pierre il croit nécessaire d'outrer les effets ; si son saint Longin étend si démesurément les bras, il semble que ce soit, non pour exprimer quelque idée, mais pour emplir l'immense niche où il est perdu, pour emplir tout Saint-Pierre.

Pendant que le Bernin travaillait au décor des pilônes de Saint-Pierre, Urbain VIII lui commanda une nouvelle œuvre pour la même église, le *Monument de la comtesse Mathilde*. A ce moment Saint-Pierre était encore vide de grands monuments : à l'exception des tombes de Sixte IV et d'Innocent VIII, seuls tombeaux des papes que l'on eût conservés de ceux qui existaient dans l'ancienne basilique, un seul tombeau, celui de Paul III, se dressait au fond de l'église, sur le mur de gauche de l'abside [1]. Urbain VIII réservait la paroi de droite pour son propre tombeau, mais il se trouvait trop jeune et trop vivant encore pour s'en préoccuper. Cependant pour ne pas laisser inactif le ciseau de

[1]. Primitivement ce tombeau était placé sous la coupole, contre le grand pilier où est la statue de sainte Véronique.

son sculpteur favori, il cherche comment, dans ce Saint-Pierre qu'il fait sien, il pourra, au lieu d'un tombeau, monument consacré à la gloire d'un seul homme, dresser un monument qui serait élevé en l'honneur de la papauté. Il pense à la comtesse Mathilde, à celle qui fut, pendant les périodes troublées du moyen âge, le plus ferme soutien de l'Église, et, par elle, il demandera au Bernin de dire toute la puissance, tous les triomphes de la papauté, si grande dans le passé, mais plus grande encore sous le règne d'un Barberini. Le bas-relief qui décore le tombeau et qui représente l'absolution donnée, en 1077, par Grégoire VII à l'empereur Henri VI, en présence de la comtesse Mathilde, est bien fait pour dire aux rois et aux empereurs que le pape est le maître souverain dont ils sont forcés de dépendre.

Le monument, qui est adossé à l'un des piliers des nefs latérales, se développe tout en hauteur : il se divise en trois parties : en bas, le sarcophage dans lequel fut placé le corps de la comtesse, que le pape fit apporter de Mantoue; au-dessus, deux petits anges tenant la targe sur laquelle est gravée l'inscription et qui, par sa forme et par les lauriers qui l'entourent, est d'une grâce incomparable; et plus haut, se dressant solennelle, dans la force de sa majesté, la comtesse Mathilde, tenant d'une main le bâton de commandement, et de l'autre la tiare pontificale qu'elle protège.

Pour l'exécution matérielle, le Bernin fut aidé par son frère Louis, par Stefano Speranza, Andrea Bolgi, Matteo Buonarelli ; toutefois ses biographes ont tenu à dire qu'il avait travaillé lui-même à la statue de la comtesse Mathilde, que nous devons estimer comme une de ses œuvres les plus belles, comme une de celles où, s'élevant au-dessus des grâces d'une beauté trop féminine, il a su atteindre à une puissance et à une noblesse qui ici font de lui un héritier de Michel-Ange et de Raphaël.

Le style brillant des niches de Saint-Pierre et du Monument de la comtesse Mathilde, nous allons le retrouver dans d'autres œuvres exécutées par le Bernin à cette époque, non pas dans ses grands travaux d'architecture, tels que la Propagande ou le Palais Barberini, où il ne lui était pas loisible de s'écarter d'une certaine simplicité, mais dans de petites chapelles où il pouvait donner libre cours à sa fantaisie, à toute l'exubérance de son imagination, telle la chapelle qu'il construisit en 1636 à San Pietro in Montorio, pour le marquis Raimondi de Savone. Quoiqu'il n'ait pas cru devoir recourir ici à la polychromie, l'ensemble est de la plus grande richesse. Il est à remarquer que le Bernin, dans toute la première moitié de sa vie, a été très sobre de couleurs dans ses architectures. (Pl. VIII).

Il ne faut pas oublier que le Bernin, dans sa jeunesse, était avant tout un sculpteur. Ces marbres dans lesquels il trouvait les formes de ses jeunes déesses, il les aimait pour la monotonie de leur blancheur; il savait quels effets il pouvait en obtenir, quelles ressources infinies ils offrent, par la simple dégradation des jeux de la lumière. La chapelle Raimondi est un poème de blancheur. Elle est divisée en trois travées : celle du fond, plus large que les deux autres, donne place à l'autel que deux fenêtres accompagnent; sur les parois latérales sont des tombeaux. Les divisions sont marquées par des colonnes cannelées et rudentées, doublées par des demi-pilastres, qui portent un entablement qui s'étend autour de toute la chapelle. L'entablement fait saillie au droit des pilastres et des colonnes et il est surmonté sur l'autel d'un fronton circulaire épousant la courbure de l'abside. Les chapiteaux sont très brillamment sculptés; la corniche est couverte d'oves et de modillons, et sur la frise court une riche guirlande. Dans le bas, le socle qui fait le tour de la chapelle est décoré d'une haute bande dont la sculpture, composée de branches de roses, est du plus délicieux effet.

Les tombeaux dérivent de celui de la comtesse Mathilde. Au-dessus d'un sarcophage trapézoïdal que décore un bas-relief, des amours tiennent une inscription, et tout le monument se termine

par un buste enfermé dans un riche encadrement.

Mais la merveille de la chapelle, c'est le bas-relief représentant *le Ravissement de saint François,* qui décore le maître autel. Les historiens n'y prêtent guère attention ; ils disent que le bas-relief fut sculpté par F. Baratta, élève du Bernin, et ils passent. C'est cependant un des chefs-d'œuvre du maître, et le fait qu'il s'est servi d'un de ses élèves pour l'exécution de son œuvre ne doit pas nous empêcher d'en reconnaître l'exceptionnelle beauté.

Comme composition, comme ampleur de motif, il n'a jamais rien trouvé de plus heureux que ce groupe. Autour de la figure défaillante de saint François se pressent deux anges qui le soutiennent, pendant que tout le fond du tableau est rempli par des chérubins perdus dans les nuages. Quant au *saint François*, si saisissant dans l'abandon de tout son être, si dramatique par l'expression de son visage, c'est déjà tout l'art de la *sainte Thérèse*. Aucun élève du Bernin ne s'est jamais approché que de très loin d'une telle œuvre. C'est le maître tout entier, dans tout l'éclat de son génie, que nous avons devant nous, et s'il faut faire quelque réserve, ce ne peut être qu'au sujet de l'exécution un peu molle des figures d'anges dont la responsabilité revient à ses aides.

On remarquera la manière dont le groupe est éclairé. Le Bernin, qui est toujours un admirable metteur en scène, qui, avec ses habitudes de

théâtre, cherche par tous les moyens possibles à obtenir les effets les plus saisissants, se sert ici d'un curieux jeu de lumière. Il place son bas-relief dans un enfoncement qu'il ouvre sur le côté par une fenêtre que l'on ne voit pas, mais qui éclaire vivement tout le groupe et semble faire descendre sur lui avec les anges la lumière du ciel.

Il faut aussi considérer comme étant du Bernin les deux bas-reliefs décorant les tombeaux. Celui qui représente *le Jugement dernier,* quoique exécuté par son élève Sella, est une de ses conceptions les plus personnelles. L'œuvre est étonnante de hardiesse. Jamais le motif du Jugement dernier n'a été représenté avec une telle horreur. Michel-Ange faisait hurler les damnés, mais les corps qu'il mettait devant nos yeux étaient des corps florissants de vie et de santé. Ici ce sont de hideux cadavres rongés par les vers que réveillent les trompettes du jugement. Avec le Bernin, l'horreur réapparaît dans l'art chrétien; il semble qu'il ait voulu toucher aux deux pôles de la pensée chrétienne, évoquer toutes les joies de la vie et en même temps dire toute la misère de l'humanité [1].

Une autre chapelle à San Pietro in Montorio, la chapelle Ugo a été attribuée au Bernin par Nibby,

[1]. Une terre cuite originale du maître, reproduisant ce bas-relief, avec une beauté que ses élèves n'ont pas su conserver dans le marbre de la chapelle Raimondi, se voit dans la sacristie de l'église de Sainte-Marie du Transtévère.

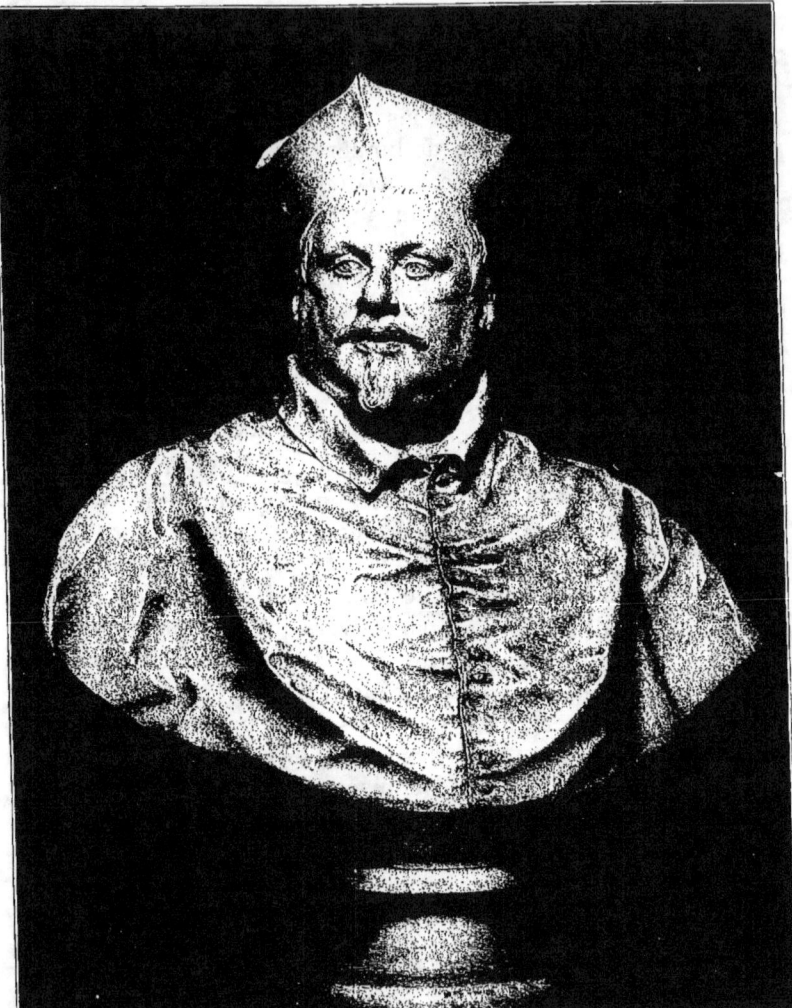

Phot. Anderson. Planche X.
BUSTE DU CARDINAL SCIPION BORGHÈSE (1632).
Marbre.
Rome, Villa Borghèse.

et il faut dire quelques mots de cette attribution. C'est une très belle chapelle, une des chapelles les plus luxueusement et en même temps les plus finement décorées qu'il y ait à Rome, mais je ne crois pas qu'elle soit du Bernin. Elle n'est pas conçue dans son esprit; le décor en est trop délicat et trop petit. Le Bernin voit toujours plus large et plus pompeux; à la profusion des petits ornements, il préfère les grands effets d'ensemble et au décor en arabesques adopté par ses prédécesseurs, il substitue le décor par la figure humaine. Cette chapelle Ugo se rattache à cet esprit décoratif dont Ant. da san Gallo a donné un si parfait modèle dans sa petite église de Notre-Dame de Lorette, au Forum de Trajan, système qui resta en faveur jusqu'au règne d'Urbain VIII et qui a produit les belles décorations de Saint-Pierre, dans les chapelles du chœur et du Saint-Sacrement et dans la voûte du grand portique.

On ne sait pas la date de la chapelle Angelo Pio, à Saint-Augustin. Fraschetti la cite, en parlant de l'autel fait dans cette église par le Bernin en 1627, mais elle est certainement d'une date postérieure et doit être rapprochée de la chapelle Raimondi, dont elle peut être considérée comme une répétition. On y retrouve le même emploi exclusif de marbres blancs, la frise du soubassement décorée de roses et celle de l'entablement ornée d'une

guirlande, la forme de l'autel épousant la courbure de la chapelle, les colonnes doublées par des pilastres et enfin les corniches et les frontons se brisant à l'aplomb des colonnes. Il faut classer cette chapelle aux environs de 1640.

Dans les dernières années du pontificat d'Urbain VIII, une riche abbesse, sœur Maria Luisa Allaleona, commande au Bernin une chapelle dans l'église du monastère des dominicaines, San Domenico et San Sisto, qui venait d'être terminée en 1640 par Urbain VIII. Le style du Bernin y est encore plus riche et plus pittoresque que dans la chapelle Raimondi : ce n'est plus une simple symphonie en marbre blanc; le Bernin s'éprend des couleurs; son autel brille de l'éclat de la serpentine, du marbre rouge veiné, du jaune antique et des dorures, et c'est avec la plus audacieuse fantaisie qu'il modifie les ordres classiques pour leur donner un aspect nouveau, pour les transformer en formes décoratives. Les piédestaux et les corniches se recourbent, les colonnes viennent en saillie les unes en avant des autres, les frontons et les architraves s'entr'ouvrent pour laisser apparaître, au milieu des nuages et des rayons d'or du soleil, le chœur des anges qui descendent du ciel afin d'accompagner le Christ aux pieds duquel la Madeleine tombe agenouillée.

Ici encore, le Bernin laisse à un élève, Antonio

Raggi, le soin de sculpter ce groupe; mais c'est lui qui l'a dessiné, c'est lui qui a conçu cette figure du Christ qui regarde la Madeleine avec tant de bonté souriante, tout en lui disant par le geste de la main et le léger recul du corps de ne pas s'approcher de lui. Son génie se montre surtout dans la figure de la Madeleine qui, toute affalée, toute repliée sur elle-même et comme sans force, s'abat aux pieds de Jésus, tandis que son regard s'illumine d'un céleste bonheur au moment où elle vient de le reconnaître. Les Vénitiens n'ont jamais été plus tendres pour évoquer cette belle pécheresse qu'ils aimaient tant. Cette Madeleine est un des grands triomphes du Bernin : comme toujours, la tête est adorable dans sa beauté, dans l'ardent amour de ses yeux, dans la finesse des traits qu'accompagnent si délicieusement les longues boucles de la soyeuse chevelure. Et la draperie sur la poitrine, comme elle est souple, et, toute féminine, pourrait-on dire! Il faudrait remonter aux œuvres grecques du cinquième siècle pour retrouver ces délicats froissements d'étoffes légères qui épousent les formes du corps, les accompagnent dans leurs mouvements et les recouvrent en les laissant deviner (Pl. IX).

Cette chapelle Allaleona, par la beauté de sa sculpture et par la splendeur des parties architecturales, est une des œuvres les plus significatives de l'art du Bernin. Elle surpasse par son ordon-

nance la chapelle de sainte Thérèse et n'a de rivale que dans la chapelle de la beata Albertona.

Les grandes œuvres d'architecture et de sculpture ne suffisaient pas à occuper toute l'activité du maître et il trouvait encore le temps de sculpter ces portraits que sollicitaient de lui tous les grands de la terre.

Il faudrait ouvrir un chapitre pour les bustes du Bernin : Baldinucci en cite quarante-cinq; nul sculpteur ne se consacra avec plus de passion à ces portraits qui correspondaient si bien à son amour de la nature. Il est intéressant ici encore de le comparer à Michel-Ange et de voir combien il diffère de ce maître qui, dans son idéalisme, s'éloigne de la nature vivante, et même, sur les tombes des Médicis, donne des traits imaginaires aux princes dont il doit perpétuer la mémoire.

La première œuvre du Bernin avait été un buste, celui de l'évêque Santoni, et il était très jeune encore lorsqu'il fit les portraits des papes Paul V et Grégoire XV. Sous Urbain VIII, sa réputation était telle qu'il ne pouvait suffire aux commandes. C'est d'abord le buste d'un oncle du pape, Mgr. Francesco Barberini, dont je rapprocherai celui de Mgr Montoya, qui lui ressemble singulièrement par l'attitude et la facture du vêtement. On le classe habituellement dans la toute première jeunesse du Bernin, sur la foi de Baldi-

nucci qui le dit antérieur au buste du cardinal Bellarmino. Cela me paraît bien difficile à admettre en raison de la très grande beauté de cette œuvre. Il faut remarquer à ce propos que Baldinucci, quoiqu'il ait beaucoup connu le Bernin et qu'il ait écrit sa vie deux ans seulement après sa mort, a commis de nombreuses erreurs de chronologie.

Un peu plus tard, en 1632, avec une intensité de vie sans pareille, avec la sensualité d'un Jordaens, il exécute le buste du cardinal Scipion Borghèse, cet admirable buste qui, par tous ses traits, par son attitude, et par son expression, fait revivre la figure de ce grand seigneur qui fut le protecteur de sa jeunesse, et pour lequel il avait sculpté la *Proserpine* et la *Daphné*. Il faut admirer des détails qui sont la joie des artistes, l'art avec lequel sont nuancés tous les plis de la chair et sont fouillées toutes les fossettes, l'habileté avec laquelle est reproduit le costume, surtout la manière dont le collet souple s'entr'ouvre pour ne pas gêner le mouvement de ces joues molles que le moindre heurt pourrait blesser. Et le regard brillant, la bouche sensuelle aux fortes lèvres entr'ouvertes, achèvent de faire de ce portrait un des types les plus parfaits de l'épicurien. Il n'est pas jusqu'à la manière dont la barrette est placée sur la tête, à la façon dont elle est inclinée, qui ne contribue à ôter à cette figure tout ce qu'elle pourrait avoir de sacerdotal et qui ne vienne mettre le dernier trait à ce portrait si

expressif. C'est l'art même que reprendront plus tard sans le dépasser les Caffieri et les Houdon (Pl. X).

Sur la façon dont le Bernin concevait l'art du portrait, nous trouvons dans Baldinucci un renseignement fort précieux.

« Le Bernin disait que, dans un portrait, le tout consistait à mettre en lumière les qualités propres de l'individu, ce que la nature avait mis spécialement en lui et non chez d'autres ; mais qu'il importait dans cette recherche de s'attacher, non aux particularités secondaires, mais aux plus belles. A cet effet, il avait une méthode de travail toute spéciale. Il ne voulait pas que les personnages qui posaient devant lui restassent immobiles ; mais il les faisait marcher et causer. De cette façon, il découvrait mieux leur nature intime et il pouvait mieux les reproduire tels qu'ils étaient. Un personnage qui se tient immobile, disait-il, n'est jamais aussi ressemblant à lui-même que lorsqu'il est en mouvement. »

Quelle admirable page ! Quelle lumineuse manière de comprendre l'art et l'étude de la nature ! Mais que de science il faut pour appliquer une telle méthode ! C'est grâce à elle qu'on fait des bustes tels que celui du cardinal Scipion Borghèse.

Je dirais que ce buste est le point culminant de l'art du portrait chez le Bernin, si je ne lui préférais celui du pape Innocent X, dont nous aurons à parler plus tard, et où le Bernin, moins préoccupé

des apparences extérieures, cherche à pénétrer plus profondément dans l'âme, ou plus exactement lorsque, placé devant une figure plus complexe, il cherche, par un art en apparence plus simple, mais en réalité plus savant, à en deviner les énigmes et à en fouiller les replis les plus cachés.

La réputation du Bernin était si grande que le roi Charles Ier d'Angleterre le pria en 1636 de faire son portrait d'après trois peintures de Van Dyck, représentant la figure du roi, de face et de profil. Ce buste, qui a longtemps fait partie des collections royales de Windsor, a été détruit dans un des incendies du palais [1].

Enthousiasmée par ce portrait, la reine Henriette, par une lettre autographe, demanda au Bernin, comme une grande faveur, de vouloir bien faire le sien; mais les malheurs de la cour d'Angleterre ne permirent pas de donner suite à ce projet.

Les biographes nous racontent l'insistance d'un riche Anglais, qui, comme son roi, voulait avoir son portrait de la main du Bernin, et qui ne put y parvenir qu'après de très longues instances, et en offrant de payer pour son portrait le même prix que le roi avait donné pour le sien.

En France, le cardinal Richelieu obtint en 1641 que le Bernin fît son buste, d'après trois peintures

[1]. Voir l'article avec gravure, de M. Lionel Cust : *The triple Portrait of Charles I by van Dyck, and the Bust by Bernini* (Burlington Magazine. Mars 1909).

de Philippe de Champagne. L'opinion générale est que ce buste est perdu, mais je crois qu'il n'en est rien. A mon sens, le buste du cardinal de Richelieu exposé au Musée du Louvre est précisément le buste fait par le Bernin. Si personne n'a encore su le reconnaître, cela vient de ce que ce buste fait, non d'après l'original, mais d'après des peintures, n'a pas l'intensité de vie qui est la marque ordinaire des travaux du maître. Néanmoins son style est reconnaissable à de nombreux caractères, notamment au traitement de la chevelure, à la façon de l'évider et d'isoler les mèches, dans une manière qui lui plaisait, parce qu'elle lui permettait de faire parade de son habileté de praticien. Au surplus la grande ressemblance existant entre ce buste et les peintures de Ph. de Champagne d'après lesquelles il a été fait achève de confirmer cette hypothèse. Je suis heureux d'ajouter que, pour cette attribution, je suis pleinemeut d'accord avec les éminents conservateurs du Louvre, MM. André Michel et Paul Vitry.

Un peu plus tard, en 1644, Louis XIII et le cardinal Mazarin cherchèrent à attirer le Bernin à Paris, mais, malgré toutes leurs séduisantes propositions, ils ne purent y parvenir. Urbain VIII ne pouvait se séparer de son maître favori. « Vous êtes fait pour Rome, lui disait-il, comme Rome est faite pour vous. »

Le Bernin fit de nombreux portraits d'Ur-

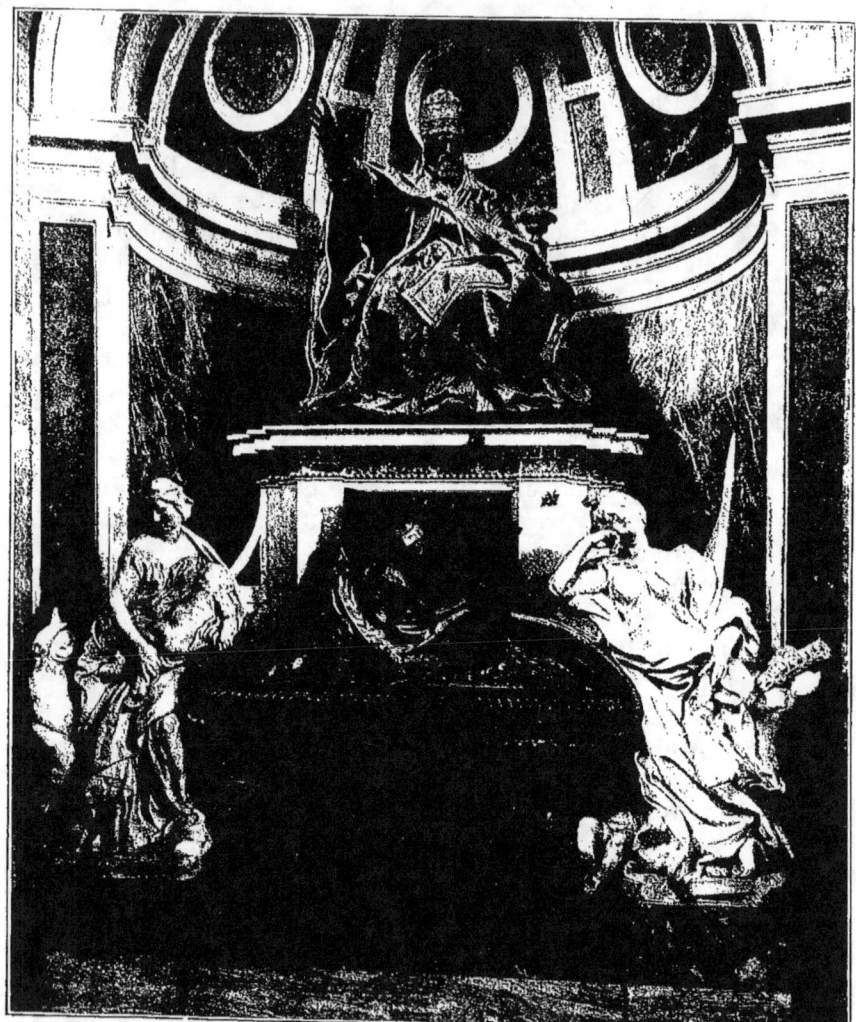

Phot. Brogi. Planche XI.

TOMBEAU D'URBAIN VIII (1642-47).
Bronze et marbre.
Rome, Saint-Pierre.

bain VIII. Le plus ancien est sans doute celui de San Lorenzo in Fonte, que l'on peut rapprocher comme style de celui de Paul V. On y trouve encore une grande sécheresse dans l'exécution des vêtements pontificaux, et la figure, très ressemblante sans aucun doute, avec de la vivacité dans le regard et une réelle finesse d'expression, est cependant une œuvre encore sommaire par comparaison avec les chefs-d'œuvre de son âge mûr et notamment avec la statue du pape qu'il fit pour le Capitole en 1640. Il existait un décret ancien du Sénat décidant qu'on ne placerait plus au Capitole de statues de papes vivants, mais les sénateurs, habiles courtisans, dirent que ce décret ne pouvait s'appliquer à un pape tel qu'Urbain VIII. En agissant ainsi, le Sénat était vraiment digne de ce pape qui, un jour qu'on opposait à ses volontés les décisions de ses prédécesseurs, répondait qu'un pape vivant valait mieux que cent papes morts. Le Bernin tente d'exprimer dans cette statue ce qu'il dira si bien plus tard dans la statue d'Urbain VIII placée sur son tombeau : la majesté pontificale, la volonté dominatrice. Son habileté de sculpteur ne s'effraie d'aucune difficulté et il n'hésite pas à reproduire la lourde masse de la chape, aux velours surchargés de broderies d'or.

La Tombe d'Urbain VIII est une des œuvres les plus importantes du maître, une de celles où son

génie se montre à nous dans toute son étendue, dans toute sa grandeur et sa diversité (Pl. XI).

C'est tout d'abord une œuvre d'architecture, composée avec une souveraine maîtrise. En avant, le sarcophage, de la plus rare somptuosité, est également remarquable par la richesse de la matière et l'élégance des formes; en arrière, pour porter la statue du pape, s'élève un large piédestal en marbre blanc, enrichi de marbres de couleurs. La disposition de corniches en retrait les unes sur les autres, que les puristes considèrent comme une forme de décadence et de mauvais goût, est au contraire très séduisante par le riche effet que produit la variété de ses lignes. Quant aux détails des corniches, ils sont d'une finesse et d'une distinction qui rappellent l'art de Raphaël. Toute cette composition, l'union de ce sarcophage et de ce piédestal, fait au centre du monument une masse imposante, riche sans lourdeur. Et cette architecture va servir de cadre à la statue du pape qui surmonte le monument, aux deux statues de Vertus qui l'entourent sur les côtés, et à la figure de la Mort qui en occupe le centre.

Quoiqu'un peu alourdie par l'épaisseur de la chape, la figure d'Urbain VIII est la plus belle statue d'homme que le Bernin ait faite. Très digne, dans toute la majesté pontificale, avec le grand geste de la main qui se dresse pour bénir et pour commander, Urbain VIII nous appa-

raît vraiment comme un des maîtres du monde.

Dans le bas, deux Vertus, non pas couchées selon le type que Michel-Ange avait créé dans les tombeaux des Médicis, et que G. della Porta avait repris dans la tombe de Paul III, mais debout, s'appuyant sur le sarcophage, sont comme une escorte veillant sur la dépouille du pape. Et elles donnent au monument l'assise qu'il faut, cette base qui manque aux tombes des Médicis et à celle de Paul III.

Dans ces deux statues, le Bernin poursuit les recherches nouvelles qui sont une des caractéristiques de son œuvre, et qui atteindront leur point culminant dans la *Sainte Thérèse*. Sur la poitrine, il détaille avec la plus délicate finesse le voile souple qui la recouvre et, comme pour en faire ressortir plus vivement la légèreté, il drape autour du corps d'épais et opulents manteaux. Dans l'exécution de ces amples draperies, auxquelles il s'est si souvent complu, le Bernin n'a pas toujours la même réussite, et ici on peut critiquer les draperies trop confuses de *la Justice;* mais celles de *la Charité* sont vraiment d'une grande beauté et contribuent à donner à cette figure l'aspect d'exubérance vitale par lequel il a voulu marquer le caractère de la maternité féconde.

Ce qu'il faut surtout admirer dans ces statues c'est leur expression, le charmant regard de *la Justice* tourné vers le ciel, dans une attitude de

bonheur extatique que le Bernin excellera à traduire, et surtout la vie intense de cette *Charité* qui, toute souriante, se tourne vers ses petits enfants. On admirera les bras souples, les doigts mobiles, les seins plantureux, les hanches robustes, les joues où le sourire met ses fossettes, et les enfants potelés, aux chairs grasses, toute cette vie que le Bernin exprime avec la même exubérance et la même joie qu'un Rubens.

Il faut remarquer le détail de la main de *la Charité* pressant son petit enfant, détail qui nous rappelle le mouvement des mains de Pluton enlevant Proserpine. Lui seul, lui le premier, il a eu cette hardiesse de faire trembler et de froisser la chair; regardant la nature avec la plus audacieuse liberté de vision, il a voulu nous la montrer dans le marbre telle que nous la voyons dans la vie. Si parfois on fait l'éloge d'une femme en disant que sa chair est en marbre, on peut plus justement faire l'éloge du marbre en disant qu'il ressemble à la chair. C'est ce que le Bernin, le premier en sculpture, a tenté de faire. Et cependant, lorsqu'il a étudié un des mouvements les plus charmants de la vie, celui d'un jeune enfant se serrant contre le sein de sa mère et qu'il a rendu la souplesse de ce sein cédant à la pression de la tête du petit enfant, les puristes ont cru que tout était perdu et ils ont anathématisé le Bernin, cet imprudent novateur qui pensait que le sein d'une femme était autre

chose qu'une froide et immobile boule de marbre.

Que de réserves l'école classique n'a-t-elle pas formulées encore au sujet du squelette que le Bernin a mis au milieu de son œuvre, inscrivant sur ses tablettes le nom de celui que la mort venait de rayer du nombre des vivants! Ce squelette doit déplaire en effet à ceux qui, en édictant les lois de l'art, ne songent qu'à l'antiquité, mais ici nous sommes dans le monde chrétien, et le Bernin, en évoquant l'idée de la mort, ne fait que reprendre la tradition du moyen âge, et se conformer à l'une des pensées les plus chères au christianisme. Si le christianisme a l'optimisme comme fin de sa doctrine, s'il met la joie au cœur des hommes en leur promettant une éternité heureuse, il a comme point de départ une conception pessimiste de la vie; s'il s'adresse à nos âmes en nous promettant le ciel, à chaque moment il nous parle de la déchéance de notre corps et nous met en présence de la mort. Le squelette, fin dernière de cette chair, à laquelle l'homme voudrait s'attacher, doit toujours être devant nos yeux, pour nous dire que nous ne devons pas agir en vue de notre corps mortel, mais pour notre âme immortelle.

Ce n'est pas un caprice d'artiste, ce n'est pas une déchéance du spiritualisme que cette apparition de la Mort que nous verrons désormais dans toutes les tombes du dix-septième siècle, c'est du christianisme. Un cardinal, le cardinal Rappac-

ciolo, avec un esprit dont le Cav. Marino aurait pu être jaloux, a bien compris et exprimé la pensée du Bernin :

> Bernin si vivo il grand' Urbano hà finto
> E si ne duri bronzi è l'alma impressa,
> Che per torgli la fè la Morte istessa
> Stà sul sepolcro a dimostrarlo estinto¹.

Et maintenant, il nous faut parler d'une œuvre qui n'existe plus, mais qui était parmi les plus originales du maître, le campanile de Saint-Pierre. On sait que, dans les premiers projets de Saint-Pierre, Bramante entourait sa coupole de quatre grands clochers, ou plutôt de quatre grands contreforts, car pour lui ces clochers avaient surtout pour but de soutenir la poussée de la coupole et des voûtes des nefs. Lorsque Antonio da San Gallo renonça au plan en croix grecque pour adopter le plan en croix latine, il supprima les deux clochers postérieurs, mais maintint les clochers sur la façade en leur donnant, cette fois, par leur hauteur et leur importance, leur vrai caractère. En reprenant le plan en croix grecque, Michel-Ange proscrivit les clochers, sentant combien ils nuiraient à l'effet de sa grande coupole qu'il voulait

1. Le Bernin a représenté ici le grand Urbain si vivant, son âme est si profondément imprimée dans la dureté du bronze, que, pour empêcher qu'on ne le croie vivant, la Mort elle-même a dû apparaître sur ce tombeau pour attester son trépas.

voir régner en maîtresse, et, seule, constituer par sa masse toute l'église.

Maderne revint aux projets de San Gallo, et la construction de sa grande nef eut comme résultat fatal de diminuer l'importance de la coupole, d'isoler la façade, d'en faire une chose indépendante et particulièrement apparente. Pour la compléter, il est conduit à l'orner de deux clochers, et c'est pour les recevoir qu'il conçoit cette longue façade dépassant sensiblement la largeur de l'église. Ce sont les clochers qu'il n'avait pas eu le temps d'exécuter que l'on commande au Bernin en 1638, et là il fit une de ses plus intéressantes œuvres d'architecture, le plus beau clocher que l'on ait construit en Italie dans le style de la Renaissance.

Les architectes italiens du quinzième et du seizième siècle n'avaient fait, à vrai dire, que copier les clochers de l'époque romane, se contentant de mettre sur leurs masses robustes le décor des colonnes, des pilastres et des corniches de style antique. Le Bernin renonce à ces formes et retrouve par un trait de génie le véritable esprit gothique : son clocher tout à jour, d'une extraordinaire légèreté, représente dans l'art de la Renaissance ce que les clochers de Reims et de Strasbourg sont dans l'art gothique. Le Bernin met de grandes forces aux quatre angles, tout en cherchant à les alléger aux yeux par des variétés de formes, par des ressauts de colonnes, et entre ces quatre pi-

liers s'ouvre le vide. Au milieu des grandes ouvertures ainsi formées, seules deux légères colonnes viennent soutenir un entablement surmonté d'une balustrade. Au sommet, au-dessus d'un autre étage semblable au premier, un petit édicule, lui aussi tout à jour, d'une forme délicieuse dans sa préciosité, est destiné à recevoir les cloches.

Le Bernin avait fort bien compris que, à côté et en avant de la coupole de Michel-Ange, il ne pouvait y avoir place que pour des formes très légères, et il avait vraiment trouvé le contraste qu'il fallait pour ne pas nuire à la masse colossale de sa coupole.

Malgré tout, la destinée a bien fait les choses. Nous verrons que, quelques années à peine après la construction du premier clocher du Bernin, on craignit pour la solidité de l'église et qu'on se crut forcé de le démolir. Quelle que fût la beauté des clochers du Bernin, ne les regrettons pas : il vaut mieux que rien, même le plus léger clocher, ne vienne lutter contre la coupole de Michel-Ange et en amoindrir l'effet ascensionnel. La façade de Maderne y a perdu sans doute, mais, telle qu'elle est, il semble bien qu'elle soit ce qu'elle doit être, un simple piédestal pour cette coupole [1].

1. Le campanile du Bernin a été gravé par le Père Bonnani dans le *Templi vaticani historia*. Dans le même livre on trouvera gravés les projets antérieurs exécutés par Charles Maderne, en 1613, et par Martino Ferrabosco en 1620, ainsi que les projets ultérieurs d'un campanile, moins haut et plus léger, étudiés par

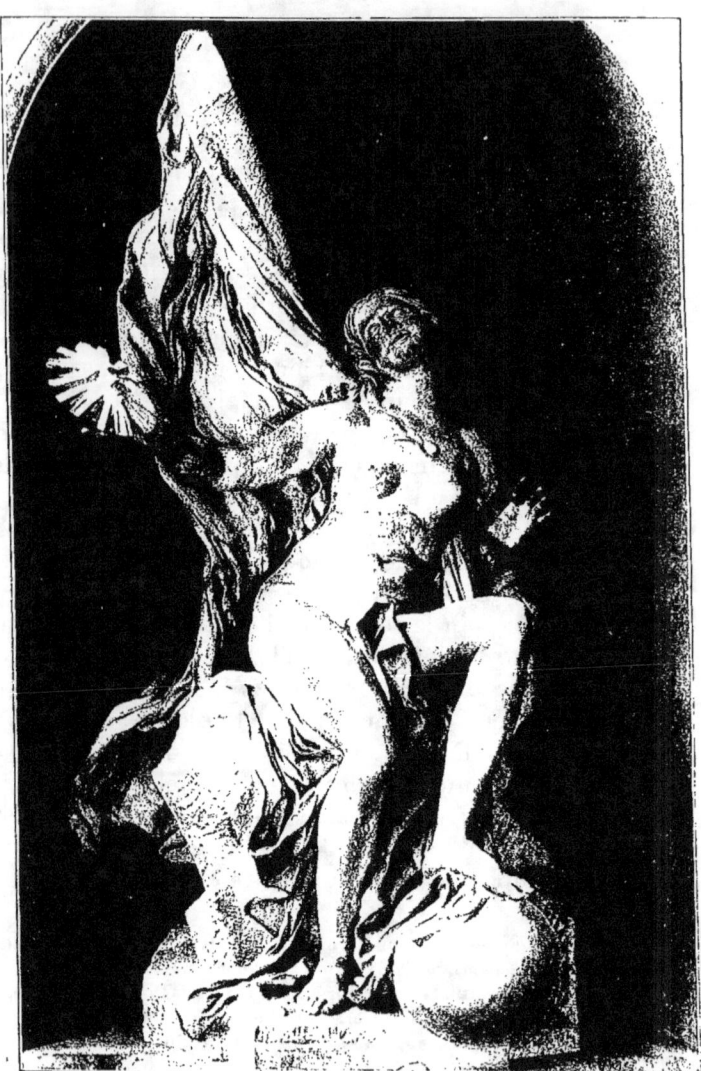

LA VÉRITÉ (1645).
Marbre.
Rome, Palais Bernini.

Quelques années plus tôt, au début du pontificat d'Urbain VIII, le Bernin avait été chargé de construire deux clochers sur la façade du Panthéon. Le résultat en avait été fort laid, et le Bernin se plaisait lui-même à le reconnaître, car il les appelait des oreilles d'âne. Même lorsque la papauté voulut faire du Panthéon une église et y mettre une marque chrétienne, elle aurait dû laisser intacte sa forme première et ne pas chercher, par un faible subterfuge, à transformer une œuvre intransformable. De nos jours, lorsque le Panthéon cessa d'être une église, la première pensée, et l'on eut mille fois raison, fut de jeter à bas ces clochers qui défiguraient si inutilement la majesté auguste du plus beau des temples romains.

Plus tard, Alexandre VII voulut faire décorer la coupole de ce même monument, coupole qui avait depuis longtemps perdu tous ses ornements. Mais le Bernin, à diverses reprises, refusa de se charger de cette tâche, disant qu'il n'avait pas le talent nécessaire pour bien l'accomplir et que la seule chose qu'il se risquerait à faire pourrait être de peindre les petits pilastres si l'on n'avait pas assez d'argent pour les refaire en marbre.

De ces travaux du Bernin au Panthéon, il ne faut retenir qu'une chose, la profonde impression que

Carlo Rainaldi et par Cesare Braccio, après la démolition du campanile du Bernin (Tab. 63, 64, 65 et 66).

ce monument fit sur lui. Il s'en est inspiré plus tard dans toutes ses églises à l'Ariccia, à Castel Gandolfo et à Rome dans la chapelle de Saint-André. C'est très probablement de ses projets pour le décor du Panthéon que dérivent sa prédilection pour les coupoles et sa manière de les orner.

CHAPITRE V

PONTIFICAT D'INNOCENT X (1644-1655)

La Vérité. — La Sainte Thérèse. — Fontaine de la place Navone. — Palais Ludovisi. — Décor des nefs de Saint-Pierre. — Crucifix. — Bustes d'Innocent X et du duc François d'Este. — Monument du cardinal Pimentel.

'AVÈNEMENT d'Innocent X marque un brusque changement dans la politique de la papauté. Le parti espagnol, tenu si longtemps à l'écart sous Urbain VIII, redevient tout-puissant : les Barberini sont éloignés de Rome, et avec eux tombent tous ceux qu'ils avaient protégés et dont la fortune était liée à la leur.

Le Bernin n'échappa pas à cette disgrâce, et, pour achever de le perdre, ses ennemis trouvèrent une occasion particulièrement favorable. A la suite de la construction du campanile de Saint-Pierre, la façade de Charles Maderne avait donné

coup, et le Bernin fut rendu responsable de cet accident qui compromettait la solidité de l'auguste basilique. Je n'entrerai pas dans le détail de cette affaire qui fut la seule tristesse que le Bernin ait connue dans sa vie, mais qui pendant longtemps le rendit fort malheureux [1]. On fit enquêtes sur enquêtes, on eut recours à l'avis des plus célèbres architectes; le Bernin put dire pour sa défense que cet accident ne provenait pas de son fait, que le sol sur lequel avait été construite la façade n'était pas très solide, que Maderne n'avait pas pris suffisamment ses précautions et que, au surplus, on exagérait considérablement le mal. Mais ses ennemis pouvaient répondre que les fissures de la façade étaient une réalité et qu'elles ne se seraient pas produites si le campanile n'avait pas été construit. Bref, malgré l'avis favorable des experts, le Bernin fut condamné à démolir son œuvre, bien heureux encore d'échapper à la peine dont il avait été menacé, celle de payer les frais de construction et de démolition; il eût été ruiné. On se contenta de le disgracier : nous verrons plus tard comment il parvint à rentrer dans la faveur pontificale [2].

1. Voir BALDINUCCI, p. 24 et FRASCHETTI, p. 162.
2. Les matériaux provenant de la démolition du campanile du Bernin ne furent pas entièrement perdus. Les huit grandes colonnes de marbre gris du second étage, qui elles-mêmes provenaient de la Villa d'Adrien, ont été employées dans la sacristie

Pendant ces années de défaveur, il va travailler pour lui-même, pour son plaisir, et il crée une de ses œuvres les plus intéressantes. Pour symboliser ce moment de sa vie, pour dire sa tristesse et en même temps ses espérances, sa confiance dans son génie, il représente *la Vérité découverte par le Temps* (Pl. XII). Il se souvient qu'il est sculpteur, il reprend l'outil qui a sculpté la *Proserpine* et la *Daphné;* mais quel changement! C'est tout un horizon nouveau qu'il ouvre à la sculpture, un art si vivant qu'il semble faire oublier tout ce qui l'a précédé. Cette œuvre inaugure l'âge moderne et fait de Bernin le maître qui, de tous les anciens, sera le plus consulté. Il ne s'attarde plus à l'étude des antiques, il oublie la multitude de statues, Dianes, Vénus, Amazones, faites dans ce monde grec où les femmes, robustes et guerrières, s'exercent, comme les hommes, à lutter et à lancer le javelot. Le premier, il voit le corps de la femme tel que l'a fait la civilisation moderne : la nature vivante s'est révélée à lui et il a compris tous les trésors de beauté qu'elle renferme en elle. Il l'a vue avec ses propres yeux, avec toute la joie de son âme d'artiste. Ce n'est plus la vision triste et sau-

de Saint-Pierre et les grandes colonnes de travertin du premier étage ont servi pour les portiques des deux églises de la place de Sainte-Marie du Peuple. Tous les autres fragments sculptés ont été employés en 1701 par Clément XI au portique de Sainte-Marie du Transtévère (FRASCHETTI, p. 169).

vage de Michel-Ange, de ce maître qui ne s'empare de la réalité que pour y mettre les souffrances de son esprit, qui cherche, jusque dans la fragilité de la femme, à faire apparaître le mécanisme des muscles et de l'ossature, qui dissèque les corps comme s'il voulait aller surprendre les secrets de la vie et refaire à son tour une humanité à son image [1]. Le Bernin regarde, et cette joie qu'il éprouve, il ne cherche pas à la troubler, à la diminuer par les rêves d'un cerveau inquiet; il comprend, il aime la vie; son art est celui d'un homme heureux, non celui d'un désespéré; il se complaît à dire non les tortures des damnés, mais toutes les joies de nos yeux contemplant les beautés créées.

Ce n'est pas dans les statues viriles, dans l'étude de la forme masculine, qu'il faut chercher le grand mérite de l'art du Bernin, mais dans la représentation de la femme et des petits enfants. Il sait, comme les maîtres florentins du quinzième siècle, dire leur sourire, mais plus qu'eux il sait l'attrait de leurs formes. Pour chanter la femme, son ciseau a les souplesses du pinceau du Corrège. Quelle galerie merveilleuse de la beauté féminine ne ferait-on pas avec les femmes du Bernin, avec

[1]. Le Bernin lui-même a très nettement marqué la nature de l'art de Michel-Ange en disant que « ce maître n'avait pas eu le talent de faire paraître les figures de chair, qu'elles n'étaient belles et considérables que pour l'anatomie » (*Journal du voyage à Paris*).

la *Proserpine*, la *Daphné*, la *Sainte Bibiane*, la *Buonarelli*, les *Victoires Barberini*, la *Madeleine*, la *Vérité*, la *Sainte Thérèse*, la *Vierge de Savone*, la *Beata Albertona!*

Dans la *Vérité*, pour dire ce qu'il veut, pour faire apparaître aussi nettement que possible son amour pour la nature vivante, il choisit un modèle de femme un peu grasse, une femme dont les moindres mouvements se traduiront par le tremblement de la chair, une femme à la peau fine, sensible à chaque battement des artères, où partout la vie se trahit par d'infinies nuances. Son ciseau, avec un amour et une science qu'on ne saurait surpasser, dit toutes les souplesses de ce corps qu'il renverse, qu'il tord légèrement, qu'il plisse pour le montrer plus mobile, et, dans la jambe qu'il replie et met en avant, il crée un morceau que les Français du dix-huitième siècle eux-mêmes n'ont pas surpassé.

La statue se détache sur un fond de draperies et de rochers, de telle sorte que sa silhouette ne se découpe pas brutalement sur le vide de l'air. Ici le Bernin est exquis dans ses draperies, comme il l'est chaque fois qu'il préfère aux grandes masses des lourdes étoffes le froissement de tissus légers. Sa draperie est un fond admirable pour faire valoir le nu de sa statue, et pour s'unir intimement à elle par la délicatesse de ses formes.

Du groupe que le Bernin avait projeté il ne

reste que la *Vérité*, et sans doute qu'il n'avait pas commencé la figure du *Temps*, mais nous la connaissons par un dessin de la Collection Chigi, et ce dessin suffit pour nous apprendre ce qu'il avait voulu faire. Une seule figure, même avec l'accompagnement de brillants accessoires, ne le satisfait pas : Bernin, l'expressif Bernin, est l'homme des groupes, l'homme des oppositions et des antithèses, et, pour faire contraste avec la *Vérité*, il avait imaginé l'agitation de la figure du *Temps*, qui, avec ses formes musclées et brutales, compliqué encore par une faux et de grandes ailes, se penchait sur la jeune femme, en soulevant le voile qui la cachait, et rendait plus tendre son hymne à la beauté féminine.

Pendant cette période de disgrâce, le Bernin, en même temps qu'il travaillait à la *Vérité*, reçut d'une famille vénitienne, la famille Cornaro, la commande d'une chapelle à l'église Sainte-Marie de la Victoire, sur le maître-autel de laquelle il plaçait cette sculpture que nous pouvons, avec lui, considérer comme son chef-d'œuvre, l'*Extase de sainte Thérèse* (Pl. XIII).

C'est un groupe de deux figures, comme l'était la *Vérité*, et la scène, c'est encore ici le vrai terme à employer, se compose dans un véritable effet théâtral. Le groupe est disposé sur des nuages et se détache sur un fond de marbre diapré que sil-

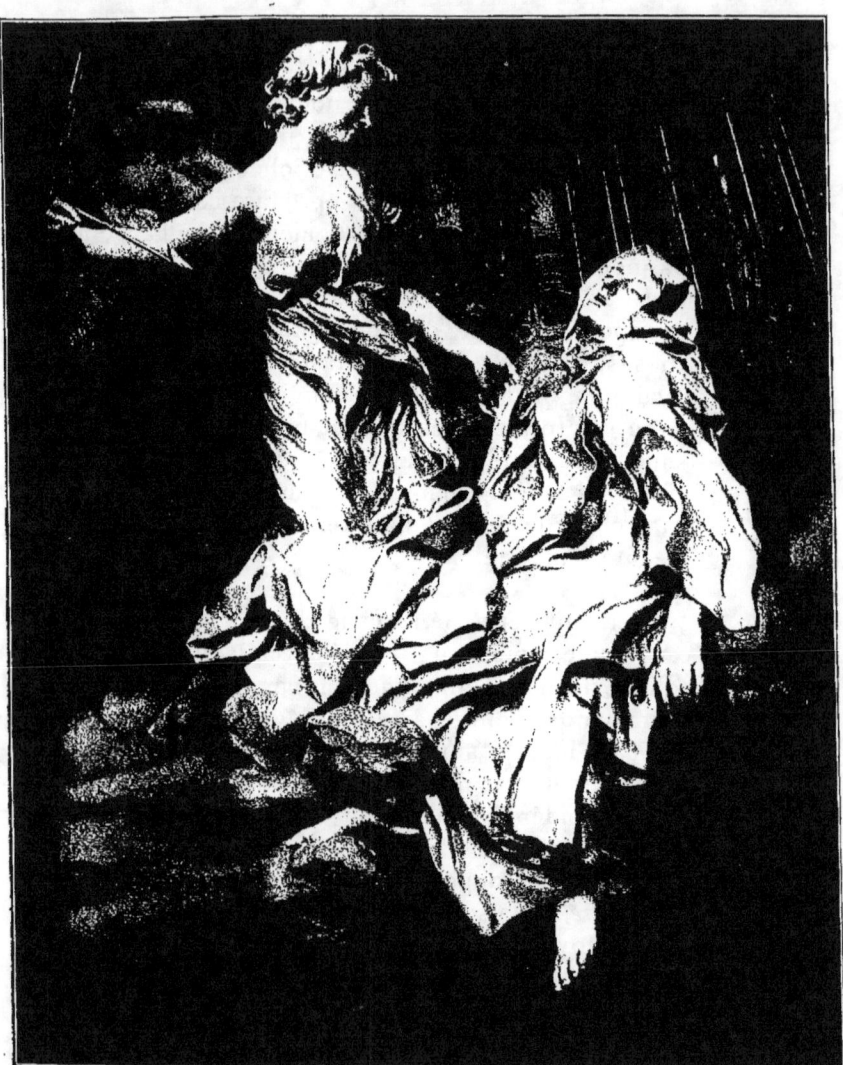

Phot. Alinari. Planche XIII.

L'EXTASE DE SAINTE THÉRÈSE (1646).

Marbre.

Rome, Chapelle Cornaro, dans l'église Sainte-Marie-de-la-Victoire.

lonnent de longues flèches d'or imitant des rayons de lumière, et, par la manière dont il est placé au fond d'une chapelle, par la façon dont il s'éclaire, la sensation que l'artiste veut exercer sur notre sensibilité est singulièrement accrue.

Cette *Sainte Thérèse* est d'un caractère si particulier, elle porte si étrangement la marque d'une époque, elle est si loin de nous, qu'elle nous surprend et que nous avons quelque peine à en comprendre le véritable caractère. Il arrive qu'elle est souvent fort mal jugée et que l'on est porté à ne voir qu'une apparence profane et sensuelle dans une œuvre que le Bernin a voulu très religieuse.

Il faut penser tout d'abord que l'œuvre, au dix-septième siècle, ne choquait en rien la pensée des prêtres et des fidèles. Ce qui nous trouble et nous embarrasse, ce sont des nudités que nous n'avons pas l'habitude de voir sur les autels, c'est le sourire trop précieux de l'ange; mais ce sont là des formes et des sentiments avec lesquels tout le monde était alors familiarisé et que les papes acceptaient à l'entrée même de leur palais du Vatican. C'est plus encore l'expression de la sainte Thérèse qui est là, devant nous, évanouie, toute transfigurée par l'extase. Dans ses lourds vêtements de recluse, qui doivent cacher à tous les regards les formes du corps, qui enveloppent la tête, enserrent les cheveux, ne laissant voir que le visage, dans le fouillis de ces vêtements où l'on sent que

le corps s'abandonne, la sainte nous apparaît, les yeux clos, la bouche à demi entr'ouverte, les traits tirés, évanouie dans son rêve de bonheur. Et, sans doute, c'est une expression de bonheur qui ressemble à celle des amours terrestres, mais le Bernin, en la mettant sur les traits de sa sainte, n'a songé qu'à reproduire les élans d'amour de ces fiancées du Christ que sont les filles du Carmel. Et vraiment lui aurait-il été possible de représenter autrement une extase religieuse?

A côté de sainte Thérèse, l'Ange, qui par sa grâce trop sensuelle nous surprend, ne fait qu'exprimer un trait nettement voulu; c'est le messager céleste, revêtu de cette beauté qui appartient à tous les êtres divins, de cette beauté que le christianisme du dix-septième siècle tient à mettre devant tous les yeux, et par laquelle il veut séduire tous les cœurs; c'est l'envoyé du ciel qui contemple avec tendresse la créature humaine dont sa flèche d'amour vient de percer le cœur.

L'œuvre est étonnante au point de vue artistique : on peut la considérer comme marquant le point culminant de l'art du maître. Il semble que là il ait voulu résumer tout ce qu'il aimait : c'est la grâce délicieuse des visages de l'ange et de la sainte, surtout leur puissance expressive; c'est l'opposition de la figure de sainte Thérèse évanouie dans son rêve d'amour avec celle, si vivante, de l'ange qui sourit en contemplant sa beauté; c'est

l'artistique disposition et le fin détail de la chevelure de l'ange, c'est l'incomparable modelé des joues, du cou, des bras, de la poitrine, qui, par leur souplesse, font voir ce qui manquait encore à la *Proserpine* et à la *Daphné,* et ce qui manque à tant de statues antiques ; c'est la beauté des mains toujours incomparables dans l'art du Bernin, les mains tombantes, abandonnées et comme mortes de la sainte Thérèse, et les mains souples et vivantes de l'ange. Et ce sont ces extraordinaires draperies, celles de la sainte Thérèse, si intéressantes, si vraies dans leur complication, où les lourdes étoffes sont massées avec tant de science, surtout celles de l'ange, dont la finesse fait avec celles de la sainte un si vif contraste, et qui sont certainement la plus belle réussite du Bernin dans l'art nouveau qu'il avait rêvé pour les draperies.

Certes, c'était une belle chose que les draperies du Verrocchio, mais c'était comme des draperies mortes. Admirablement étudiées, parfaites de lignes et de modelé, elles n'avaient pas plus de vie que le mannequin sur lequel elles avaient été disposées. C'étaient aussi de superbes formes qu'avait créées Michel-Ange, mais ses draperies étaient comme des fictions, comme des choses irréelles, et ses personnages semblaient nus sous des étoffes collant à leur corps comme des tuniques de Nessus.

Quant au Bernin, il veut donner l'impression de

la vie, il ne copie jamais un modèle immobile, il le fait agir, et son œil d'artiste s'applique à retenir le mouvement fugitif qu'il a vu passer devant lui. Toute raideur, tout pli anguleux disparaît pour faire place aux courbes et aux sinuosités; l'étoffe tremble dans ses œuvres, elle s'agite pour suivre les mouvements du corps, pour en épouser les formes et les révéler à nos yeux; elle semble vivre et palpiter avec lui.

Le Bernin a non seulement sculpté la sainte Thérèse, mais il est l'auteur de toute la chapelle sur l'autel de laquelle le groupe est placé; et c'est une de ses œuvres les plus riches. Il n'en est aucune où il ait fait emploi de plus brillants matériaux, où il ait mis plus de couleur, plus de sculptures décoratives, et où, par le relief et le ressaut des corniches et des frontons, il ait cherché à produire de plus violents effets d'ombre et de lumière.

Dans la voûte de la chapelle, il eut comme collaborateur cet ami fidèle des premiers jours, Guido Ubaldo Sabattini, qui, reprenant un motif dont il avait déjà fait un timide essai à la chapelle Angelo Pio à Saint-Augustin, recherche ces curieux effets de nuages en relief, qui cachent à moitié les peintures et les bas-reliefs, qui les enveloppent et semblent vouloir ouvrir dans les voûtes des églises des trouées vers le ciel. Il est très probable que le mérite de cette invention revient au Bernin sous la

direction duquel Sabattini travaillait comme un très respectueux élève[1].

Cette chapelle a été édifiée aux frais et en l'honneur des Cornaro, qui apportaient à Rome la vanité des grandes familles vénitiennes, de ces Vénitiens habitués à mettre leurs portraits dans toutes les œuvres qu'ils commandent aux artistes, qui veulent toujours être au premier rang à côté de la Vierge et des Saints.

C'est pour satisfaire à cette vanité que le Bernin y sculpte, sur les deux côtés, au milieu de niches feintes, priant et causant, ces Cornaro qui veulent rester là pour l'éternité, pleins de vie, dans tout l'éclat de leur puissance.

Peu de temps après, vers 1648, le Bernin reçut la commande d'une autre chapelle en l'honneur de sainte Françoise Romaine, dont le corps venait d'être découvert dans l'église de Santa-Maria Nuova qui depuis ce jour prit le nom de la sainte. Là, le Bernin mit une urne de métal et un bas-relief en bronze doré représentant la sainte et un ange. Cette œuvre, malheureusement, n'existe plus dans l'église de Sainte-Françoise Romaine ; elle aurait été enlevée par Napoléon Ier et l'on ne sait pas ce qu'elle est devenue, mais il reste encore le cadre architectural qui l'entourait.

1. « Sabattini, dit Passeri, se soumit entièrement aux ordres du Bernin et paraissait un esclave attaché à la chaîne. »

Le chœur de l'église, comme celui de nombreuses églises datant du moyen âge, est surélevé et l'on y accède par deux escaliers latéraux. C'est la paroi du chœur placée entre ces escaliers que le Bernin décore et dispose pour recevoir le monument de la sainte. Il la couvre des marbres les plus riches, et en avant, sur un plan demi-circulaire, il dispose quatre colonnes surmontées d'un plafond qui reste ouvert pour que sa sculpture reçoive d'en haut plus de lumière.

C'est une œuvre que l'on peut tenir pour secondaire, mais qui, en raison de la beauté des matériaux, de la variété des marbres jaunes, verts et roses, du type très original des chapiteaux, de la finesse des lignes architecturales, mérite de ne pas être négligée [1].

Le tombeau d'Urbain VIII, qui avait été commencé deux ans avant la mort du pape, ne fut inauguré qu'en 1647, trois ans après l'avènement d'Innocent X. Alors les membres de la famille d'Urbain VIII étaient en disgrâce, ils avaient quitté Rome et s'étaient réfugiés en France. Les familiers d'Innocent X ne se privaient pas d'atta-

1. Il est inutile de faire remarquer que la balustrade de l'escalier n'appartient pas à l'œuvre du Bernin. Le grand haut-relief en marbre représentant *la Vierge et un ange* est également une œuvre moderne que l'on a mise à la place de l'œuvre disparue du maître.

quer les Barberini, autrefois si puissants, et l'un d'eux ayant dit au Bernin : « C'est sans doute pour faire allusion à la disparition des Barberini que vous avez semé partout ces abeilles », celui-ci lui répondit fièrement, faisant allusion à la cloche du Capitole que l'on sonnait à la mort des papes : « Votre Seigneurie doit bien savoir qu'il suffit d'un son de cloche pour que les abeilles dispersées se rassemblent. »

Le pape, en voyant ce tombeau, ne put s'empêcher de dire : « On peut penser du mal du Bernin, mais c'est un bien grand et rare artiste », et dès ce jour-là le Bernin était bien près de rentrer en faveur. Il sut très habilement en faire naître l'occasion; suivant l'exemple que tout le monde lui donnait, ce sont les bonnes grâces de donna Olimpia, belle-sœur du pape, qu'il chercha d'abord à gagner, et c'est elle qui lui fournit l'occasion de conquérir les sympathies d'Innocent X. Pour achever d'embellir cette place Navone qui devenait comme un fief de sa famille, comme une cour de son palais, le pape avait projeté d'y faire placer une grandiose fontaine. Tous les artistes de Rome, et parmi eux le Borromini, l'ennemi du Bernin et le maître alors le plus en faveur, avaient présenté des projets, mais aucun d'eux ne satisfaisait pleinement le pape. Ce fut alors que le Bernin fit une maquette et obtint de donna Olimpia qu'elle fût placée au palais Pamphily et disposée de façon à attirer les regards

du pape. Innocent X ne l'eut pas plus tôt vue qu'il fut séduit par sa beauté. « Ah! dit-il, quoiqu'on veuille, on ne peut se passer du Bernin; pour ne pas exécuter ses œuvres, il faudrait ne pas les voir. » Et le Bernin allait redevenir plus puissant que jamais.

A Rome, lorsqu'il s'agit d'une œuvre décorative et que le Bernin entre en scène, qui pourrait rivaliser avec lui? Quel autre que lui aurait pu imaginer cette étonnante fontaine, d'une si audacieuse fantaisie? Il s'éloigne du type qui avait régné au seizième siècle, et dans lequel un Montorsoli avait su créer l'admirable Fontaine de Messine, où, sur de régulières formes architecturales, s'étagent des séries de statues. Une fontaine, sans doute, cela s'allie bien avec des bassins de marbre et d'élégantes lignes d'architecture, mais combien le mouvement de l'eau s'associe mieux encore avec les formes de la nature; comme l'eau fait bien, sortant des rochers, associée aux plantes et aux arbres, et comme, près de cette source de vie, il est naturel de représenter les animaux qui viennent s'y abreuver!

Le Bernin fait jaillir les eaux, dresse les arbres et les rochers, fait apparaître dans la profondeur des grottes un cheval, un lion, et, ajoutant à toutes ces forces de la nature la force et la beauté humaine, il groupe quatre figures, le Nil, le Danube, le Gange, le Rio de la Plata, symbolisant les quatre parties du monde.

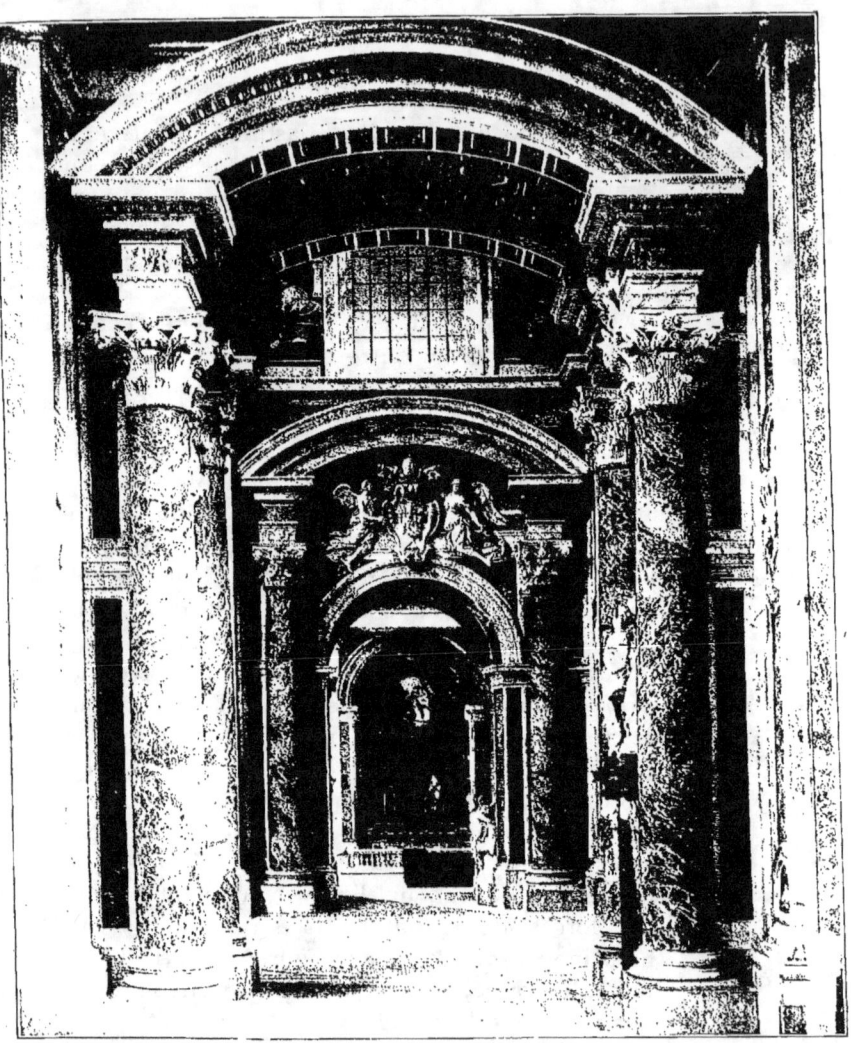

Phot. Alinari. Planche XIV.
NEF LATÉRALE DE SAINT-PIERRE (1647-53).
Marbre.
Rome, Saint-Pierre.

Surmontant toute cette richesse, pour nous éblouir encore par un prodige d'équilibre, sur ses rochers tout percés à jour, devant le Palais des Pamphily, comme devant le Vatican, il dresse un de ces obélisques, vestige de la puissance égyptienne, qui semblent à Rome destinés à mettre la marque suprême de la grandeur.

Sur la place Navone, à l'une de ses extrémités, en face même du Palais Pamphily, il y avait une fontaine érigée par Grégoire XIV en 1590. Innocent X, voulant lui donner une plus grande richesse, s'adresse au Bernin qui la transforme et lui donne son aspect actuel. Les quatre statues de Tritons soufflant dans des conques appartiennent à la fontaine primitive et sont l'œuvre de Taddeo Landini, Leonardo da Sarzana, Flaminio Vacca, et Silla Longo. L'œuvre du Bernin consiste dans le dessin du grand bassin polygonal et dans la statue centrale, dans cette grande figure de Triton, dite *le Maure* qu'Ant. Mari sculpta sur les dessins de son maître.

En même temps que ces fontaines, je citerai un autre petit monument que le Bernin fit pour orner la place de la Minerve, en 1665, sous le pontificat d'Alexandre VII. Comme à la place Navone, le motif central est un obélisque, un petit obélisque trouvé dans le jardin des dominicains, à leur couvent de la Minerve. Il s'agissait simplement de le

dresser, en lui donnant une base, et c'est dans la recherche de cette base que le Bernin mit son originalité. Nous avons plusieurs dessins nous faisant connaître les projets fantastiques auxquels il avait d'abord pensé, et notamment le projet dans lequel il imaginait une figure gigantesque tenant l'obélisque dans ses bras. Dans le projet réalisé, il a mis de côté ces audaces, et, en posant son obélisque sur le dos d'un éléphant, il a conservé à ce petit monument un sobre aspect architectural, tout en y mettant la marque propre de son génie inventif.

M. Fraschetti, frappé à juste raison de la beauté de la Fontaine Trevi, ne peut pas croire qu'un si beau monument ne soit pas du Bernin et il suppose que Nicolas Salvi s'est servi, pour l'exécution de son œuvre, d'un projet de ce maître. Pour accepter une telle hypothèse, il faudrait d'autres arguments que ceux qu'il fournit. Il ne suffit pas de dire que cette œuvre se rattache étroitement à la manière du Bernin, ce qui du reste est de la plus éclatante évidence ; et d'autre part l'argument que M. Fraschetti tire d'un petit dessin représentant une figure de Neptune traînée par deux chevaux ne serait encore qu'une preuve très insuffisante, même s'il était certain que ce dessin médiocre est du Bernin, ce qui me semble loin d'être prouvé.

Je ne suivrai pas non plus M. Fraschetti lorsque,

généralisant sa discussion, il dit qu'il n'est pas possible qu'une œuvre aussi belle que la Fontaine Trevi puisse appartenir à une « période froide et obscure dans l'art tel que le dix-huitième siècle », alors que nous voyons ce siècle créer à Rome et en Italie des œuvres magnifiques, dont la froideur n'est certes pas le caractère, et qui se rattachent encore étroitement à la manière du Bernin. Est-ce que la façade de Sainte-Marie Majeure de Fuga, celle du Latran de Galilei, l'église de la Madeleine de Sardi, l'escalier de la place d'Espagne, le palais Doria de Valvassori, les palais Corsini et de la Consulta de Fuga, et le palais Braschi, avec son escalier, ne semblent pas accompagner très logiquement la Fontaine Trevi ?

Jusqu'à plus ample informé, nous maintiendrons donc l'honneur d'avoir créé cette belle fontaine à Nicolas Salvi et au grand architecte Vanvitelli à qui revient sans doute la plus grande part dans les dispositions architecturales, à Vanvitelli, l'auteur du Palais de Caserte, une des plus belles œuvres dont l'Italie puisse s'enorgueillir.

Le palais que les Pamphily possédaient sur la place Navone, construit au début du siècle par Girolamo Rainaldi, n'allait pas tarder à devenir trop petit pour loger la nombreuse famille du pape. Pour sa nièce, Costanza Pamphily, qui avait épousé le prince Ludovisi, le pape Innocent X fait

construire un nouveau palais, le Palais Ludovisi, digne de rivaliser avec celui qu'Urbain VIII avait construit pour les Barberini. Il choisit un emplacement au milieu de Rome, et c'est sur les fondations de l'amphithéâtre de Statilius Taurus, à Montecitorio, que le Bernin commence la construction de ce grandiose édifice dont il ne put exécuter que les parties inférieures, par suite de la mort du pape, survenue en 1655, cinq ans seulement après le début des travaux. Un dessin de la collection Doria Pamphily nous fait connaître le projet du Bernin. La façade se développe sur un plan polygonal, suivant sensiblement la courbe de l'ancien amphithéâtre. Dans le projet de ce palais, où les fenêtres s'espacent régulièrement, avec le caractère simple des palais du Latran et du Vatican de Dominique Fontana, on notera, comme particularités propres à l'art du Bernin, la manière dont les angles sont décorés à leur base par de grandes masses de pierre à peine ébauchées, comme si le palais était assis sur des rochers, et l'intéressante disposition des grands motifs sculptés qui entourent et unissent la porte d'entrée et la fenêtre centrale du premier étage pour bien marquer le centre.

A la mort d'Innocent X, le rez-de-chaussée seul était construit et les travaux restèrent longtemps suspendus. Ils ne furent repris que quarante ans plus tard, sous le pape Innocent XII, mais l'archi-

tecte Carlo Fontana qui en fut chargé dut modifier profondément les plans du Bernin pour les adapter à la destination nouvelle qu'Innocent XII donnait à ce bâtiment transformé en palais de justice. Et Carlo Fontana acheva le palais que nous voyons aujourd'hui, qui est occupé par la Chambre des députés, où seuls les grands blocs de rochers d'angle attestent encore que le Bernin a passé par là.

Le Bernin ne fut pas plus tôt rentré en faveur auprès d'Innocent X que de grands travaux lui furent commandés pour Saint-Pierre. En 1647, il est chargé de décorer toute la partie construite sous Paul V par Charles Maderne, c'est-à-dire la nef centrale et les six chapelles latérales, et il va nous donner là un des premiers exemples de ce style décoratif qui régnera pendant toute la fin du dix-septième siècle. Il était réservé à ce siècle de décorer les nombreuses églises que les papes avaient construites vers la fin du siècle précédent, aidés dans cette tâche par les congrégations religieuses qui s'organisaient de toutes parts. Les Jésuites avaient donné l'exemple, et, dans un style analogue à celui de leur Gesu, on avait vu s'élever Santa Maria Nuova, Sant Andrea della Valle, Saint-Louis des Français, Sainte-Marie des Monts, San Girolamo degli Schiavoni, etc. Au début du dix-septième siècle, ce mouvement se continue

avec Sainte-Suzanne, Sainte-Marie de la Victoire et les grandes églises de San Carlo a Catinari, de San Carlo al Corso et de Saint-Ignace.

Mais il ne faut pas oublier que les églises du seizième siècle étaient loin d'être telles que nous les voyons aujourd'hui. Construites par les papes de la contre-Réforme, elles avaient un grand caractère d'austérité; les lignes architecturales en étaient sobres, et leur principale décoration consistait dans ces grandes fresques où les peintres de l'école bolonaise déroulaient des scènes religieuses.

Un tel art ne pouvait suffire aux Italiens qui partout, du nord au midi de la péninsule, à toutes les époques de leur histoire, avaient toujours été de si passionnés décorateurs, qui, plus que tous les autres peuples, s'étaient réjouis de la beauté des formes et des couleurs; au peuple qui avait créé Saint-Marc, la Chapelle Palatine, les cathédrales de Sienne et d'Orvieto, et, à Rome même, les cloîtres du Latran et de Saint-Paul, les décors des Cosmati, et les arabesques du Pinturrichio et de Raphaël.

Une réaction était donc inévitable, et nous avons dit qu'elle devait être l'œuvre des papes du milieu du dix-septième siècle. Les tendances nouvelles commencent à paraître sous le pontificat d'Urbain VIII; le Baldaquin et les niches de Saint-Pierre, la chapelle Raimondi, en sont comme les premières manifestations. Cependant, avec Urbain VIII, l'art

conservait encore un certain caractère de sobriété religieuse; c'est sous son pontificat que le Poussin vint à Rome et que le Dominiquin fit ses plus belles œuvres. Mais, sous Innocent X, ce pape si fastueux, dont la famille aimait à s'entourer de tant de luxe, l'art s'éloigne de plus en plus de la simplicité, pour chercher les formes les plus brillantes et les plus mondaines : les églises se couvrent de marbres; les autels, éclatants d'or et de pierreries, deviennent un hommage à Dieu de toutes les richesses de la terre. Le Bernin fut un des premiers à montrer les splendides effets d'art que l'on peut obtenir par le simple emploi d'une riche matière, et certes il serait bien surpris d'entendre la critique moderne, surtout la critique française, protester contre cette richesse, oubliant que les Grecs eux-mêmes, que Phidias, par sa Pallas toute d'or et d'ivoire, avaient dit que rien n'est assez beau, rien n'est assez riche pour les autels.

Il fallait donc orner Saint-Pierre, et certes la tâche était particulièrement difficile, pour trouver un décor à l'échelle d'un si gigantesque monument. Avec grande raison, le Bernin ne se contente plus de ces fragments de marbre polychrome dont s'étaient servis ses prédécesseurs, il veut des formes moins menues, surtout plus expressives, et il imagine de décorer les pilastres de la nef centrale à l'aide de grands médaillons qu'il fait soutenir par des figures d'anges et qui représentent les por-

traits des papes ou les attributs de la papauté. L'œuvre est très brillante, mais doit-on pleinement la louer ? Pour orner ces pilastres, n'aurait-il pas mieux valu un décor franchement architectural, au lieu de ces médaillons qui sont comme des tableaux accrochés à la muraille et qui, en fragmentant la ligne des pilastres, les amoindrissent et en diminuent aux yeux la force ascensionnelle ? Au surplus le Bernin s'en est trop remis à ses élèves du soin d'exécuter cette décoration, dont l'invention peu intéressante et la sculpture assez médiocre contribuent à jeter le discrédit sur les travaux du Bernin à Saint-Pierre.

Ce n'est pas la seule modification que le Bernin apporte dans la grande nef de Saint-Pierre. Dans les parties supérieures de l'édifice, au milieu des chapiteaux et des corniches, le Bernin, reprenant et développant un motif qui depuis un demi-siècle tentait les architectes romains, assied de grandes figures de Vertus sur la courbe des arcs. Que faut-il penser de cette idée décorative ? Certes on ne peut en critiquer le principe, car cette décoration des écoinçons des arcs est une forme irréprochable en soi et dont l'art antique nous a laissé d'excellents modèles. Mais ici le Bernin ne se contente pas de décorer par des figures la partie plate du tympan ; ces figures, il les sort de la muraille, il les place sur les arcs, en leur donnant des reliefs qui viennent rompre les lignes simples de l'architec-

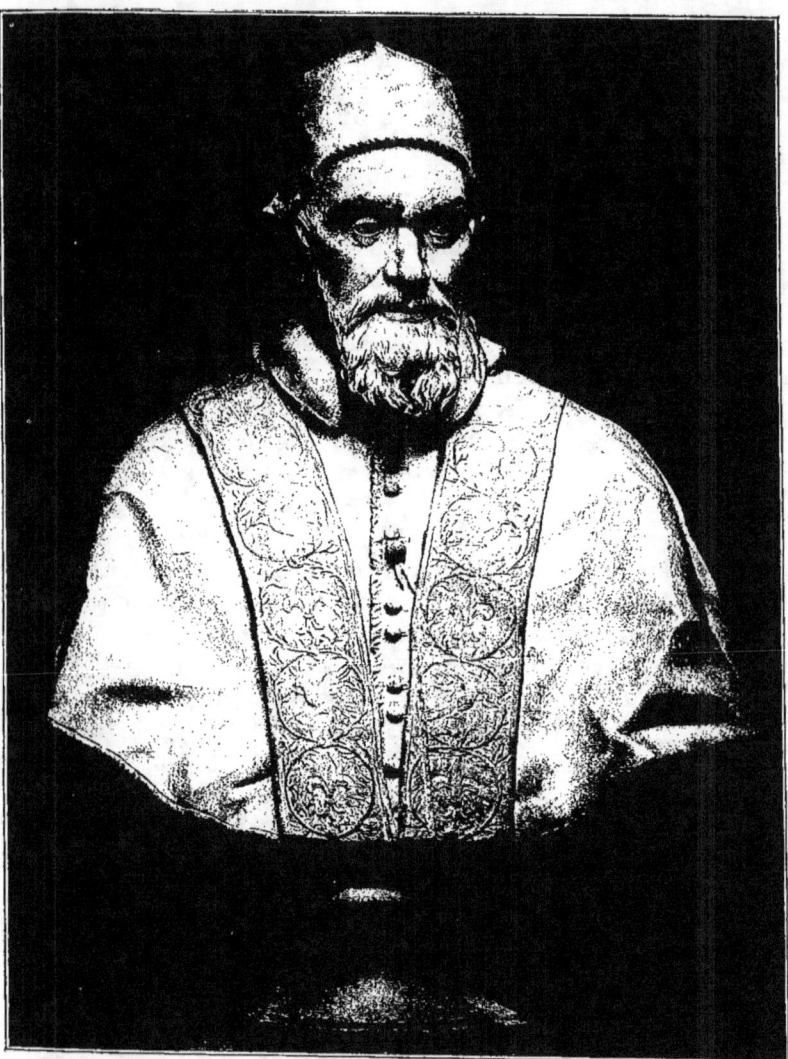

Phot. Anderson. Planche XV.

BUSTE D'INNOCENT X (1647).
Marbre.
Rome. Palais Doria.

ture. Et sans doute l'idée est très intéressante, mais pour qu'elle trouve sa forme la plus rationnelle et la plus satisfaisante, il faudrait que le monument sur lequel de telles statues sont placées eût été fait en vue de les recevoir, il faudrait que les formes architecturales correspondissent par leur saillie et leur complication à ce brillant décor. A Saint-Pierre on peut penser que dans cette architecture très sobre, aux reliefs peu accusés, les figures du Bernin sont trop proéminentes et s'accordent mal avec le monument qu'elles décorent.

Les transformations du Bernin sont plus intéressantes dans les nefs latérales, où il fait œuvre, non pas seulement de décorateur, mais plus encore d'architecte. Là, il complète et transforme pour ainsi dire entièrement l'architecture de Maderne. A la différence de ses prédécesseurs, de Bramante, de Michel-Ange et de Maderne, dont les matériaux étaient en simple maçonnerie, le Bernin n'emploie que des marbres. Utilisant les carrières de marbre polychrome, dit Cotanella, récemment découvertes en Italie, il dispose contre les piliers de magnifiques colonnes monolithes, telles qu'on n'en avait plus taillé d'aussi belles depuis l'antiquité. Cette richesse architecturale est complétée par des mosaïques couvrant les voûtes, dont la plupart sont de cet admirable Pierre de Cortone qui collabora si souvent avec le Bernin,

notamment à Sainte-Bibiane, au palais Barberini et à l'église de Castel Gandolfo.

On remarquera encore les grandes figures tenant les armoiries des Pamphily qu'il place, au fond de la nef, sur le sommet des arcs. C'est une des plus belles parties des travaux du Bernin à Saint-Pierre que cette splendide ornementation qui donne aux arcs unissant les constructions de Maderne à celles de Michel-Ange l'aspect d'une entrée vraiment triomphale. C'est un motif qui existait déjà dans l'art avant lui, mais auquel il donne un plus grand développement et qui désormais, soit à l'intérieur des édifices, soit à l'extérieur, comme forme terminale des portes ou des toitures, va devenir un des éléments essentiels de l'architecture (Pl. XIV).

En même temps qu'il terminait ces grands travaux, le Bernin fit un *Crucifix* de bronze, sur la commande d'Innocent X, qui l'envoya à Marie-Anne d'Autriche, épouse de Philippe IV d'Espagne. Ce crucifix fut placé à l'Escurial, dans la chapelle des tombeaux des rois, mais il ne semble pas qu'il existe encore. A l'Escurial, je ne connais que deux crucifix italiens, le *Crucifix* de marbre de Benvenuto Cellini et le *Crucifix* de bronze de Tacca. Baldinucci cite un autre *Crucifix* du Bernin fait pour le cardinal Pallavicini, mais on ne sait pas ce qu'il est devenu. Récemment, M. le professeur Can-

celliere a signalé, dans la cathédrale de Marino, un *Crucifix* qui aurait tous les caractères de l'art du Bernin.

Le pape Innocent X, pour lequel le Bernin fit de si importants travaux, nous le connaissons bien par le portrait que son artiste favori nous en a laissé. Le Bernin est parvenu au point culminant de sa carrière; non seulement il a cette habileté qui était déjà si grande dans les œuvres de sa jeunesse, mais il a cette profondeur d'observation que seule l'expérience peut donner. S'il est étourdissant de verve pour représenter la figure sensuelle du cardinal Scipion Borghèse, il est encore plus intéressant ici par sa pénétration d'une âme singulièrement compliquée, par ses facultés d'observateur de génie, ses extraordinaires ressources d'expression et l'art incomparable avec lequel, par les moyens les plus simples en apparence, il parvient à mettre à nu une âme humaine et à en dire si justement et si fortement les plus secrètes pensées (Pl. XV).

Dès le premier abord, le portrait impressionne par son attitude simple et calme. Les épaules sont repliées et tombantes, les yeux sont perdus dans le vague; il n'y a pas un geste, pas un mouvement : tout dit la méditation et la résignation d'un homme qui se renferme en lui-même, qui semble faible, mais qui est calme parce qu'il sait qu'il lui suffit d'un mot pour être le maître. C'est l'observateur

tapi au milieu d'embûches : de toutes parts, sa famille l'obsède, le harcèle, se dispute autour de lui; il laisse faire, mais on devine toute sa ruse dans les plis de sa bouche; et il y a aussi comme une marque de souffrance, comme une tristesse des peines que lui causaient les discordes intestines de sa maison. Toute sa méditation, sa méfiance et en même temps toute sa bonté sont dans son regard qui est une chose absolument extraordinaire. Nous retrouvons dans ce portrait tous les traits que les historiens nous ont transmis, prudence, ruse, volonté, souffrance, et cette douceur, cette humeur accueillante qui contrastait si vivement avec la fierté des Barberini.

Comme art ce buste est un prodige. Nul n'a jamais uni plus de simplicité à plus de profondeur, à plus de vérité et de vie. La silhouette des épaules qui pourrait sembler monotone est un chef-d'œuvre de nuances et de souplesse. Jamais, semble-t-il, le Bernin n'a été plus grand que quand il a été le plus simple. Dans ce masque qu'il représente si crûment, avec son gros nez, sa barbe de faune, avec son aspect de laideur, on a la certitude qu'il ne ment pas, et jamais peut-être son art n'a été empreint d'un réalisme plus saisissant [1].

Nous possédons un second portrait d'Inno-

[1]. Ce buste, exposé autrefois dans la Galerie du Palais Doria, est aujourd'hui dans les appartements privés du prince et ne se voit plus.

cent X, dû à un maître non moins grand que le Bernin, plus célèbre que lui dans l'art du portrait, Velasquez, et, chose singulière, les deux portraits ne se ressemblent pas.

Velasquez, dans le portrait d'Innocent X, qu'il exécuta au moment même où le Bernin faisait le sien et qui est un de ses plus célèbres chefs-d'œuvre, a vu autrement que le Bernin la figure de ce pape. Peut-être a-t-il été aussi vrai, peut-être que le pape avait parfois cette figure dure, cette expression qui fait peur; mais le portrait du Bernin est vraiment plus captivant et nous montre mieux l'âme d'Innocent X dans toute sa complexité. En tous cas, sans insister sur une comparaison bien faite pour susciter de longues discussions, il faut dire à la gloire du Bernin qu'il a été, dans ce tournoi, l'égal, sinon le vainqueur de son illustre rival, de cet incomparable maître du portrait qu'était Velasquez.

Sous le pontificat d'Innocent X, le Bernin fit d'autres portraits, notamment, en 1650, celui du duc François d'Este. C'était une faveur bien grande d'obtenir un portrait du Bernin, et il ne fallait pas songer qu'il consentît à quitter Rome, pour aller à Modène modeler d'après nature le portrait du duc. Il fit ce buste d'après des peintures, d'après trois tableaux de Susterman représentant le prince de face et de profil.

Le buste était bien celui qui convenait à ce petit prince, si ambitieux, si avide de gloire et d'hon-

neurs. Par le luxe des draperies, par l'ampleur de la perruque, par l'attitude fière et hautaine du visage, le Bernin nous a donné une image fidèle des grands seigneurs italiens du dix-septième siècle. Plus tard, lorsqu'il sculptera à Paris le buste de Louis XIV, il se souviendra de ce buste de François d'Este et ne fera pour ainsi dire que le copier, ne trouvant pas dans son imagination une forme plus belle, ni convenant mieux à l'idée qu'il se faisait de la majesté d'un grand roi.

C'était la troisième fois que le Bernin faisait un buste d'après des peintures, et vraiment il ne pouvait se plaire à de tels travaux. Aussi après avoir travaillé quatorze mois au buste du duc d'Este, il déclarait qu'il n'accepterait jamais plus de travaux dans de telles conditions. L'œuvre cependant plut infiniment au duc, qui fit au Bernin un présent de 3000 écus, la même somme qu'Innocent X lui avait remise pour la Fontaine de la place Navone.

Le Bernin fut encore chargé par le duc d'Este de divers projets pour le palais ducal de Modène et il fit notamment un *Aigle* gigantesque qui fut placé sur la porte du palais. Cette œuvre fut barbarement brisée à coups de marteau en 1796. M. Fraschetti a cru en reconnaître une esquisse originale dans un très beau dessin de la Galerie Nationale de Rome (gravé par Fraschetti, p. 228).

Plus tard, en 1659, après la mort du duc François 1er, son fils Alphonse IV demanda au Bernin

une statue équestre de son père. Le Bernin, malgré les innombrables travaux dont il était chargé, accepta cette commande, mais la mort d'Alphonse IV en arrêta l'exécution.

Sous le pontificat d'Innocent X nous signalerons enfin une dernière œuvre, la *Tombe du cardinal Pimentel*, à l'église de la Minerve, terminée en 1653 par les élèves du Bernin, Antonio Raggi, Antonio Mari, et Ercole Ferrata, d'après les dessins de leur maître. Sur un énorme soubassement se dresse le sarcophage que domine la statue du cardinal, agenouillé et priant; sur les côtés sont assises *la Charité* et *la Justice,* entourées d'enfants. L'ensemble de l'œuvre a sa beauté, mais l'exécution en est particulièrement faible; c'est une des moins belles qui soient sorties de l'atelier du maître.

CHAPITRE VI

PONTIFICAT D'ALEXANDRE VII (1655-1667)

Colonnade de Saint-Pierre. — Chaire de Saint-Pierre. — Décor intérieur et extérieur de Sainte-Marie du Peuple. — Le Daniel et l'Abacuc. — Le saint Jérôme et la Madeleine. — Le Bernin architecte : Églises de Castel Gandolfo, d'Ariccia et de Saint-André. — Palais Chigi. — Escalier royal du Vatican. — Salle ducale. — Chapelle des Silva. — La Visitation. — Projets pour le palais du Louvre. — Buste de Louis XIV. — Statue équestre de Louis XIV. — Statue équestre de Constantin.

VEC Alexandre VII, c'était un ancien protecteur du Bernin qui montait sur le trône pontifical. Depuis qu'il était revenu de sa nonciature de Cologne, le cardinal Chigi avait fait du Bernin son ami, et, le jour même de son élévation au pontificat, il l'avait appelé et s'était entretenu avec lui de ses projets.

A Rome, depuis que Jules II a commencé Saint-Pierre, il semble que la première pensée de tous les papes soit pour cette église. Lorsque Alexandre VII monte sur le trône, il n'y avait

Phot. Alinari. Planche XVI.
CHAIRE DE SAINT-PIERRE (1656-1665).
Bronze.
Rome, Saint-Pierre.

pour ainsi dire plus rien d'essentiel à faire à Saint-Pierre, mais il restait à en aménager les abords. Du jour où le premier étage de la façade avait été transformé en loge de la Bénédiction, du jour où, de la fenêtre centrale, le pape devait bénir le peuple rassemblé sur la place, il fallait faire de cette place comme le péristyle de l'église. C'est la mission qui est donnée au Bernin, et comme toujours il l'accomplit de telle manière qu'on ne saurait rien imaginer de plus satisfaisant.

Avant de s'arrêter au projet actuel, le Bernin avait essayé d'autres solutions, et, avant lui, le grand architecte Carlo Rainaldi s'était attaqué à cet ardu problème. Dans les premiers projets, dans ceux de Rainaldi et dans ceux du Bernin, on avait cherché à utiliser les constructions nouvelles, à entourer la place de grands bâtiments destinés à servir d'habitation, pour loger la clientèle du pape et y installer les services du Vatican. Mais, à Rome, c'est toujours la solution la plus noble qui prévaut, et l'on comprit bien vite qu'il était plus majestueux de ne pas mettre d'habitations sur cette place, de ne rien y ajouter qui pût lui enlever son caractère auguste et sacré. Seul, ici pouvait convenir un portique, une colonnade faisant de la place un immense parvis pour recevoir les foules devant la grande cathédrale de la chrétienté.

Le Bernin a étudié très longuement et très subtilement, dans une série de projets que nous

possédons encore, la forme et les dimensions à donner à cette place. Il a adopté une forme ovale, et la première conséquence de cette disposition fut de donner à nos yeux l'illusion que la place était encore plus grande qu'elle ne l'est réellement : en nous avançant vers Saint-Pierre, nous sommes en effet portés à croire qu'elle est circulaire et à lui donner en profondeur les dimensions que notre œil voit en largeur.

PROJET POUR LA COLONNADE DE SAINT-PIERRE
Médaille d'Alexandre VII.

On dit le plus souvent que la colonnade a une forme elliptique ; ce n'est pas très exact. Elle se compose de deux arcs de cercle dont les centres, situés sur le grand axe, sont distants de cinquante mètres environ. Cette forme a l'avantage sur celle de l'ellipse d'offrir la même courbure tout le long de la colonnade et par suite de permettre de maintenir dans chaque rangée les mêmes espacements et les mêmes dimensions de colonnes.

La colonnade, large de dix-sept mètres, se compose de quatre rangées de colonnes formant trois allées, dont celle du milieu, qui est voûtée, est assez large pour laisser passer deux voitures de

front ; les deux autres allées, qui sont architravées, sont un peu plus étroites.

La colonnade est surmontée de statues qui, au nombre de cent soixante-deux, s'élèvent sur les balustrades de la face intérieure et de la face extérieure. Quel travail colossal et quelle armée de praticiens le Bernin ne dut-il pas avoir à son service pour en venir à bout ! Ici, encore, avec son infatigable activité, il voulut diriger le travail et faire le modèle d'un certain nombre de ces statues. Sandrart nous dit lui avoir vu exécuter le modèle de vingt-deux. Quoique ces statues soient des œuvres franchement décoratives, de mouvements nettement accentués, traitées de façon à produire leur effet à grande distance, elles mériteraient d'être analysées dans une étude de détail. Une série de photographies pourrait permettre des comparaisons intéressantes et peut-être nous mettrait à même de reconnaître les statues auxquelles le maître a mis personnellement la main.

Cette colonnade est si parfaitement belle qu'elle n'a jamais suscité de critiques, même au moment où le Bernin fut le plus décrié : « Pour séparer justement et impartialement, dit Cicognara, ce qui assure la renommée du Bernin dans les trois œuvres colossales qu'il lui fut donné d'entreprendre à Saint-Pierre, dans le baldaquin, la chaire et la colonnade, on peut dire que par les deux premières il obtint le suffrage de ses contempo-

rains et par la dernière celle de la postérité[1]. »

On peut se demander pourquoi le Bernin a adopté quatre rangées de colonnes et fait ainsi un travail si dispendieux. En examinant un de ses premiers projets où il n'en avait prévu que deux, il semble qu'on peut deviner les raisons qui l'ont amené à renoncer à cette idée. L'œuvre était trop menue, trop petite, elle manquait de majesté et de grandeur. En employant quatre rangées de colonnes et en leur donnant les dimensions trapues du style dorique, au lieu des formes élancées du style corinthien, il trouvait sans lourdeur une forme robuste, isolant mieux la place des constructions voisines et qui, de plus, donnait un espace suffisant pour le passage des voitures et des piétons, tandis que ses colonnes massives et rapprochées mettaient sur cette route l'ombre toujours si nécessaire à Rome.

On remarquera que le diamètre des colonnes va en augmentant progressivement de la rangée intérieure à la rangée extérieure. Fraschetti en donne comme raison que, grâce à cette disposition, lorsqu'on est au milieu de la place, l'œil ne voit que les colonnes du premier rang. Mais un tel résultat, d'ailleurs peu intéressant, eût été obtenu aussi bien, et plus facilement encore, si toutes les colonnes avaient eu la même dimension. Ne faut-il pas plu-

1. CICOGNARA, *Storia della scultura*, t. VI, p. 143.

tôt penser que le Bernin a agi ainsi afin de maintenir une même proportion entre les pleins et les vides, de telle sorte que, si l'on circule sous les colonnades, les rangées extérieures ne paraissent pas plus à jour ni plus grêles que les rangées intérieures ?

A l'intérieur de Saint-Pierre, il restait encore à décorer une partie importante de l'édifice, le fond de l'abside. Dans les églises ordinaires, l'autel est placé au fond de cette abside ou un peu en avant, et c'est lui qui en fait le principal ornement. Mais il en est autrement à Saint-Pierre, dans cette église que Bramante a conçue de telle manière que derrière l'autel majeur, placé au centre de la coupole, s'allonge une nouvelle nef, semblable elle-même à une vaste église.

On sent la gravité du problème : mettre au fond de cette nef la tombe d'un pape eût été une erreur; seul un autel avait ici sa place, comme il l'avait dans les absides des transepts. Mais on ne pouvait se contenter de la simplicité relative donnée à ces autels latéraux, il fallait trouver quelque chose de nouveau, et c'est dans ces circonstances difficiles que le génie du Bernin nous apparaît toujours vraiment exceptionnel. Dans cette église élevée en l'honneur de saint Pierre, le Bernin pense que seul le chef des apôtres peut occuper les premières places; et, comme son tombeau est au

centre de la coupole, il met ici un autre souvenir de lui, la chaire sur laquelle il prêchait. Ainsi les deux lieux les plus sacrés de l'église ont été marqués par le Bernin comme ils doivent l'être, par l'autel de la confession et par le Monument de la chaire (Pl. XVI).

Quand on étudie cette œuvre dans sa pensée première, dans l'ensemble de sa conception, alors même que l'on croit devoir émettre quelques réserves sur les détails de son exécution, on reste saisi d'étonnement devant la puissance du génie qui sut trouver de si grandes idées. L'œuvre est gigantesque comme elle doit l'être : il fallait un motif tenant toute la hauteur de l'immense église, il fallait retrouver dans son âme la pensée des Bramante et des Michel-Ange qui avaient dressé ces formidables murailles.

Sur de hauts piédestaux en marbre coloré, se dressent gigantesques, hautes de plus de cinq mètres, les statues des quatre docteurs de l'église, et lorsque nous nous approchons d'eux, nous sommes épouvantés de ces lourdes masses qui s'agitent tumultueusement; c'est peut-être là le seul point un peu faible de l'œuvre, nous y voudrions plus de simplicité : dans cette œuvre que le Bernin a conçue toute décorative, nous voudrions pour ces figures de saints plus de noblesse, plus de sereine majesté. Ici, comme dans le saint Longin, nous avons quelque peine à le suivre

et il nous semble qu'il se laisse égarer par ses recherches de mouvement et d'effets décoratifs.

Mais, au-dessus de ces grandes statues, soutenue, ou plutôt présentée par elles, s'élève une vraie merveille, la châsse dans laquelle le Bernin, comme une précieuse relique, enferme la chaire de Saint-Pierre. D'un très beau dessin architectural, elle est, malgré ses dimensions colossales, traitée comme un délicieux bijou d'orfèvrerie; elle est charmante par ses formes courbes[1], par le grand bas-relief qui orne le dossier, par cette grille du siège, faite pour laisser entrevoir la relique qu'elle recouvre, par toutes les ciselures qui la décorent; son plus grand prix est peut-être dans ces deux figures d'anges que le Bernin dresse contre la chaire, qui s'unissent si heureusement à elle et qui semblent en faire partie. Dans ces statues où il découvre la nudité des bras, des épaules et des jambes, où il entoure les visages des mèches légères de chevelures flottantes, et

1. Aux yeux des maîtres de l'école néo-classique de la fin du dix-huitième siècle rien n'était plus abominable que la ligne courbe et nous ne pouvons vraiment comprendre aujourd'hui que des lignes aussi charmantes aient pu provoquer chez eux de tels excès d'emportement. Voici ce que Cicognara dit de la *Chaire* du Bernin : « Ce qui offense le plus les yeux accoutumés à la beauté, c'est la forme de la *Chaire*, où toute ligne droite est proscrite, où l'on ne voit que volutes, courbes et cartouches du style le plus grotesque qui ait apparu depuis que les arts se sont écartés du droit chemin » *(Storia della scultura,* t. VI, p. 138).

autour desquelles s'envolent de si souples draperies, nous trouvons l'art du Bernin dans sa forme la plus précieusement raffinée.

Au-dessus du dossier, deux petits anges tiennent la tiare et les clefs de saint Pierre. Enfin, pour que le motif de la chaire ne soit pas trop grêle et trop isolé, des nuages descendent pour la soutenir, et quatre colonnes viennent ajouter à cet ensemble la richesse de leurs marbres et de la sculpture de leurs chapiteaux. Et déjà l'œuvre ainsi composée est d'une grande majesté; mais avec quel génie, pour la couronner, le Bernin, au-dessus de la chaire, par un de ces effets qu'il affectionnait, utilise la fenêtre centrale qu'il incorpore à son œuvre, en en faisant le centre d'une gloire d'anges. Les gloires d'anges, le Bernin les avait déjà bien souvent reproduites, mais jamais il ne leur avait donné une pareille ampleur : tout au fond, il groupe de petits angelots et des têtes de chérubins, pendant qu'en avant, débordant sur les pilastres qui enserrent le motif, des figures d'anges grandissent et se rapprochent de nous. Et tout n'est que mouvement, délire de vie, au milieu de la chaleur fécondante des rayons du soleil : jamais l'hymne à la lumière n'a été chanté avec une telle ivresse.

Il n'y a pas dans l'art de la sculpture de composition plus extraordinaire, de conception plus audacieuse, plus difficile à réaliser et plus pleinement réussie.

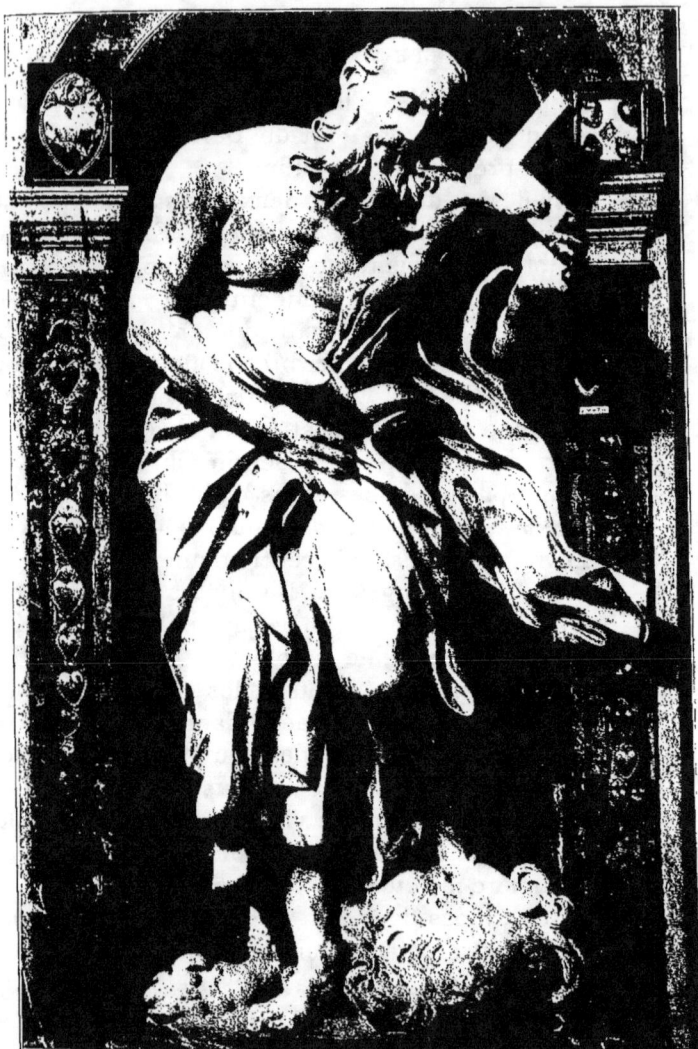

Phot. Sansaini. Planche XVII.

SAINT JÉROME (1658).

Marbre.

Sienne. Chapelle Chigi au Dôme.

De même qu'Innocent X avait demandé au Bernin de décorer l'intérieur de Saint-Pierre, de même Alexandre VII lui demande de moderniser Sainte-Marie du Peuple, et là, quoique cela puisse, à première vue, sembler surprenant, le Bernin trouve un édifice se prêtant bien aux fantaisies de son imagination charmante : ce n'est plus la majesté immense et solennelle de Saint-Pierre, mais la grâce fine et élégante du quinzième siècle, et l'art de Bernin, au fond, c'est la renaissance du sourire du Quatrocento. Faut-il regretter que l'église n'ait pas conservé jusqu'à nos jours son caractère primitif ? Ne semble-t-il pas au contraire que le Bernin ait heureusement trouvé des formes nouvelles pour l'embellir ? A de telles questions, j'hésiterais vraiment à répondre, ne croyant pas qu'en architecture il faille adopter le raisonnement simpliste qui consiste à blâmer toute modification à un édifice antérieur. Il faut bien se rendre compte de ce que le Bernin a fait ici : il touche très peu à l'architecture ancienne dont il respecte la grâce juvénile. Il y touche cependant en un point : dans cette église, ainsi que cela se voit encore à Saint-Augustin, qui date de la même époque (1480), il n'y avait aucune saillie sur les arcs, rien qui, comme à Saint-Pierre, pût lui permettre d'asseoir ses figures, et il est conduit à une forme assez singulière, mais charmante : c'est un entablement qui épouse la courbe des arcs et réunit entre eux les

entablements des colonnes. Et partout, sur ces arcs, le long de la nef, à l'entrée du chœur, sur les orgues, sur les autels, il dispose ces belles figures d'Anges et de Vertus dont le fin relief s'accorde si bien avec l'architecture.

On admirera tout particulièrement les quatre anges soutenant les grands tableaux du transept qui furent sculptés sur ses dessins par Oreste Raggi, Antonio Mari et Ercole Ferrata. Ce sont des figures de la plus grande beauté, où la recherche du mouvement ne nuit en rien à la simplicité et à la noblesse des attitudes. Combien le Bernin est encore loin du maniérisme des anges du pont Saint-Ange et combien il est plus séduisant!

Le Bernin n'a pas décoré seulement l'intérieur de Sainte-Marie du Peuple, il fut aussi chargé d'en remanier la façade. Les biographes ne nous disent pas d'une façon positive en quoi ont consisté ces changements, mais il ne semble pas difficile de les déterminer. Pour donner plus d'importance au fronton, il renforce les rampants par l'addition d'une nouvelle corniche et il dresse de grands candélabres sur les angles; il accompagne le mur de la nef centrale d'une longue et large guirlande et il couronne les nefs latérales de demi-frontons brisés. Il n'y a pas là matière à grands éloges, mais ce que l'on peut dire, c'est que le caractère gracieux de la façade n'a pas été déna-

turé (1). Telle qu'elle est aujourd'hui, après les remaniements subis, la façade de Sainte-Marie du Peuple est plus séduisante que celle de Saint-Augustin qui date de la même époque (1480) et qui n'a pas été modifiée. Comme points de comparaison, nous avons encore la façade de la cathédrale de Turin, œuvre de l'architecte même qui a construit Sainte-Marie du Peuple, Meo del Caprino, et je ne crois pas qu'il soit possible de préférer la façade de Turin à celle du Bernin à Rome.

Dans les premiers jours du pontificat d'Alexandre VII un grand événement avait passionné la ville de Rome, l'arrivée de la reine Marie-Christine qui, après avoir abdiqué la couronne de Suède, après avoir abjuré la religion protestante, venait à Rome vivre et mourir près du tombeau des Apôtres. En son honneur, de grandes fêtes eurent lieu et le Bernin fut chargé de décorer les abords de la Porte du Peuple par laquelle la reine devait entrer, et de recouvrir d'ornements cette porte que Michel-Ange avait laissée inachevée. Plus tard, lorsque Alexandre VII fit restaurer l'église de Sainte-Marie du Peuple, il chargea le Bernin de

(1) Je suppose que les fenêtres de la façade actuelle appartiennent aux additions du Bernin. Sans doute il voulut mettre plus de lumière dans l'église, mais ces fenêtres sont trop grandes et jurent avec le reste de la façade. C'est la partie la moins heureuse de son œuvre.

terminer définitivement cette porte en la couronnant pompeusement de ses armoiries.

La reine de Suède qui, dès son arrivée à Rome, entra en relations avec le Bernin, fut séduite par sa haute intelligence et en fit un de ses intimes. C'est pour elle que le Bernin produisit sa dernière œuvre, un *Buste du Sauveur,* et c'est elle qui, après la mort du Bernin, fit écrire sa vie par Baldinucci.

Pour l'église de Sainte-Marie du Peuple, qui était si chère aux Chigi, Alexandre VII commanda au Bernin deux statues destinées à compléter la décoration de la chapelle faite par Raphaël pour sa famille. Nous sommes ici en présence d'œuvres très importantes du maître, qu'il exécuta pour le pape, et où il mit toute sa science d'artiste, dans toute la maturité de son génie. Et cependant elles ne s'imposent pas à nous avec toute la séduction de la plupart de ses œuvres. C'est qu'elles sont d'un style compliqué, où les influences les plus diverses et les plus contradictoires viennent s'unir : ce sont des œuvres religieuses, sans doute, et l'expression des visages a sa beauté, mais on sent que l'artiste s'est beaucoup plus préoccupé des corps que des âmes. Véritable virtuose dans l'art de tailler le marbre, le Bernin tient trop à faire preuve de son exceptionnelle habileté : il complique son œuvre à plaisir, demandant au marbre des légèretés que le

bronze lui-même aurait peine à donner; il creuse profondément la pierre, projette en avant les jambes et les bras, détache les doigts, fait voler les mèches de cheveux au risque de faire éclater la matière, et cela sans que de telles recherches soient justifiées par le motif et contribuent à lui donner une valeur expressive.

Les statues de la chapelle Chigi représentent un *Daniel* et un *Abacuc*. Le *Daniel* est une figure presque entièrement nue, au torse souple et élégant, qu'on prendrait pour quelque Apollon, si la figure ne se tournait vers le ciel avec tout l'élan d'espérance des martyrs. Le délicat modelé de la poitrine rappelle les plus beaux nus du Guide. On remarquera la hardiesse avec laquelle les bras unis pour un geste de prière se détachent en avant du corps. Avec l'*Abacuc* nous retrouvons un des motifs favoris du Bernin, un groupement de deux figures, l'opposition d'une figure virile à celle d'un éphèbe, et cette conversation animée, ces gestes, cette agitation accompagnant la parole. Comme toujours, le Bernin aime la sensualité des formes, et la plus séduisante partie de son groupe est la tête rieuse et la poitrine juvénile de son ange. Mais ce groupe est trop compliqué et il a le grave inconvénient de ne pas tenir dans les limites de la niche où il est placé et, par ses excès de relief et de mouvement, d'être en complet désaccord avec l'ensemble harmonieux et si complet dans son élé-

gante simplicité qui fait de la chapelle Chigi de Raphaël une des plus belles œuvres qui soient à Rome.

Peu de temps après, le Bernin entreprit de nouvelles statues, le *Saint Jérôme* et la *Madeleine,* pour la chapelle Chigi au Dôme de Sienne (Pl. XVII). Ah ! certes, c'est encore une œuvre bien berninesque, bien raffinée que le *Saint Jérôme*, statue qu'on ne peut proposer comme modèle, mais au charme de laquelle aucun artiste ne saurait résister. C'est l'œuvre d'un maître dont l'étrangeté peut étonner, mais dont nul ne songerait à contester l'exceptionnelle grandeur. C'est encore une figure presque entièrement nue ; les quelques draperies qui sont là n'ont d'autre but que de faire contraste, par leur complication et leurs oppositions d'ombre et de lumière, avec le souple modelé des chairs. Saint Jérôme est debout, mais il se soutient à peine sur ses jambes fléchissantes ; tout son corps, malgré sa vigueur d'athlète, est comme terrassé par l'émotion. Ainsi que la sainte Thérèse, il semble prêt à s'évanouir devant le crucifix qu'il tient dans ses bras et qu'il rapproche si amoureusement de ses lèvres, comme pour le couvrir de baisers. Au point de vue de la science, toute cette statue est incomparable ; on ne saurait trop louer l'art avec lequel le Bernin a modelé les draperies et les nus, la poitrine, les jambes, les bras et les mains.

La statue de la *Madeleine* plaît moins dans son ensemble; elle est trop compliquée et l'on peut penser qu'il n'était pas nécessaire d'avoir recours à une telle agitation dans les jambes et les draperies, mais en l'examinant avec attention on y trouve des beautés de premier ordre, notamment dans le dessin de la poitrine à demi cachée par la chevelure tombante, dans le mouvement des bras et des mains s'unissant pour soutenir la tête qui défaille et dans l'intensité du regard tourné vers le ciel.

Pendant les dernières années du pontificat d'Alexandre VII, le Bernin fut presque exclusivement employé par le pape à des travaux d'architecture. Jusque-là on lui avait fait décorer des églises, mais il n'en avait construit aucune. Pour Alexandre VII, il édifia trois églises, celles de Castel Gandolfo et d'Ariccia dans la Campagne romaine, et à Rome celle du Noviciat des Jésuites, dite l'église de Saint-André au Quirinal.

C'est maintenant qu'il nous faut parler de Bernin architecte, qu'il nous faut dire comment, après avoir transformé en les décorant les églises de la contre-réforme dont le trait principal était une grande sobriété religieuse, il créa un nouveau style architectural, correspondant à cet épanouissement de joie et de triomphe qui fut la caractéristique du dix-septième siècle.

Si l'on veut marquer d'un mot le trait principal de cette réforme, on pourrait dire qu'elle consista dans la substitution des lignes courbes à la ligne droite. Jusqu'alors deux lignes avaient prédominé en architecture, l'horizontale et la verticale. La ligne horizontale, la ligne des Grecs, est la ligne humaine par excellence, la ligne sage, celle qui s'adapte le plus simplement et le plus complètement aux besoins de l'homme, la ligne qui ne s'éloigne pas inutilement de la terre, qui fait le monument à notre taille. La verticale, la ligne chrétienne, la ligne du moyen âge, est la forme expressive d'une pensée inquiète, des désirs inassouvis, l'art de peuples lançant leurs monuments dans une envolée éperdue vers le ciel, comme s'ils voulaient avec eux s'enfuir de cette terre qui ne peut plus satisfaire aux désirs de leur âme.

A côté de ces deux lignes, il faut en classer une troisième, d'une signification non moins claire, la ligne courbe, cette ligne que revêtent tous les êtres qui vivent, la ligne la plus belle qui puisse charmer nos yeux, celle que la nature vivante multiplie à l'infini, depuis la tige des herbes et du pétale des fleurs jusqu'au corps divin de la femme.

Sans s'en rendre compte, les architectes du dix-septième siècle ont été tout naturellement attirés par le charme de cette ligne. Ils la multiplièrent tout d'abord dans leurs œuvres de sculpture et de décoration, et la fontaine du Triton du Bernin tire

Phot. Anderson. Planche XVIII.
COUPOLE DE L'ÉGLISE DE CASTEL GANDOLFO (1661).

précisément tout son charme de cet étonnant emploi des courbes et du jeu de leur opposition. Puis, peu à peu, ils appliquent ces lignes aux grands monuments d'architecture; ils adoptent tout d'abord les formes rondes dont l'antiquité elle-même avait donné tant de modèles, mais ils ne tardent pas à trouver ces formes trop régulières et trop monotones et ils leur préfèrent les ovales et les ellipses. Et partout, soit dans le plan général de l'église, soit dans le détail des chapelles, soit dans le mobilier, dans les autels, les chaires, les orgues, les confessionnaux, c'est une recherche de plus en plus subtile afin de trouver les courbes les plus gracieuses, les mieux faites pour charmer nos yeux.

Il est impossible, sur ce point, de ne pas être frappé de l'analogie qui existe entre l'architecture du dix-septième siècle et l'architecture de la dernière période gothique. Les gothiques, après avoir créé l'art noble et simple du treizième siècle, voulurent décorer plus richement leurs édifices et, par des formes architecturales nouvelles, exprimer des idées nouvelles. Après avoir dit la majesté auguste de la maison de Dieu, ils voulurent en dire la joie et transformer le temple sacré en une maison plus humaine. Ce fut, à la fin de la période gothique, comme à la fin de la Renaissance, un ardent amour et une folle recherche de tout ce qui pouvait enrichir l'art; à ces deux époques, nous voyons apparaître la même complication des formes, la

multiplication des saillies, l'amour des lignes interrompues, des bases compliquées, des pénétrations capricieuses, de la profusion des ornements, et surtout la substitution à la monotonie de la ligne droite des formes plus souples et plus variées des lignes courbes. La courbe est le trait essentiel de l'art gothique du quinzième siècle, comme elle l'est de l'art du dix-septième siècle; partout nous la trouvons dans les arcs en anse de panier ou en accolade, les ornements à lancettes, les colonnes torses, l'opposition des lignes convexes aux lignes concaves, etc. Ceux qui aiment la richesse du gothique flamboyant ne peuvent pas ne pas aimer le Bernin.

Au dix-septième siècle l'abandon de la ligne droite, l'amour des formes compliquées, eurent comme conséquence une importante modification dans l'emploi des ordres classiques. On sait que les architectes de la Renaissance, au lieu d'utiliser ces ordres dans leur rôle constructif comme les Grecs, en avaient fait un placage selon la méthode des Romains. Du moment où les pilastres, les colonnes, les corniches, les frontons n'étaient plus qu'un décor, on devait arriver à en agir librement avec eux : l'amour de l'antiquité conseillait bien de conserver les formes traditionnelles, mais le goût moderne croyait pouvoir les modifier pour les adapter à ses besoins et à l'expression de ses pensées; et c'est ainsi que nous pouvons voir les

architectes du dix-septième siècle, sans crainte, sans remords, transformer jusqu'à les dénaturer les formes classiques de l'art antique : le fronton n'est plus un fronton, c'est une forme qui se brise, qui se contourne, qui ressaute : c'est qu'alors on ne l'envisage plus comme une toiture, comme un couronnement destiné à servir d'abri, mais simplement comme une forme terminale quelconque, et, dès lors, toutes les fantaisies deviennent acceptables, sont même très louables dans leur rôle nouveau, si elles parviennent à réaliser l'effet de richesse auquel on veut les faire servir.

Mais ce n'est pas tant dans l'emploi de ces formes, dont d'autres artistes, ses contemporains, se sont servis autant et plus que lui, que consiste la plus grande originalité de l'œuvre architecturale du Bernin; elle est plutôt dans le caractère de son art décoratif. Le Bernin est avant tout un sculpteur, et le trait distinctif de son architecture est l'importance de la décoration sculptée. Il ne se contente plus, comme ses prédécesseurs, de placer des statues dans des niches, de les disposer comme des éléments indépendants, il lie la sculpture à l'architecture en lui faisant remplir un rôle fondamental : sur les frontons et les corniches, autour des fenêtres et des autels, il groupe des statues, il fait courir des guirlandes et des rondes de petits enfants; et ce décor sculpté lui servira pour unir entre eux tous les éléments de son architecture.

Là est vraiment la marque personnelle de son style, le trait nouveau qu'il apporte dans l'art et pour lequel il n'a jamais été surpassé. On pourra faire plus riche; le Père Pozzo, dans les églises des Jésuites, pourra accumuler de brillants matériaux, prodiguer l'or, l'argent, les marbres rares, les pierres précieuses, on ne remettra jamais sur les murailles la parfaite beauté des décors du Bernin.

Il nous faut indiquer maintenant un des traits les plus curieux et peut-être le moins connu du style architectural du Bernin, c'est son classicisme. C'est un point qu'il faut très nettement mettre en lumière : le Bernin qui, dans ses œuvres décoratives, dans certaines de ses chapelles, celle de sainte Thérèse notamment, se laisse entraîner à la recherche de formes trop compliquées, ne cesse pas de conserver, dans les parties essentielles de ses grandes œuvres d'architecture, les pures traditions de l'antiquité et de la Renaissance. Son art est une alliance des plus intéressantes, où l'on trouve en même temps les plus audacieuses nouveautés et les formes les plus correctes de l'art antique. C'est en travaillant au Panthéon, pour lequel il avait été chargé d'étudier un projet de décoration, qu'il trouva des modèles pour ses autels, ses niches et ses colonnes; c'est en travaillant dans la chapelle Chigi à Sainte-Marie du Peuple, qu'il put admirer et faire siennes les

formes architecturales si distinguées de Bramante et de Raphaël, et notamment l'élégance des corniches et la finesse de tous les profils. On comprend qu'il n'ait pas aimé le Borromini, le grand novateur, le véritable révolutionnaire de cette époque. Les historiens et la tradition populaire nous disent l'hostilité du Bernin contre ce maître dont il blâmait les audaces et la corruption; on connaît la plaisanterie populaire disant que si, sur la fontaine de la place Navone, la figure du Nil se voilait la face, c'était pour ne pas voir la façade de Sainte-Agnès de Borromini.

Quatremère de Quincy, qui a été si sévère pour les sculptures du Bernin et dont nous avons cité le jugement à cet égard, a par contre une sympathie toute particulière pour ses œuvres d'architecture. Quatremère de Quincy, qui est un esprit d'une très haute valeur, ne peut résister au charme des architectures du Bernin et, malgré les critiques qu'il fait au nom de la doctrine, il en parle dans les termes les plus élogieux et son article sur Bernin architecte, dans l'*Encyclopédie*, reste encore la meilleure chose que l'on ait écrite sur ce maître.

La première église que le Bernin construit est celle de Castel Gandolfo. Urbain VIII avait choisi ce joli site pour y établir une résidence d'été papale, et Alexandre VII qui, en 1660, venait de terminer les travaux de la villa, commanda au Bernin une église pour le village, et, peu de temps après,

une seconde église pour le village voisin d'Ariccia (1664).

L'église de Castel Gandolfo est une petite croix grecque surmontée d'une large coupole; elle se rattache au type de la Madone delle Carceri, de Giuliano da San Gallo. Son grand charme est dans l'ornementation sculptée de la coupole; le décor commence aux pendentifs où, sur des nuages destinés à dissimuler les vides des angles, sont assis les quatre évangélistes; au-dessus court l'entablement circulaire, sobre, sans lignes trop saillantes, et, dans le tambour, s'ouvrent huit fenêtres qui éclairent vivement la coupole. Celle-ci est divisée en huit fuseaux par des arcs dont les bandeaux larges et simples font valoir les délicats ornements qui couvrent tout le reste de sa surface. Sur un fond de caissons, le Bernin, au-dessus de chaque fenêtre, dispose des anges tenant de grands médaillons ornés de bas-reliefs, et une guirlande court tout le long de la coupole, descendant dans l'entre-deux des fenêtres, remontant sur les frontons, s'enroulant autour des anges et des médaillons, dans un effet décoratif non moins séduisant par son charme que par sa simplicité (Pl. XVIII).

A Ariccia, la coupole, au lieu de porter sur des pendentifs comme à Castel Gandolfo, repose sur un mur circulaire; elle n'a pas de tambour et prend jour seulement par la lanterne; c'est le type même du Panthéon. Comme à Castel Gandolfo, la voûte,

divisée par des nervures, est décorée de caissons, et, sur la corniche circulaire, jouent des enfants tenant d'épaisses guirlandes : le motif est très brillant, sans avoir pourtant la même importance qu'à Castel Gandolfo.

Par contre, la partie inférieure de l'église est d'une plus grande beauté : c'est une suite de grandes arcades qui s'élèvent jusqu'à la corniche et qui sont séparées par de légers piliers flanqués de pilastres cannelés. Le style en est très élégant et très sobre : le Bernin, dans la finesse des profils, dans la discrétion des reliefs, retrouve la pureté classique, il est dans la tradition du Panthéon et dans celle des grands maîtres de la Renaissance, de Bramante et de Raphaël. Personne, avec les idées que nous avons sur le Bernin, ne pourrait supposer que cette architecture est son œuvre [1].

En architecture le grand chef-d'œuvre du Bernin est l'église du Noviciat des Jésuites, dite Saint-André au Quirinal. Ici, le Bernin ne construit pas une église pour un petit village, il est à Rome, avec toutes les ressources que le prince Camille Pamphily met à sa disposition : il n'est plus limité dans ses moyens, il peut être brillant

1. « L'église d'Ariccia est une des plus jolies choses qu'ait faites le Bernin ; non seulement il y règne tout le goût possible, mais la composition en est sage ; l'œil est en général fort tranquille en la regardant et l'exécution en est admirable » (*Voyage en Italie*, de Labande, 1765).

et riche tout à son aise, et se risquer à toutes les hardiesses (Pl. XIX).

L'église de Saint-André, dans une certaine mesure, par son plan et par la richesse des marbres, se rattache à l'église de Sainte-Agnès. Le Bernin travaillait pour les Pamphily et il est tout naturel qu'il se soit inspiré de cette église qu'ils avaient fait construire et qui était l'orgueil de leur famille.

Le Bernin a toujours aimé les formes rondes. A Saint-André il adopte une forme plus intéressante encore, la forme ovale, cette forme qui va être un des grands succès de l'art du dix-septième siècle, de l'art de Borromini et du Père Guarini.

L'église de Saint-André a ceci de particulier que la porte et le grand autel qui lui fait face sont disposés sur le petit axe de l'ellipse. Le Bernin ne cherche pas, comme l'avait fait Borromini à Saint-Charles aux quatre fontaines, à se servir du plan en ovale pour des effets de perspective en longueur; ce qu'il veut, c'est que dès l'entrée on soit près de l'autel et que toute l'attention soit attirée par la composition théâtrale qu'il lui donne. Cette disposition du chœur et de l'autel est un vrai chef-d'œuvre. Le Bernin s'inspire encore d'un motif du Panthéon, des quatre colonnes placées en avant des niches, mais il donne aux colonnes une disposition un peu différente, les serrant aux deux extrémités, pour laisser très heureusement au milieu un espace plus large, mettant ainsi plus en

Phot. Alinari. Planche XIX.
ÉGLISE DE SAINT-ANDRÉ AU QUIRINAL (1658).
Rome. Noviciat des Jésuites.

évidence l'autel qui, en arrière de ces colonnes, s'épanouit superbement dans sa gloire d'anges.

Au-dessus de l'autel s'élève une petite coupole, ouverte à son sommet, d'où s'échappe, en même temps que des flots de lumière, toute une nuée d'anges et de chérubins qui, plus encore que dans la chaire de Saint-Pierre, s'étagent dans un pittoresque effet de perspective et forment, au fond de l'église, la plus charmante apparition qui puisse enchanter nos yeux.

Dans la voûte, c'est toujours le même système qu'à Castel Gandolfo et à Ariccia : un décor de caissons, avec, sur les cintres des fenêtres, des groupes de figures, dans les attitudes les plus fantaisistes, et de puissantes guirlandes qui retombent et font le tour de la coupole.

Un des grands charmes de l'église provient de la richesse et de la couleur des matériaux. Le Bernin, très intelligemment, évite les petites mosaïques, les fragmentations inutiles, et n'emploie que deux couleurs. Sur le grand ensemble rose des murs et de la frise se détachent en blanc les pilastres, l'architrave et la corniche, et ces blancs et ces roses s'unissent aux teintes chaudes des ors de la coupole dans un effet de la plus délicieuse harmonie.

Par toutes ses qualités, par la beauté du plan, l'élégance des détails, la splendeur du décor, la finesse du coloris, cette église est une des grandes

merveilles de l'art. Je ne crois pas qu'il y ait à Rome, après la chapelle Chigi de Raphaël, une œuvre d'architecture plus séduisante et plus vraiment belle.

L'extérieur mérite également d'être signalé, surtout en raison de ce petit portique, de cette légère avancée des colonnes qui soutiennent un demi-cintre sur lequel trônent les armes des Pamphily. C'est un de ces petits détails heureux que seul le Bernin sait trouver dans la fertilité de son imagination.

Nous savons que le Bernin avait une affection toute particulière pour l'église de Saint-André. Son fils lui a entendu dire que de cette seule œuvre d'architecture il tirait quelque particulière satisfaction et qu'il y venait souvent pour y trouver une consolation à ses peines.

La plupart des ouvrages écrits sur la ville de Rome assignent à cette église la date de 1678 et Fraschetti a donné à cette date la consécration de son autorité. « Le cardinal Pamphily, dit-il, neveu d'Innocent X, en 1678, confia à notre artiste l'édification de l'église Saint-André au Quirinal. » En étudiant l'œuvre du Bernin, il m'a semblé qu'une telle date était impossible. Il n'est pas vraisemblable qu'en 1678, déjà très âgé et impotent, il ait pu entreprendre et mener à bonne fin une telle œuvre, et d'autre part cette église a trop de ressemblance avec celles de Castel Gan-

dolfo et d'Ariccia pour qu'on ne soit pas tenté de leur attribuer la même date. Au surplus, il y a dans l'affirmation de Fraschetti un point fait pour éveiller l'attention. Le cardinal Pamphily n'a pas pu commander cette œuvre en 1678 puisqu'il est mort en 1666. M. le comte Gnoli, qui est un connaisseur si fin et si documenté pour tout ce qui concerne la ville de Rome, a bien voulu me signaler un document qui résout la question. La première pierre de l'église Saint-André a été posée le 3 novembre 1658, et sur cette pierre il y avait, gravée, l'inscription suivante :

Camillus princeps Pamphilius, Innocentii X nepos, templi a se construendi in honorem S. Andrae primum lapidem Jecit, testem sui obsequi in Apostolum, et benevolentiae in soc. Jesu, die III novembris MDCLVIII.

La détermination de cette date est un point capital dans la vie du Bernin et dans l'histoire du dix-septième siècle. Donner à cette église la date de 1678 au lieu de celle de 1658, ce serait faire du Bernin, non un des plus hardis rénovateurs de l'art, mais presque un retardataire.

Comme les Barberini, comme les Pamphily, les Chigi ont voulu avoir un grand palais de la main du Bernin. Il ne fut pas donné au Bernin de pouvoir exécuter les deux plus grands palais qu'il avait projetés, le palais Ludovisi et le Louvre, mais celui qu'il construisit pour les Chigi, sur la place des

Saint-Apôtres, nous fait connaître son style dans la beauté de la dernière période de sa vie.

Le palais Chigi, aujourd'hui palais Odescalchi, avait été commencé par Charles Maderne sous Urbain VIII et n'avait été sans doute que peu avancé. En tout cas, la façade n'avait pas été exécutée. Le cardinal Flavio Chigi reprit la construction et nous avons deux mandats de paiement, du 5 et du 11 mars 1665, qui nous indiquent que le Bernin y travailla avant son voyage à Paris, et il est intéressant de trouver sur la façade du palais Chigi un des éléments caractéristiques du projet du Louvre, les grandes colonnes enfermant deux étages.

Le Bernin, comme dans nombre de ses œuvres, se montre ici très classique. Il ne veut pas se contenter du style un peu appauvri qui avait été adopté pour les palais romains à la fin du seizième siècle, ni d'une façade unie en maçonnerie, sur laquelle s'ouvrent, sur des étages semblables, des séries de fenêtres régulièrement espacées, sans qu'aucun ornement de colonnes ou de pilastres en vienne rompre la monotonie. Il ne veut plus de la simplicité des façades du palais Borghèse de Martino Lunghi, du palais Sciarra de Flaminio Ponzio, de celles du Vatican et du Latran de Fontana; sur les façades, il réintroduit les ordres, il s'inspire du Capitole et reprend les formes de Michel-Ange auquel il se rattache si étroitement par son sentiment de la grandeur.

Le Bernin fut chargé en 1663 de nouveaux travaux pour le Vatican. Il refit le grand escalier d'entrée, dit Escalier Royal, la *Scala Regia*, et, ici encore, il tira une des beautés de son œuvre des difficultés qu'il rencontra. L'escalier n'avait pas partout la même largeur, et, pour masquer cette irrégularité, il accosta aux parois des colonnes détachées qui, en s'éloignant plus ou moins de la muraille, firent à l'escalier une bordure régulière. L'effet de cette colonnade est saisissant en raison de sa grande longueur; elle est interrompue dans son milieu par un palier, et cet arrêt permet au Bernin de rompre la monotonie de l'escalier et surtout de trouver le jour nécessaire pour l'éclairer. La voûte est un berceau décoré de caissons; à l'entrée et aux paliers, de petites calottes s'élèvent, toutes décorées de statues et de médaillons, dans des formes qui rappellent celles de Castel Gandolfo, d'Ariccia et de Saint-André.

Au bas de l'escalier, sur l'arc triomphal qui en forme l'entrée, deux grandes figures de Renommées tiennent les armoiries d'Alexandre VII. Elles sont peu vêtues, les Renommées du Bernin, et vraiment aujourd'hui on pourrait être choqué à la vue de ces jeunes femmes qui nous accueillent à la porte du Vatican, les jambes, la gorge et les seins nus. Mais il ne faut pas oublier que c'est une œuvre du dix-septième siècle; à ce moment, personne à Rome, ni le peuple, ni les prêtres, ni les

papes, ne s'étonnent de ces nudités qui, partout, dans les églises et les palais pontificaux, frappent les regards. La Renaissance a fait son œuvre; elle semble avoir, sinon supprimé, au moins sensiblement atténué le sentiment chrétien de la pudeur. Le nu a conquis droit de cité et ne scandalise plus les yeux (Pl. XX).

Pendant qu'il travaillait à l'Escalier Royal, le Bernin reçoit du pape une autre commande pour le Vatican, l'aménagement de la *Salle Ducale*. De deux petites salles, il en fait une seule en perçant, dans le mur qui les sépare, une large ouverture qu'il décore avec toute la fantaisie de son imagination et qu'il termine, non par un arc ou un entablement, mais par une draperie de marbre dont les plis enlèvent à cette partie la froideur des lignes droites faites avec de la pierre ou du bois, pour lui donner la souplesse des étoffes. Dans ce grand voile tout diapré de couleurs, le Bernin met toute la vie, tout le charme de son art en évoquant de petits angelots qui se remuent, se montrent à nous, délicieux, dans les efforts qu'il font pour soulever ce lourd manteau et nous présenter les armes du pape qui, superbement, surmontent cette entrée triomphale. C'est peu, si l'on veut; ce n'est qu'un décor, mais si rare, si étonnant d'ingéniosité : des enfants, de la couleur, de la richesse, de la fantaisie, de la joie, c'est l'art du Bernin tout entier.

Ces grands rideaux de marbre ou de stuc plaisaient au Bernin et nous le verrons désormais les employer dans plusieurs de ses œuvres, notamment dans les *Tombes des Silva* à Sant Isidoro (1663). Les deux tombeaux placés en face l'un de l'autre sont conçus dans le même type. Sur un fond de rideau qui donne à la chapelle et au tombeau comme l'aspect d'un salon, se détache un tableau qui semble accroché à la muraille, un tableau sculpté, où deux figures en demi-relief, le mari et la femme, sont représentés causant familièrement comme s'ils vivaient. Autour du cadre, dans les plis du rideau apparaissent deux figures de femmes, vues à mi-corps, où le Bernin met toute la fougue, toutes les libertés de son art audacieux. Dans ces statues, qui tout d'abord étaient nues, mais dont plus tard la poitrine a été recouverte, nous admirons encore le charme rieur des visages, et ces mains étonnantes que le Bernin sait faire si souples et si mobiles. La sculpture de ces tombeaux a été exécutée par le fils du Bernin et elle n'a pas toute la finesse des œuvres du père, mais sa pensée est là tout entière. Lorsque le Bernin ne sera plus là, aucun de ses collaborateurs ne saura retrouver de telles inventions.

Si un document positif ne nous disait pas que *la Visitation* de Savone (Pl. XXI) est du Bernin et de 1665, nous hésiterions à l'attribuer à ce maître,

tellement certaines parties, les draperies par exemple, sont loin de son style. Mais l'œuvre est vraiment d'une si rayonnante beauté, si exceptionnellement géniale, qu'il semble que seul le Bernin, au dix-septième siècle, ait été capable de la concevoir. On peut être surpris de voir le Bernin aussi simple au moment de sa vie où il se montre le plus fougueux, et de retrouver un art qui rappelle la sainte Bibiane, mais si l'on regarde l'extraordinaire intensité expressive de cette œuvre, on verra qu'il fallait pour y atteindre que l'art du Bernin fût parvenu à son plus haut degré de savoir. S'il est passionnément ardent dans les extases de la sainte Thérèse et de la Beata Albertona, il est plus calme, mais non moins expressif pour dire les divers sentiments du délicieux motif de *la Visitation*. Quelle merveille que cette attitude des épaules, du cou, de la tête, qui dit si bien le calme heureux de la jeune vierge, qui rend à miracle cet abandon du corps, ce repos auquel on se laisse aller lorsqu'une grande joie envahit notre âme, qui semble nous éloigner de toute action et qui nous fait désirer l'arrêt des heures nous donnant tant de bonheur! Quel charme dans cette petite tête, si ravissante avec sa simple coiffure de jeune fille, d'une expression si naïve, où l'on voit tant de bonheur tranquille, tant de bonté et tant de reconnaissance pour la vieille Élisabeth qui s'incline respectueusement devant la future mère du Christ !

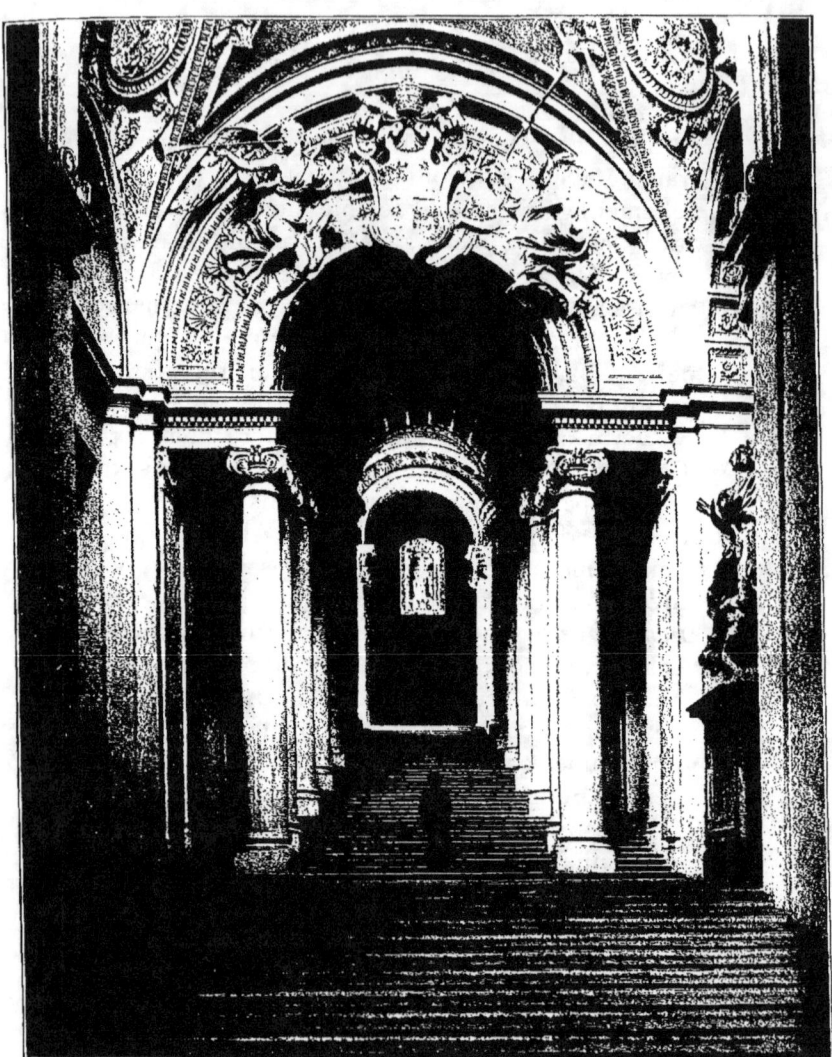

Phot. Alinari. Planche XX.

LA SCALA REGIA (1663-1666)
Rome. Vatican.

Certes le Bernin a sculpté ou dessiné lui-même très attentivement toute la partie supérieure de ce groupe ainsi que les mains, qui ressemblent tant à celles de la sainte Thérèse, laissant à ses élèves le soin de traiter les vêtements dont le travail, quoique d'une réelle beauté, diffère très sensiblement de son style. Ce sont ses élèves aussi qui ont sculpté la figure de saint Joseph, figure assez banale, qui très heureusement aurait pu être supprimée.

En 1664, le Bernin fut appelé à Paris par Louis XIV : c'est la seule fois de sa vie qu'il quitta Rome. Déjà, précédemment, il avait été vivement sollicité par Louis XIII, par Richelieu et Mazarin de venir en France, mais il n'avait pas cédé à leurs instances. Pour réussir, Louis XIV eut recours aux subtiles négociations du Père Oliva, général des Jésuites, qui persuada au pape qu'en cédant momentanément son artiste favori au roi de France, il accomplissait un acte de politique habile et nécessaire. Le Père Oliva, d'autre part, grâce à ses relations intimes avec le Bernin, était la seule personne capable de le décider à quitter sa chère Rome.

En 1664, Louis XIV veut terminer le Louvre et, comme l'avait fait Philippe II pour l'Escurial, il s'adresse aux plus célèbres architectes de l'Italie. Il fait appel aux lumières de Carlo Rainaldi, de

Borromini, de Pierre de Cortone, du Bernin ; on leur communique des plans préparés par les architectes français, en les priant de les revoir et d'en dresser de nouveaux. Or, il paraît que les projets italiens ne plurent pas à la cour de France ; ils furent trouvés « bizarres, sans aucun goût de la belle et sage architecture[1] ». Et cette appréciation n'est pas faite pour nous surprendre ; les Français étaient encore sous la dépendance des idées classiques de la Renaissance, et devaient être fort étonnés des nouveautés des maîtres italiens du dix-septième siècle.

En fin de compte, après bien des tergiversations, on se décide à faire venir le Bernin en France, pour résoudre sur place toutes les difficultés et prendre des décisions en plus parfaite connaissance de cause. Le pape accorde une permission de trois mois, mais elle fut prolongée, et le Bernin, qui partit de Rome le 29 avril 1665, resta cinq mois à Paris, jusqu'au milieu d'octobre de la même année.

Le projet du Bernin était une œuvre vraiment très belle, aussi belle qu'il était capable de la faire ; il avait raison de penser et de dire que son palais eût été à Rome un des plus beaux palais de l'Italie, et cependant, après avoir eu tout d'abord l'entière approbation du roi, le Bernin vit son

1. *Mémoires de ma vie*, de Charles PERRAULT, p. 57.

projet repoussé. Il n'est peut-être pas très difficile d'en entrevoir les raisons : ce fut avant tout l'hostilité des artistes français qui ne voyaient pas sans envie la venue parmi eux d'un étranger, à qui l'on allait confier le plus important travail du royaume. Et si, en présence de la volonté souveraine du roi, ils n'osèrent pas tout d'abord attaquer en face le Bernin, ils eurent recours à tous les moyens détournés pour affaiblir peu à peu son crédit et ils y parvinrent. Levau,

PROJET POUR LA FAÇADE
DU LOUVRE
Médaille Jean Varin.

Lebrun, Mansart, peu amis jusqu'alors, s'uniren devant l'ennemi commun. Le Bernin avait bien entrevu ce qui devait arriver, et dans les raisons qu'il avait invoquées pour ne pas venir en France, il n'avait pas oublié de dire que « les architectes de France ne manqueraient jamais de blâmer tout ce qu'il ferait, et auraient intérêt à ne pas mettre en œuvre le dessein d'un Italien ». Tout cela est facile à comprendre, mais le plus intéressant n'est pas là, c'est d'essayer de connaître les raisons que les architectes français invoquèrent pour ruiner le

Bernin dans l'esprit du roi et le décider à renoncer à ses projets.

En principe, ils pouvaient dire que le palais du Bernin n'était pas une architecture française et le Bernin eut vent de cette objection, car il y répondit en disant : « Si l'on n'avait pas voulu un palais romain, il ne fallait pas me faire venir de Rome. » C'est juste, et précisément c'est le tort que l'on avait eu. Louis XIV ne s'en était pas rendu compte tout d'abord, mais à la réflexion et en présence des plans du Bernin, les architectes français pouvaient plus aisément démontrer que ces plans « bons pour Rome, n'étaient pas ce qu'il fallait pour Paris ».

Ne prenons qu'un point, la question des toitures. Le Bernin fut très surpris en voyant les toits de Paris : en particulier, il critiqua vivement les grands pavillons des Tuileries, faisant remarquer à quelle inutile exagération on était arrivé là. Il ne comprit pas que cette exagération était le témoignage de traditions ayant leur racine, leur point de départ, dans d'impérieuses nécessités; en France, le climat oblige à terminer les édifices par des toitures à forte pente, et par conséquent très hautes. La toiture devient un élément essentiel de la construction, que l'on ne peut dissimuler; c'est une partie que l'on regarde, que l'on décore, tandis qu'en Italie, la toiture est si peu importante qu'elle ne compte pour ainsi dire pas. En France, un

architecte pourra être ainsi conduit à mettre au sommet de son édifice sa plus grande valeur décorative, tandis qu'un Italien la mettra au rez-de-chaussée, sur la porte d'entrée ou sur la fenêtre centrale du premier étage. En terminant, à l'italienne, son palais par une grande ligne horizontale, le Bernin, à juste raison, devait être vivement critiqué par les architectes français.

On peut dire aussi qu'en France et à Paris, déjà ville du nord, il faut se garantir du froid, alors que les architectes de Rome ont la préoccupation inverse. A Paris, on n'a aucune raison pour rechercher de grandes hauteurs de plafonds, tandis que ces hauteurs sont nécessaires dans les pays chauds, où il faut beaucoup d'air dans les appartements. Le Bernin, en raison de la hauteur qu'il donnait à ses étages, faisait un bâtiment qui contrastait trop fortement avec les parties déjà construites du palais.

Peut-être dut-on être aussi très choqué du soubassement rustique du projet du Bernin. Ces soubassements qui font si bien en Italie pour soutenir les grandes masses des palais aux immenses étages, n'étaient pas nécessaires à Paris et s'éloignaient trop, non seulement des anciennes parties du palais, mais du type général des constructions parisiennes.

Pour s'excuser auprès du Bernin, Colbert n'invoqua aucune de ces raisons ; il en trouva d'autres.

Il dit au Bernin que son projet était trop important et que son palais diminuerait trop les dimensions de la place du Louvre où l'on devait pouvoir faire des cérémonies et des mouvements de troupes. On lui dit aussi que les appartements du roi étaient mal placés à cause du bruit et du froid, et qu'il était préférable de les mettre ailleurs, au midi et dans un endroit moins bruyant. Quoi qu'il en soit, tout fut abandonné et les architectes français eurent le champ libre devant eux, sans l'intervention d'aucun étranger.

Si les projets du Bernin ne furent pas exécutés, ils furent néanmoins connus et étudiés ; le palais royal de Madrid, construit en 1737 par l'architecte turinois, G.·B. Sacchetti, en est une véritable copie, et la grande façade du palais de Versailles peut aussi être considérée comme une suite des projets du Bernin. On y voit en effet, associés aux grandes fenêtres cintrées du palais Barberini, les avant-corps et les colonnes de son projet pour le palais du Louvre.

Pendant son séjour à Paris, le Bernin fait le *Buste de Louis XIV*. Là, plus encore qu'en architecture, il se sent le maître souverain, celui auquel aucun sculpteur français ne peut être comparé ; et il veut éblouir la cour de France, non seulement en faisant parade de cette science par laquelle il était vraiment sans rival, mais en mettant en œuvre les doctrines idéalistes que la Renaissance

avait développées en Italie et qui étaient en opposition avec le réalisme trop fidèle des maîtres du nord. « Il ne suffit pas qu'un portrait soit ressemblant, disait-il, mais il faut y mettre de la noblesse et de la grandeur. » Voilà, nettement dit par lui-même, ce qu'il a voulu en faisant le portrait de Louis XIV.

Dans cette école française, jusqu'alors si éprise de réalité simple et sincère, le Bernin va introduire l'idéal de pompe et de majesté italienne ; et il cherchera à faire apparaître en un saisissant relief la figure d'un roi jeune, beau et victorieux.

Le journal de Chantelou nous a conservé le récit fidèle de ces séances où le roi ne posait pas, et où le Bernin faisait des esquisses rapides dans chacune desquelles il fixait un des traits fugitifs de l'expression de son modèle. Et, après avoir fait une série d'études préliminaires, il les mit toutes de côté sans plus les regarder ; l'image du roi était dans son esprit ; et, prenant le bloc de marbre, il l'attaquait avec son ciseau, et sans maquette, sans dessins pour s'aider, sans une hésitation, sans une erreur, faisant montre de cet art de praticien dans lequel il était incomparable, en quelques rapides séances il terminait son œuvre.

Mais son imagination tenait ici trop de place, et sa volonté de faire un portrait héroïque lui faisait un peu perdre de vue son modèle. Malgré lui, il se souvient du buste du duc d'Este, où il avait tenté

d'exprimer les mêmes idées, et, devant la ressemblance un peu inquiétante des deux portraits, on ne peut s'empêcher de penser que son Louis XIV est trop idéalisé, que ses traits et son attitude sont trop transformés à l'italienne. Plus de fidélité à la nature aurait sans doute ici exprimé plus simplement, mais plus justement et avec plus de force, la majesté souveraine et moins apprêtée du grand roi.

En quittant la cour de France, le Bernin n'en perdait pas les faveurs et il partit pour Rome avec la mission de sculpter une statue équestre du roi, destinée aux jardins de Versailles. Cette œuvre le passionna et il y travailla huit années. La statue fut envoyée à Paris, au moment où il venait de mourir et, lui absent, ses ennemis eurent beau jeu pour la discréditer. On s'acharna sur elle, et cette œuvre que Louis XIV avait si vivement désirée, pour laquelle on avait fait de si fortes dépenses, on parla de la briser. On ne la sauva qu'en la défigurant. La tête fut modifiée, la statue devint une vague statue de héros romain, un Curtius, et ainsi transformée par Girardon, on peut encore la voir dans les jardins de Versailles, au bout de la pièce d'eau des Suisses.

En faisant cette statue de Louis XIV, le Bernin se souvenait d'une autre statue équestre à laquelle il travaillait depuis longtemps, ce *Cons-*

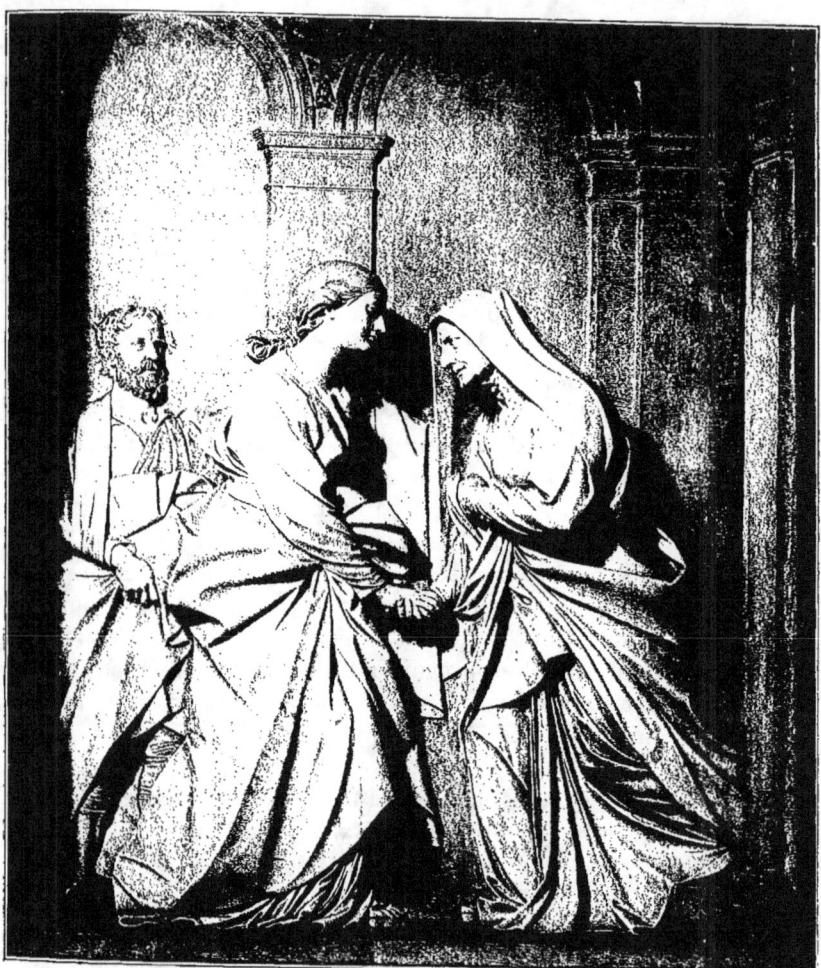

LA VISITATION (1664).
Marbre.
Savone, Chapelle Siri au Sanctuaire de la Miséricorde.

tantin qu'Innocent X lui avait commandé et qu'il terminait en 1670.

« Ce que l'on me reproche, disait parfois le Bernin, c'est ma plus belle qualité. Je rends le marbre souple comme de la cire et j'ai uni dans mes œuvres les ressources de la peinture et celles de la sculpture. » Ces paroles sont bien faites pour nous faire comprendre ce qu'il a cherché dans sa statue équestre de Constantin. Le cheval, au point de vue des recherches qui le préoccupaient, est quelque chose de bien étrange et de bien significatif. Ce n'est pas la structure anatomique, le dessin précis des formes qui le hantent, il fait ici, si l'on peut dire, de la sculpture impressionniste ; il veut rendre la forme en mouvement, et cela non seulement par l'allure, par la position des jambes mais par l'aspect de la peau. Il semble que les muscles frémissent, que la peau s'échauffe et que les poils soient luisants de sueur. C'est d'une audace telle qu'on a peine à comprendre qu'un sculpteur ait pu songer à rechercher de tels effets.

La statue, conçue comme un immense bas-relief, se détache sur une grande draperie de stuc rehaussée d'or qui fait ressortir la blancheur du marbre et donne à cette œuvre un caractère très brillant et du plus puissant effet décoratif. C'est en effet une œuvre décorative que le Bernin a voulu faire ; la statue est placée au pied de la Scala Regia, dans le prolongement du vestibule de Saint-

Pierre, dont la paroi est ouverte de façon à le grandir, en conduisant le regard jusqu'à cette statue qui semble en faire partie et le terminer[1].

1. En 1725, le sculpteur Cornacchini fit une statue équestre de Charlemagne qui fut placée en pendant de celle du Bernin à l'autre extrémité du portique de Saint-Pierre. Cornacchini, auteur des deux bénitiers de Saint-Pierre, est un des plus faibles sculpteurs qui aient travaillé dans cette église.

CHAPITRE VII

PONTIFICATS DE CLÉMENT IX (1667-1670)
DE CLÉMENT X (1670-1676)
ET D'INNOCENT XI (1676)

Pont Saint-Ange. — Abside de Sainte-Marie Majeure. — Tombe d'Alexandre VII. — Ciborium de la chapelle du Saint-Sacrement à Saint-Pierre. — La Beata Albertona. — Chapelle Fonseca. — Les dessins. — Mort du Bernin.

CLÉMENT IX, Rospigliosi, qui monta sur le trône pontifical en 1667, tenait, comme tous ses prédécesseurs, le Bernin en particulière affection, mais, pendant son court règne de deux ans, il ne put lui faire que deux importantes commandes, l'une, le Pont Saint-Ange, qui fut achevée, et l'autre, la réfection de l'abside de Sainte-Marie Majeure, qui ne reçut qu'un commencement d'exécution.

La décoration du Pont Saint-Ange comprend dix statues d'anges tenant les instruments de la Passion. Ces statues jouent un rôle prépondérant

dans l'opinion que l'on se fait ordinairement du Bernin. Elles frappent inévitablement le regard de toutes les personnes qui viennent à Rome et qui parfois quittent cette ville sans avoir remarqué une autre œuvre du maître. Un Français, transporté brusquement de Paris à Rome, sans préparation à cet art, doit trouver ces statues peu plaisantes et ne peut pas aimer cette agitation, cette complication inutile. Dans la ville où l'on vient admirer Raphaël, on est choqué de se heurter tout de suite à ces exagérations, et, pour aimer le Bernin, il est préférable de le chercher ailleurs.

On pourrait, pour excuser le Bernin, dire qu'il n'a pas exécuté ces statues lui-même, et que ses élèves ne furent pas ici à la hauteur de son génie; mais il ne faut pas se cacher derrière de telles raisons : ce sont des travaux qu'il dirige, qui sont ce qu'il a voulu qu'ils fussent, et les anges qu'il sculpta de sa main, ces deux anges que Clément IX trouva si beaux qu'il les remplaça par des copies pour faire transporter les originaux à Sant-Andrea delle Fratte, ne sont pas très sensiblement différents des autres : s'ils ont quelques qualités de plus, ils ont les mêmes défauts.

Le Bernin a voulu faire pleurer ses anges : par leurs gestes, leur agitation et leurs cris, il a voulu dire le grand drame de la Passion. Mais cela pouvait être exprimé par d'autres moyens, par plus de simplicité et de calme; dans l'œuvre du Bernin,

il faut regarder ses anges de joie, plutôt que ses anges de douleur. Ajoutons encore qu'il avait entrepris une tâche des plus difficiles : mettre sur ce pont dix statues colossales, dans des attitudes tourmentées, avec des draperies s'envolant au gré des vents ; c'était pour ainsi dire renoncer à la possibilité d'une disposition harmonieuse, surtout si l'on songe que ces statues, placées en plein air, devaient être vues de tous les côtés.

Toutefois, si nous tenons compte ici, comme nous le faisons toujours, de la donnée du problème, nous admirerons l'idée générale adoptée par le Bernin, la beauté de cette idée qui donne une telle vie au Pont Saint-Ange, et qui, quoi qu'on pense du style particulier de chaque statue, en fait néanmoins, grâce à elles, un des plus beaux ponts du monde. Le Bernin élève ce pont au-dessus de ses simples fonctions utilitaires, il en fait comme une voie sacrée, le portique d'honneur qui, de la ville romaine, conduira à la cité des papes. Déjà, il avait fait de la place Saint-Pierre un atrium de la basilique ; il étend son idée, il va plus loin, il vient jusque sur le Tibre chercher le pèlerin, et, sur ce pont, il veut qu'un long cortège d'anges l'attende et le conduise au Vatican et à Saint-Pierre.

Les travaux que Clément IX projetait de faire à Sainte-Marie Majeure avaient pour but de préparer

une place pour son tombeau. Au dix-septième siècle un seul tombeau de pape avait été élevé à Saint-Pierre, celui d'Urbain VIII, faisant face à la tombe de Paul III, et ces deux monuments, placés au fond de l'abside, occupaient vraiment les deux postes d'honneur et semblaient ne laisser pour les autres que des places secondaires. Clément IX ne veut pas s'en contenter, il renonce à Saint-Pierre et cherche ailleurs un lieu où sa tombe apparaisse avec un éclat exceptionnel. Il pense à cette église de Sainte-Marie Majeure que les papes de la contre-réforme avaient prise en si grande affection, à cette église où quatre papes avaient déjà leurs tombeaux. Mais là, il ne veut pas non plus d'une petite chapelle latérale; et de même que Jules II avait rêvé de placer son tombeau, la grande œuvre de Michel-Ange, en arrière de l'autel majeur, au milieu même de l'abside de Saint-Pierre, Clément IX projette de placer le sien dans l'abside de Sainte-Marie Majeure. Mais pour cela il fallait transformer l'église, jeter à terre l'ancienne abside si splendidement décorée de mosaïques du treizième siècle et construire une autre abside beaucoup plus vaste. C'est ce programme qu'il impose au Bernin, et si nous n'avons aucun projet du Bernin pour la tombe du pape, nous avons ceux qu'il fit pour la transformation de l'extérieur de l'église [1].

1. Gravés par FRASCHETTI, p. 381 et 385.

Les travaux furent immédiatement entrepris et poussés en hâte, mais la mort du pape ne tarda pas à les arrêter. Le Bernin avait divisé son œuvre en deux étages : dans le bas, de hautes colonnes détachées entouraient l'abside, selon la forme adoptée par Bramante au Tempietto, et, dans le haut, une partie en retrait, surmontée de statues, s'élevait comme un gigantesque attique, en donnant au chevet de l'église une ampleur, une majesté qui en faisaient comme une seconde façade.

Les projets du Bernin furent repris plus tard par le grand architecte Carlo Rainaldi qui les simplifia, qui ne détruisit heureusement rien de l'ancienne abside, mais qui se contenta de la décorer extérieurement en la raccordant avec un art d'une finesse exquise aux chapelles latérales, réalisant ainsi l'œuvre superbe que nous avons encore aujourd'hui sous les yeux.

Dans cette même abside de Sainte-Marie Majeure qu'il voulait transformer, Clément IX avait projeté de placer à côté de son propre tombeau celui de son prédécesseur Alexandre VII. Mais à sa mort, tous ces projets furent abandonnés et les héritiers, les riches héritiers d'Alexandre VII, durent prendre en main la charge de cette œuvre. Ils s'adressèrent au Bernin et décidèrent de placer le tombeau à Saint-Pierre. Les travaux se poursuivirent pendant toute la durée du pontificat de Clément X, mais le tombeau ne fut mis en place

qu'en 1678, sous le pontificat d'Innocent XI. Dans sa longue carrière, le Bernin a fait seulement le tombeau de deux papes, celui d'Urbain VIII et celui d'Alexandre VII [1].

Une longue période de plus de trente ans s'est écoulée entre ces deux tombeaux, et c'est ce qui explique les profondes différences qui distinguent les deux œuvres. Dans la première, le Bernin, quoique déjà très novateur, se rattachait cependant à des traditions, à celles de G. della Porta et de Michel-Ange; il était sobre dans son ornementation, épris de grandeur et de majesté, très sage, très classique encore, pourrait-on dire. Dans le

1. Voici quelques renseignements sur les tombeaux des huit papes sous lesquels le Bernin a vécu. Le Bernin était trop jeune encore et trop peu célèbre pour que Paul V ait pu songer à lui. Paul V s'adressa aux artistes alors en vogue pour son tombeau qu'il plaça dans sa chapelle à Sainte-Marie Majeure. Grégoire XV dut attendre longtemps son tombeau qui ne fut édifié qu'au dix-huitième siècle, dans cette église de Saint-Ignace que sa famille avait fait construire. Urbain VIII, le premier, commande son tombeau au Bernin. Son successeur, Innocent X, ne s'occupa pas de son vivant de se préparer une tombe, et, après sa mort, personne ne se hâta de la commander. Cette tombe, exécutée par Maini, est à l'église de Sainte-Agnès. Alexandre VII a sa tombe à Saint-Pierre, de la main du Bernin. La tombe de Clément IX est bien à Sainte-Marie Majeure, comme il l'avait désiré, mais contre une paroi de la nef et non dans l'abside, à la place exceptionnelle qu'il voulait; c'est l'œuvre de Carlo Rainaldi et d'Ercole Ferrata. La tombe de Clément X, par Rossi, et celle d'Innocent XI, par le sculpteur français Monnot, sont à Saint-Pierre.

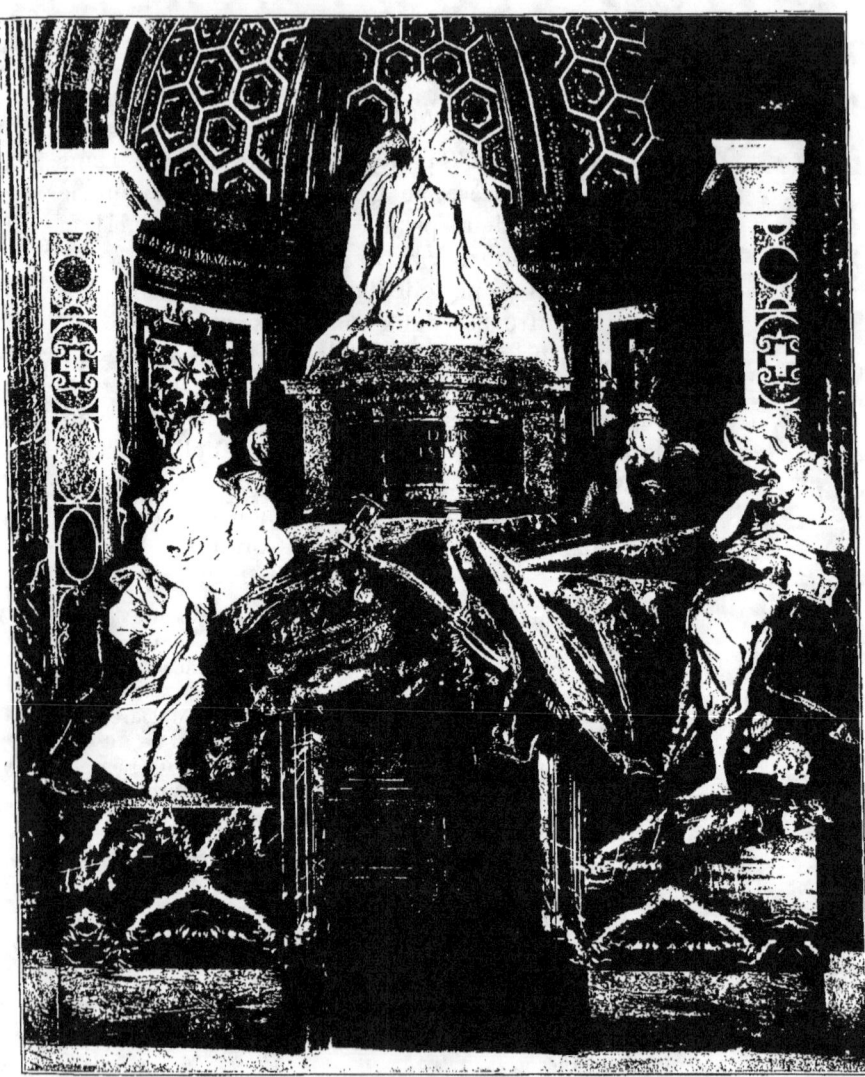

Phot. Alinari. Planche XXII.

TOMBEAU D'ALEXANDRE VII (1672-1678).

Marbre et bronze.

Rome, Saint-Pierre.

Tombeau d'Alexandre VII, c'est le Bernin fantaisiste que nous trouvons, le Bernin amoureux de richesse, de décor, d'inventions nouvelles, plus savant encore, plus maître de toutes les ressources de son art (Pl. XXII).

Il avait devant lui un intéressant problème à résoudre, placer adroitement son tombeau au-dessus d'une porte. Il ne se contente pas d'encadrer ou de surmonter cette porte, d'utiliser l'espace qu'elle laissait libre, il s'en empare et lui fait jouer un rôle important dans son œuvre. Elle devient la porte même du tombeau, d'où la Mort, un squelette, s'élance, soulevant le voile qui la cache et brandissant la clepsydre qui marque l'heure du trépas. Plus haut, dans un beau geste de prière et de résignation, avec cette expression de foi que le Bernin sut toujours si bien rendre, le pape agenouillé prie.

En avant, deux figures, une *Charité*, comme dans la tombe d'Urbain VIII, non pas plus belle, mais différente, dans un mouvement rapide de marche, d'élan vers le pape, lui présente un petit enfant, semblant s'adresser à lui avec toute sa confiance. En face d'elle est *la Vérité*, une statue que le Bernin avait faite toute nue et qu'il dut recouvrir lui-même d'un voile de métal, sur la demande du pape Innocent X qui s'offusquait de voir à Saint-Pierre une image aussi profane. « Quoique la Vérité d'ordinaire plaise peu, disait un contemporain, celle-

là plaisait trop. » C'était certainement, dans cette tombe, la figure de prédilection du Bernin, un morceau qui devait rivaliser en beauté avec sa figure de *la Vérité découverte par le Temps* et dont la blancheur et les souplesses de modelé devaient resssortir d'autant plus vives au milieu du manteau de brocart qui l'entourait. Dans cette figure, dont les draperies ajoutées par le Bernin sont encore elles-mêmes d'un très grand charme, nous admirons une des plus belles œuvres dues à son ciseau, dans les bras nus, dans l'épaule et dans cette tête charmante qui se penche tout enveloppée dans le fin réseau de sa soyeuse chevelure.

Comme le tombeau est dans une niche, et que les personnages du premier plan viennent très en avant, le Bernin, pour meubler le vide du fond et unir les figures de Vertus à celle du souverain pontife, dispose un peu en arrière deux demi-figures, qui, à première vue, semblent peu importantes, mais que l'on ne saurait supprimer sans que l'œuvre ne perde beaucoup de son unité.

Il faut admirer la richesse du décor, la brillante ornementation des parois de la niche et le manteau en velours brodé, si splendidement imité par des marbres veinés. Le Bernin nous montre ici, plus que partout ailleurs, qu'il sait quel est l'intérêt et la valeur esthétique des riches matériaux [1].

1. En 1765, Labande écrivait dans son *Voyage en Italie* : « Ce monument est un de ceux qui m'ont fait le plus de plaisir,

Clément X, qui monte sur le trône pontifical en 1670, avait quatre-vingts ans; il était trop âgé pour songer à entreprendre de grands travaux, mais ne voulant pas laisser inactif un si grand maître que le Bernin, il lui commande un autel, ou plutôt un *Ciborium* pour la chapelle du Saint-Sacrement à Saint-Pierre. Cette œuvre, de dimensions relativement petites, est un véritable travail d'orfèvre. Les marbres les plus riches ne suffisent plus au Bernin, il emploie les métaux précieux, faisant scintiller l'éclat de l'or et de l'argent au milieu des bleus intenses du lapis lazzuli. Sur la table de l'autel se dresse le Ciborium, qui, par sa forme générale, est une véritable dérivation du Tempietto de Bramante, mais cette œuvre un peu sévère et peu ornée se transforme en un délicieux bijou tout ciselé. Les colonnes sont rendues plus gracieuses par leur finesse et leur espacement; des statues les surmontent très heureusement et les unissent au petit dôme terminal, allégé lui aussi par de fins ornements et par la statuette du Sauveur qui le couronne.

Aux côtés de ce Ciborium deux anges sont age-

par l'idée ingénieuse et poétique de la composition. Le Bernin y a mis autant de génie que dans aucun ouvrage de sa jeunesse. La sculpture y est traitée dans la manière de Rubens. » Et il rapproche très heureusement de ce tombeau celui du maréchal de Saxe. — En 1765, la critique française était encore très sympathique au Bernin.

nouillés. Celui de gauche, à l'exécution duquel le Bernin a spécialement travaillé, est très sensiblement supérieur en beauté à celui de droite qui révèle la main un peu lourde d'un de ses élèves. Le Bernin excelle à dire les ardeurs d'amour et d'adoration; nul n'a su comme lui courber et plier les corps pour les rendre plus humbles, et, dans cette jolie tête qui se penche toute rêveuse et toute heureuse, nous retrouvons la délicieuse expression de la Vierge de *la Visitation* à Savone.

Nous citerons pour mémoire d'autres travaux secondaires exécutés pour Clément X, le pavé du Portique de Saint-Pierre, une seconde fontaine sur la place Saint-Pierre pour faire pendant à celle que Charles Maderne avait édifiée sous Paul V, et nous en viendrons à cette *Bienheureuse Louise Albertoni* qu'il fit pour le cardinal Paluzzo Altieri, parent de Clément X (Pl. XXIII et XXIV).

Le Bernin termine sa vie par un dernier chef-d'œuvre. Ce qu'il avait cherché dans la *Sainte Thérèse,* il le reprend ici sous une nouvelle forme, plus simple, mais non moins saisissante. La sainte n'est plus transportée au milieu des nuages, dans une espèce d'apothéose, mais elle est étendue sur son lit de malade, appuyée sur les oreillers qui soutiennent sa tête affaiblie. Et il n'y a pas à côté d'elle cette figure d'ange qui, dans le groupe de la *Sainte Thérèse,* mettait tant de joie et de sourire; par là, l'œuvre prend un caractère plus grave,

plus complètement religieux et d'une émotion plus pénétrante encore.

L'œuvre est du plus impressionnant réalisme et le Bernin a voulu en accentuer le caractère en insistant sur la représentation du lit sur laquelle la sainte va mourir, en détaillant les formes du matelas, les plis du drap sur le traversin et les broderies de l'oreiller. A ce lit s'unissent tout naturellement, dans la forme la plus juste, les lourds vêtements de carmélite dont la sainte est enveloppée.

Ici, comme dans la *Sainte Thérèse,* il veut cacher ce corps que notre imagination même ne doit pas chercher à retrouver. Et, avec un art admirable, le Bernin accumule un amas de draperies, un flot de robes et de manteaux, au milieu desquels nous pouvons seulement deviner le mouvement qui agite la pauvre agonisante.

Le chef-d'œuvre, c'est l'expression intense de toute la statue; c'est cette main si belle, si berninesque, se posant sur le cœur qui bat encore, mais qui semble prêt à étouffer, — Verrocchio et Léonard ont fait des mains aussi admirables, mais non aussi puissamment expressives; — c'est surtout la tête, plus belle encore que celle de sainte Thérèse, renversée à moitié morte sur son oreiller, la bouche entr'ouverte, les yeux mi-clos, dans une expression d'évanouissement, de calme, en même temps que de souffrance, avec une émotion indéfinissable.

C'est une de ces œuvres rares, telles la *Pietà* de Michel-Ange à Florence ou la *Madeleine* de Donatello, dans lesquelles ces grands maîtres ont mis toute leur âme et toute la perfection de leur savoir, nous donnant le résumé de leur vie et l'aboutissant de toutes leurs recherches ; c'est là qu'il faut les regarder, les interroger, chercher à les comprendre et les admirer avec tout notre respect et toute l'émotion de notre cœur.

Il faut aussi considérer la manière dont le Bernin dispose et encadre sa statue. Elle est placée dans une chapelle s'ouvrant au fond du transept, ce qui fait que déjà elle attire vivement le regard, et tout est composé pour produire un effet scénique et violemment théâtral. La statue, placée en arrière de l'autel, dans une niche carrée, est fortement éclairée par une fenêtre latérale qui ne se voit pas, et elle se raccorde à l'autel par un grand tapis en marbre jaune diapré, de telle sorte que le motif ne s'isole pas et semble être plus près de nous. En arrière, sur la paroi du fond, est un ravissant tableau du Baciccio qui nous montre la Vierge présentant l'Enfant Jésus à sainte Anne, pendant que du haut du ciel des anges jettent des roses. Et, pour unir plus intimement ce tableau à la statue de la sainte, des groupes de petites têtes de chérubins, en relief et en demi-relief, sont fixés sur les bords du cadre. Enfin, en dessous du tableau, c'est une frise de grenades sculptées ; dans le haut, la chapelle est

terminée par une voûte toute couverte de dorures et de roses.

A San Lorenzo in Lucina est la riche chapelle Fonseca : la voûte est décorée de roses et de caissons; partout, au milieu de fruits, de fleurs et de festons, dansent des Amours ailés. Sur l'autel un tableau ovale est soutenu par des anges, comme dans les chapelles de Sienne et de Castel Gandolfo; sur les côtés, quatre niches enferment des bustes dont l'un, celui de Gabriel Fonseca, médecin d'Innocent X, beaucoup plus remarquable que les autres, est de la main du Bernin. C'est une œuvre superbe de vie et de passion. L'expression extatique de la tête est encore renforcée par le geste des bras qui jouent ici un très grand rôle. Le Bernin a en effet représenté le buste à mi-corps, et la main qui s'avance sur la poitrine et presse le cœur rappelle de si près la main de la Bienheureuse Albertoni que les deux œuvres doivent être considérées comme étant sensiblement de la même époque. Toutes deux elles ont été conçues avec les ardeurs de la plus profonde foi religieuse. Dans les dernières années de sa vie, le Bernin se montre à nous comme un maître profondément chrétien, comme un mystique cherchant à se faire pardonner les fautes de sa jeunesse par des prières et par des œuvres où il met tous les accents de son repentir.

Une peinture de la fin de sa vie, que nous con-

naissons par une gravure, représente *le Christ en croix ;* et, des plaies de ses mains, de ses pieds et de son côté, coulent des flots de sang qui enveloppent toute la terre dans une rouge mer sanguinolente. Le corps du Christ se crispe, sa tête s'affaisse sans force et, autour de lui, la Vierge et les Anges crient et s'agitent, comme affolés par la douleur.

« Dans cette œuvre, disait-il à son fils, j'ai noyé tous mes péchés, et la divine justice ne pourra les retrouver qu'au milieu du sang du Christ, et si mes péchés teints de ce sang n'ont pas changé de couleur, j'espère au moins obtenir justice, grâce aux mérites du Christ. »

Une autre œuvre, un dessin à la sépia de la collection Chigi, représente *Saint Jérôme* qui, agenouillé, les bras étendus en croix, le corps courbé en deux, la tête convulsée, se penche sur un crucifix étendu à ses pieds.

Le Christ, le crucifix, voilà le compagnon des derniers jours de la vie du Bernin. De plus en plus, il vit dans la société des Jésuites, près de leur général, le Père Oliva, qui depuis longtemps était son ami intime.

Pour illustrer les œuvres du Père Oliva, il fit trois gravures qui, plus que les rares peintures qui nous restent de lui, nous disent quel fut son art de la composition. Elles font apparaître un trait prédominant, sa passion de l'étendue et de la représentation des foules. Nous retrouvons là l'homme qui

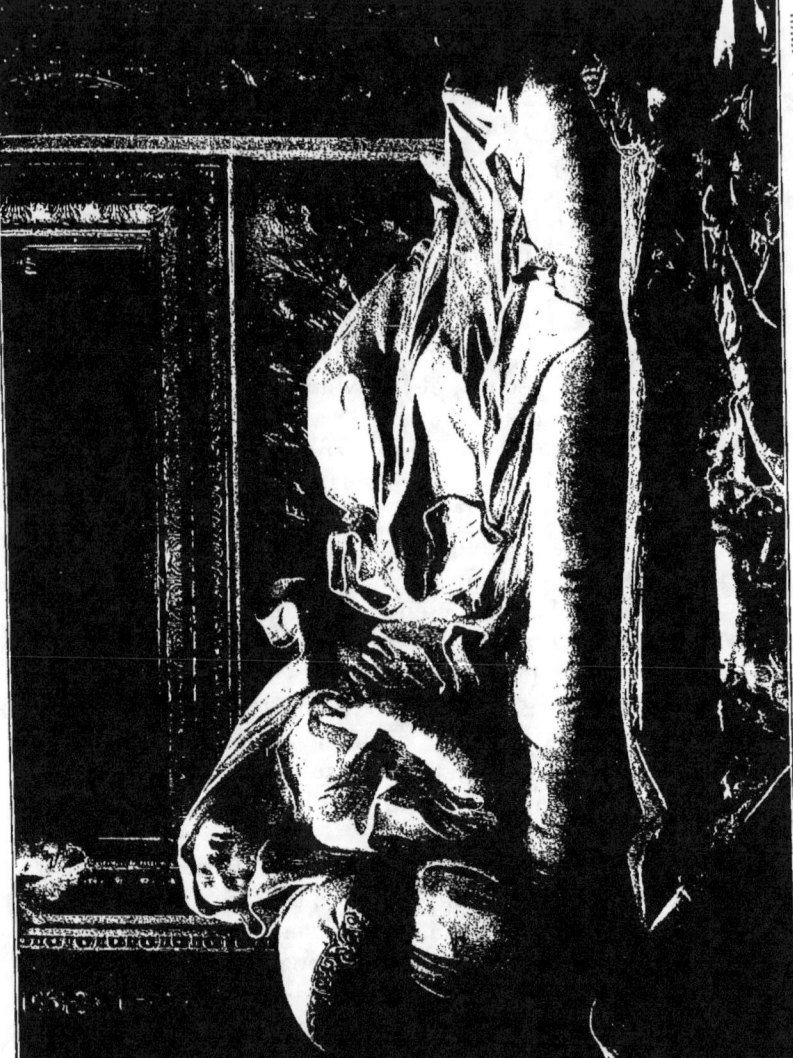

LA BIENHEUREUSE LOUISE ALBERTONI (1675).
Marbre.
Rome, San Francesco a Ripa.

avait peint tant de décors de théâtre et qui, par des personnages vivants et des toiles de fond continuant l'illusion, donnait des visions réelles de l'étendue.

Le Christ prêchant à la multitude, pour lequel nous avons des dessins d'ensemble et de détail, est une très belle œuvre. Au pied d'un arbre, dont les branches portent comme des fruits des grappes de petits chérubins, le Christ assis étend le bras et parle; deux personnages sont debout à ses côtés; il n'y a pas d'autres figures, mais dans le fond des traits indécis se croisent et une foule immense apparaît à nos yeux[1].

Toute sa vie le Bernin a été un infatigable dessinateur et nous possédons encore de nombreux croquis de sa main. Ses dessins, variés comme son œuvre, disent avant tout sa volonté d'observer la

1. Grâce à l'obligeance de M. le comte Gnoli, directeur de la bibliothèque Victor-Emmanuel à Rome, je puis rectifier et compléter les indications de Fraschetti relativement à ces illustrations du Bernin pour les livres du Père Oliva. Le motif représentant *le Christ assis au pied d'un arbre et prêchant à la multitude*, et le *David apparaissant à Saül* (p. 240 et 244 de FRASCHETTI) se trouvent, non pas dans l'édition des *Prediche dette nel Palazzo apostolico*, mais bien dans les *Commentationes in selecta scripturae loca*, publiées à Lyon, chez Anisson, en 1677. Une troisième gravure représentant *Saint Jean-Baptiste prêchant* (p. 246 de FRASCHETTI) se trouve en tête du deuxième volume des susdites *Prediche*, imprimées à Rome par Ignazio Lazari, en 1674.

vie, de pénétrer jusqu'à l'essence des êtres, de saisir les expressions et les mouvements les plus fugitifs, et dans leur audacieuse facture il trouve vraiment l'instrument qui lui est nécessaire pour surprendre et fixer les secrets du mouvement et de la vie.

Dans certains dessins nous voyons une manière que reprendra plus tard Tiepolo : les silhouettes sont marquées nettement par quelques traits énergiques et l'effet est rendu par de larges masses de sépia alternant avec de grandes surfaces blanches. On verra de beaux exemples de ce type dans le *Saint Jérôme* de la Galerie Nationale de Rome (Fraschetti, p. 135), dans le *Saint Jérôme* de la collection Chigi dont nous venons de parler, et dans un dessin de la Galerie Nationale de Rome représentant, non pas Dieu le Père comme le dit Fraschetti (p. 420), mais saint Pierre.

Plus étonnants encore sont quelques croquis rapides, faits sur nature, dans lesquels il cherche à fixer le mouvement. C'était là ce qui le passionnait le plus et c'est là qu'il est incomparable. Une esquisse d'homme soulevant un panier, faite pour illustrer les *Commentationes* du Père Oliva (Fraschetti, p. 239), où l'on voit les jambes marcher, les bras se raidir pour soulever un lourd fardeau, le corps se courber, les épaules se gonfler dans un mouvement de violent effort, fait songer à Rembrandt qui plus que tout autre a excellé dans cette

manière rapide qui ne retient que les traits essentiels et semble mettre sur le papier l'agitation et le souffle de la vie.

La Galerie Nationale de Rome possède plusieurs études faites pour les statues du Pont Saint-Ange (Fraschetti, p. 365 et 367). Ce sont des dessins au trait, d'une simplicité et d'une précision étonnantes ; deux d'entre eux représentent des figures nues dans lesquelles le Bernin étudie l'attitude générale et la torsion du corps ; un autre est une tête d'ange, incomparablement belle dans son expression de souffrance. Les préraphaélites modernes, Burne Jones notamment, qui sont censés ne s'être inspirés que du quinzième siècle, sont le plus souvent, par leur préciosité et leur sensualisme, bien plus près du Bernin que de Fra Angelico, et je ne serais pas surpris qu'ils eussent connu cette tête d'ange du Bernin et qu'ils s'en fussent inspirés.

Ailleurs ce sont, dans une tout autre manière, des dessins couverts d'un fouillis de traits qui semblent inextricables et dans lesquels l'artiste cherche un ensemble, une impression de mouvement, tels ses croquis pour *la Vérité* et pour *l'Aigle* du palais de Modène (Fraschetti, p. 172 et 228).

Tantôt, par une hardiesse inouïe, il fait des croquis pour des candélabres en cherchant à les représenter tels qu'ils seront au milieu de la flamme et de la fumée des cierges (Fraschetti, p. 237).

Et ce sont enfin des caricatures, ces énormes transpositions des traits de la figure, où nous avons vu se complaire d'autres grands artistes, tel par exemple Léonard de Vinci, et où seuls peuvent exceller ceux qui sont de profonds psychologues (Fraschetti, p. 248 à 253).

Je dois ici discuter l'authenticité de plusieurs dessins que Fraschetti, à tort selon moi, attribue au Bernin. Les dessins publiés comme étant les projets pour la chaire de Saint-Pierre et le tombeau d'Alexandre VII (p. 331 et 387) ne sont pas des dessins originaux. Ils sont trop minutieux, trop inutilement précis, ils ressemblent trop servilement aux monuments exécutés pour ne pas en être des copies. Il est aussi très singulier de trouver dans le prétendu projet de la tombe d'Alexandre VII la figure de *la Vérité* avec ses vêtements, telle que nous la voyons aujourd'hui, alors que nous savons pertinemment que le Bernin l'avait primitivement représentée nue.

J'émets les mêmes doutes, et pour les mêmes raisons, sur le dessin représentant un des grands pilones de Saint-Pierre. Ici ce qui prouve avec plus de force encore que le dessin n'est pas du Bernin, c'est que le pilone représenté est celui où est la *Sainte Hélène* de Mocchi (p. 68) et nous savons fort bien que le Bernin n'avait pas fait l'esquisse de cette statue. S'il fallait insister sur une question aussi évidente, je ferais encore remar-

quer que si le Bernin avait fait ces dessins, il ne se serait pas préoccupé de représenter autour de ces monuments toutes les parties de l'église Saint-Pierre qui les avoisinent; or, dans le dessin de la chaire de Saint-Pierre on voit non seulement toute l'architecture du fond de l'abside très fidèlement reproduite, mais on peut même distinguer sur les bords de la niche où est placée la tombe d'Urbain VIII, le petit enfant que tient *la Charité*. Ce dessin est une vue de Saint-Pierre et non un projet de monument.

Les dessins d'architecture que nous possédons du Bernin, les projets pour le campanile de Saint-Pierre, pour la chapelle de la Beata Allaleona, la colonnade de Saint-Pierre, l'abside de Sainte-Marie Majeure (Fraschetti, p. 163, 191, 309, 381) nous disent avec quelle liberté et quelle force le maître concevait ses projets d'architecture.

Le Bernin devait vivre quatre années sous le pontificat d'Innocent XI, mais ce pape économe, peu désireux de construire, se contente de lui conserver ses charges au palais pontifical, sans lui commander aucune œuvre importante. Le Bernin exécute quelques travaux d'aménagement à la place du Peuple, terminant les deux églises de Carlo Rainaldi, et achevant le plan conçu par ce grand artiste pour l'ouverture des trois grandes rues partant de la place. Ces travaux étaient terminés en 1678.

Deux ans plus tard, le Bernin était frappé d'apoplexie partielle ; et, le mal commençant par l'atteindre au bras, il disait avec son esprit et sa bonne humeur accoutumée : « Avant que je me repose moi-même, il est bien juste qu'il y ait un peu de repos pour ce bras et cette main qui ont tant travaillé. »

Lorsqu'il mourut, on lui fit des funérailles princières et on grava plus tard sur sa maison l'inscription suivante :

<blockquote>
Qui visse e morì

Gian Lorenzo Bernini

a cui s'inchinarono reverenti

Papi, principi e popoli.
</blockquote>

L'homme qui écrivit cette épitaphe, si grande dans sa simplicité, a dit les deux mots essentiels qu'il fallait dire. Le Bernin a été, non seulement un homme de génie, le plus illustre artiste de son temps, le plus grand que l'Italie ait vu depuis Michel-Ange, mais il a eu cette gloire que personne n'a eue autant que lui : son art a été en même temps l'art des papes et l'art du peuple, un art seigneurial et un art populaire. Il a rempli la plus haute mission qui puisse être réservée à un artiste : semer de la joie au cœur des hommes, et, dans les églises, au pied des autels, soulager toutes les misères par des visions du ciel.

CHAPITRE VIII

INFLUENCE DU BERNIN

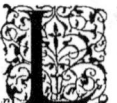E Bernin a vécu quatre-vingt-deux ans ; dès l'âge de douze ans il commençait à sculpter et il travaillait encore quand la mort est venue le surprendre. C'est une vie de travail de soixante-dix ans, sans une minute de repos, pendant laquelle il ne cessa pas d'être un favori tout-puissant, l'ami intime de huit papes qui tous lui commandèrent les œuvres les plus colossales, de telle sorte que cette ville de Rome qui a vu tant de civilisations diverses se présente aujourd'hui à nos yeux comme étant surtout une ville du dix-septième siècle. Rome est vraiment la ville du Bernin.

Pour l'œuvre immense qu'il a accomplie, le Bernin a eu auprès de lui une véritable armée d'artistes, et ce serait un chapitre fort intéressant, mais trop long, que l'histoire de leur collaboration. C'étaient tous des artistes de valeur, depuis les ouvriers de

la première heure, tels que Finelli et Duquesnoy, jusqu'à ceux qui l'aidèrent dans les dernières années de sa vie, tels que Rossi et Ercole Ferrata.

A la mort du Bernin, son art va régner à Rome pendant de longues années encore, mais lui absent, l'école est décapitée. On continue à l'imiter sans qu'aucun grand artiste lui succède; il semble que la sève italienne commence à s'épuiser.

A ce moment, comme pour remplacer l'Italie défaillante, la France apparaît. Captivée par Rome, elle envoie dans cette ville les meilleurs de ses enfants; ce sont eux qui vont devenir les vrais successeurs du Bernin et qui, inspirés par lui, créeront cet art admirable du dix-septième siècle français dont Versailles fut la plus haute manifestation. Et je voudrais terminer cette étude sur le Bernin en montrant son action sur l'école française.

Dans la critique actuelle, il y a deux manières bien différentes de reconnaître et d'apprécier cette influence. Les uns ne contestent pas la grandeur de l'art français au dix-septième siècle, mais ils ne veulent pas reconnaître la part d'honneur qui en revient à l'école italienne et spécialement au Bernin. D'autres, au contraire, et Courajod fut au premier rang de ceux-là, avec une vision très nette et très juste, tiennent que l'italianisme fut souverain en France, mais, dans leur hostilité contre les influences étrangères, ils nient la grandeur de

Planche XXIV.

LA BIENHEUREUSE LOUISE ALBERTONI (DÉTAIL)
Marbre.
Rome, église San Francesco a Ripa.

Phot. Alinari.

l'école française et insistent sur sa déchéance et la perte de son originalité.

Quant à nous, deux choses nous apparaissent également évidentes, la grandeur de l'école française au dix-septième siècle et la profonde influence exercée sur elle à ce moment par les artistes italiens. Comme suite d'une telle constatation, il faut bien commencer par admettre que cette influence n'a pas été nuisible et n'a entravé en rien le développement de notre génie national. Mais ne doit-on pas aller plus loin et reconnaître que, si à ce moment notre école a été si grande, c'est parce que, sans cesser d'être française, elle a su trouver une source féconde d'inspiration dans les exemples des grands génies de cette Italie qui, depuis le quatorzième siècle jusqu'au dix-septième, fut la reine artistique du monde [1].

1. La *Correspondance des directeurs de l'Académie de France à Rome* nous fournit de précieux et très positifs renseignements sur cette influence. L'Académie fut fondée en 1666 et le Bernin, jusqu'à sa mort, c'est-à-dire pendant quatorze ans, fut comme le protecteur de cette Académie qu'il avait contribué à fonder par ses conseils lors de son séjour à Paris. Diverses lettres de Colbert aux directeurs de l'Académie attestent le prix que l'on attachait en France à ses conseils.

« Je remercie, écrit Colbert, le Cav. Bernin du soin qu'il prend d'aller quelquefois corriger nos élèves, et le prie de continuer d'en prendre la peine. Je vous supplie aussi de l'y engager autant que vous le pourrez ; les visites dudit Cavalier estant de grande utilité à ces jeunes gens et leur donnant beaucoup de courage » (Lettre du 15 juillet 1667). Ces recommandations de

Au dix-septième siècle, il y a tout d'abord une première génération de maîtres qui, quoique plus âgés que le Bernin ou du même âge que lui, subissent son influence et commencent à le faire connaître en France : ce sont surtout Guillain, Sarrazin et Michel Anguier.

Les belles statues de Louis XIII et d'Anne d'Autriche, exécutées par Guillain pour le Pont-au-Change, rappellent son style par l'ampleur des draperies, l'emphase des gestes et la vive expression des visages.

« Sarrazin (1588-1660), a dit excellemment M. Gonse[1], est un sculpteur adroit, ingénieux et abondant ; les défauts de son époque, il les exagère ; il est théâtral et maniéré dans les sujets religieux, et plus encore que Guillain ; mais il trouve, à l'occasion, dans l'interprétation de la nature, des accents nobles et délicats. Il avait un tempérament de décorateur, et son aptitude à manier de grands ensembles lui assure une juste renommée. » Ce sont des mots que l'on pourrait employer, sans y rien changer pour parler du Bernin. Et M. Gonse ajoute : « On dit qu'en Italie, il s'éprit

Colbert sont nombreuses. En 1680, par lettres du 1ᵉʳ février et du 22 mars, il demandait encore au directeur d'insister auprès du Bernin pour lui faire corriger le travail des élèves. Il faut aussi noter la lettre de Colbert au Bernin dans laquelle il lui recommande son fils (31 juin 1671).

1. *La Sculpture française*, p. 162.

des œuvres de Michel-Ange ; il s'est bien plutôt inspiré du Bernin et de l'Algarde et de leur goût conventionnel. » Une très intéressante preuve de l'estime de Sarrazin pour le Bernin se trouve dans ce fait que, sur un des bas-reliefs du monument de Henri de Bourbon, il se représenta accompagné de deux artistes, et ceux qu'il choisit ainsi comme étant les plus grands dans son art étaient Michel-Ange et le Bernin.

Michel Anguier (1612-1686) est, lui aussi, très berninesque dans les somptueux décors de la porte Saint-Denis, et au Val-de-Grâce, dans les grandes figures des pendentifs de la coupole et des tympans des arcades, et dans le baldaquin de l'autel qui est une imitation presque servile de celui du Bernin à Saint-Pierre. Ailleurs, dans la chapelle du calvaire à Saint-Roch, il dispose un groupe au fond d'une niche, en l'éclairant d'en haut par une lumière cachée, selon la méthode favorite du Bernin.

Il n'y a pas lieu d'insister sur Puget (1622-1694) qui semble un second Bernin. Il suffit de se rappeler le *Saint Ambroise* et le *Saint Jérôme* de Sainte-Marie de Carignan.

Girardon (1628-1715) était à Rome en même temps que Puget, vers le milieu du siècle. C'est lui qui fut le véritable chef de l'école de sculpture française au dix-septième siècle et qui la marqua définitivement de son caractère berninesque. Son *Rapt de Proserpine* est très profondément inspiré par le

groupe de la Villa Borghèse, et le *Mausolée de Richelieu*, par le pathétique de la scène et l'originalité de l'invention, nous montre combien fut féconde l'influence du Bernin.

A ce moment, c'est tout un groupe de Français qui, venus à Rome comme leurs devanciers, ne peuvent se décider à quitter cette ville, qui y trouvent des commandes importantes et prennent le pas sur tous les maîtres italiens; ce sont Théodon, Monnot, surtout Le Gros qui, né en 1666, devint après la mort du Bernin le plus illustre maître de Rome, celui qui continua sa doctrine, la maintint vivante et l'enseigna à tous les Français qui venaient à Rome. Guillaume Coustou (1672-1746), l'auteur des chevaux de Marly, est son élève.

Au dix-huitième siècle, même lorsque les premières tentatives de néo-classicisme apparurent, l'influence du Bernin continua à subsister et à se manifester très féconde. Voltaire, en 1740, écrit dans *le Siècle de Louis XIV* (chap. XXXIV), que les plus grands chefs-d'œuvre de Rome sont les temples de Bramante et de Michel-Ange, les tableaux de Raphaël et les sculptures du Bernin. Bouchardon (1698-1762), qui reste dix ans à Rome, était très épris de son art. Dans la collection de ses dessins que possède le musée du Louvre, alors qu'il n'y a que deux dessins d'après Michel-Ange, il y en a quinze d'après le Bernin. Et, si à ce moment l'école française ne conserve plus le senti-

ment de grandeur et le pathétique du Bernin, elle en garde encore tous les traits de grâce et de volupté. L'art du Bernin était si fécond qu'il a inspiré ces deux siècles si différents de tendance que sont le dix-septième siècle et le dix-huitième. En effet, ce sont encore ses héritiers que Lemoyne (1704-1778), Falconet et Pigalle (1714-1785). En parlant du *Monument du maréchal de Saxe* (1776), Cicognara le cite, non pas comme une œuvre classique, mais « comme une œuvre des plus bizarres, comme l'exemple de ce que peuvent produire les délires et les déformations de l'art ». Sous la plume de Cicognara, de tels mots veulent dire simplement que cette œuvre est berninesque.

Michel-Ange Slodtz, enfin, par son *Saint Bruno*, par son *Monument du marquis Capponi*, par le *Tombeau des Archevêques de Vienne* (Dauphiné), maintient l'influence du Bernin jusqu'aux dernières années du dix-huitième siècle.

Et Bernin reste toujours le maître incontesté du portrait, celui que suivent sans le surpasser J.-J. Caffieri (1725-1792), Pajou (1730-1809) et Houdon (1741-1828).

Le classicisme, le puritanisme de l'école révolutionnaire, pour un instant vont combattre l'école du Bernin : elle disparaît dans la tourmente qui emportait les trônes et les autels. Mais ce ne fut qu'une courte éclipse et tous les maîtres novateurs du dix-neuvième siècle semblent s'être à nouveau

tournés vers lui pour trouver le secret de renouveler leur art. L'escalier de l'Opéra, avec la grâce de ses formes, la richesse de ses matériaux, et sa pompe triomphale, est une véritable renaissance de l'art de ce grand maître, et Carpeaux, par son puissant naturalisme, par le mouvement de ses figures, par ses ardeurs de vie, a plus que tout autre montré combien peut être encore féconde l'influence du Bernin.

TABLEAU CHRONOLOGIQUE

Années.	Événements notables.	Œuvres principales.
1598.	Naissance du Bernin à Naples.	
1605.	Pontificat de Paul V.	
1605.	Venue à Rome de la famille du Bernin.	
1612.		*Monument de l'évêque Santoni.*
De 1612 à 1622.		*L'Anima beata* et *l'Anima dannata.*
		Saint Laurent.
		Énée et Anchise.
		David.
		Le Rapt de Proserpine.
		Apollon et Daphné.
1622.	Pontificat de Grégoire XV.	Trois *Bustes de Grégoire XV.*
		Monument du cardinal Bellarmino.
		Buste du cardinal Montalto.
		Neptune et Glaucus.
		Monument du cardinal Delfino.
		Buste Montoya (?).

1624.	Pontificat d'Urbain VIII.	*Baldaquin* de Saint-Pierre (1624-33).
1625.		*Buste de Mgr Francesco Barberini.*
		Buste de Costanza Buonarelli.
		Buste de Madone.
		Buste d'Urbain VIII, à l'hôpital dei Pellegrini.
1626.		*Façade de Sainte-Bibiane.*
		Statue de sainte Bibiane.
1627.		*Buste d'Antonio Barberini.*
		Buste de Camilla Barbadori.
		Tableau de *Saint-Maurice.*
		Autel majeur de Saint-Augustin.
		Façade de la Propagande.
1629.	Mort du père du Bernin.	Décor des *Pylônes de la coupole de Saint-Pierre* (1629-1639).
		Façade du palais Barberini.
		Buste d'Antonio Nigrita, à Sainte-Marie Majeure.
		Buste d'Urbain VIII, à San Lorenzo in Fonte.
		Buste d'Urbain VIII, au palais Barberini.
		Fontaine de la Villa Mattei.
		Fontaine du palais Antamoro.
		Fontaine des jardins Barberini.
		Fontaine des Abeilles, au Vatican.
1630.		*Inscription de Carlo Barberini*, à l'Ara cœli.
		Statue de Carlo Barberini, au Capitole.
1631.		*Monument de Giovanni Vigevano*, à la Minerve.

1632.	Deux *Bustes du cardinal Scipion Borghèse.*
1634.	*Campaniles du Panthéon.*
1635.	*Monument de la comtesse Mathilde.*
	Loge de la Bénédiction, au Quirinal.
1636.	*Inscription d'Urbain VIII*, à l'Ara cœli.
	Chapelle Raimondi, à San Pietro in Montorio.
	Buste de Méduse.
	Buste de Paolo Giordano.
	Buste du cardinal Valier.
	Son propre portrait, à la galerie des Uffizi.
1638.	*Saint Longin.*
1639. Mariage du Bernin.	*Monument d'Al. Vatrini*, à San Lorenzo in Damaso.
	Buste de Charles Ier, roi d'Angleterre.
1640.	*Autel de San Lorenzo in Damaso.*
	Buste d'Urbain VIII, à Camerino.
	Fontaine du Triton.
	Buste d'Urbain VIII, à Spolète.
	Statue d'Urbain VIII, au Capitole.
1641.	*Chapelle Allaleona*, à SS. Domenico e Sisto.
	Chapelle Poli, à San Crisogono.
	Autel majeur, à Santa Maria in via lata.

1641.	*Buste du cardinal de Richelieu.*
1642.	*Monument d'Urbain VIII*(1642-1647).
1643.	*Monument de sœur Maria Raggi*, à la Minerve.
	Buste de lord Corniick.
	Fontaine des Abeilles, à la place Barberini.
	Campanile de Saint-Pierre.
1644. Pontificat d'Innocent X. Disgrâce du Bernin. Mariage de la nièce du pape, Costanza Pamphily, avec le prince Niccolò Ludovisi.	
1645.	*La Vérité.*
1646.	*Chapelle Cornaro*, à Sainte-Marie de la Victoire. — *Sainte Thérèse.*
1647. Rentrée en grâce du Bernin. Mariage du neveu du pape, Camillo Pamphily, avec la princesse de Rossano.	*Fontaine des Quatre fleuves*, place Navone. *Décoration de Saint-Pierre :* Décor de la nef centrale; nefs latérales (1647-1653). Deux *Bustes d'Innocent X.*
1648.	Groupe de *Sainte Françoise Romaine.*
1649.	*Fontaine du More*, place Navone.
	Crucifix, pour Philippe IV d'Espagne.
1650.	*Palais de Montecitorio.*
1651.	*Pavé de Saint-Pierre.*
1652.	*Buste de François I^{er}, duc d'Este.*

1653.	*Monument du cardinal Pimentel.*
1655. Pontificat d'Alexandre VII.	*Pavé du portique de Saint-Pierre.*
Venue à Rome de la reine Marie Christine de Suède.	*Pavé de la Loge de la Bénédiction,* à Saint-Pierre.
1656.	*Décoration de la Porte du Peuple.*
	Colonnade de Saint-Pierre (1656-1663).
	Chaire de Saint-Pierre (1656-1665).
	Agrandissement du palais du Quirinal.
	Daniel et *Abacuc*, dans la chapelle Chigi, à Sainte-Marie du Peuple.
1658.	*Restauration de l'église Sainte-Marie du Peuple.*
	Chapelle Chigi, au dôme de Sienne. — Statues de *Saint Jérôme* et de la *Madeleine.*
	Chapelle Saint-André, au Noviciat des Jésuites.
1659.	*Buste d'Alexandre VII.*
	La Vie et la Mort.
1660.	*Restauration du palais pontifical de Castel Gandolfo.*
1661.	*Église de Castel Gandolfo.*
	Fontaine d'Acqua Acetosa.
1663.	*Chapelle de Silva,* à Sant'Isidoro.
	Scala regia, au Vatican (1663-1666.)
1664.	*Église de l'Assomption,* à Ariccia.

1664.	*Chapelle Siri*, à Savone. — La *Visitation*.
1665. Voyage à Paris (29 avril). Retour à Rome (15 octobre).	*Projets pour le Louvre.* *Buste de Louis XIV.* *Salle ducale*, au Vatican. *Palais Chigi*, à la place des Saints-Apôtres. *Arsenal de Civita-Vecchia.*
1666.	*Obélisque de la Minerve.*
1667. Pontificat de Clément IX.	*Statues du pont Saint-Ange.* *Deux Anges*, à Saint-André delle Fratte.
1668.	*Chapelle Rospigliosi*, au Gesù de Pistoia. *Villa Rospigliosi*, près de Pistoia. *Chapelle Fonseca*, à San Lorenzo in Lucina. — *Buste de Gabriel Fonseca.*
1669.	*Projets de restauration de l'abside* de Sainte-Marie Majeure.
1670. Pontificat de Clément X.	*Statue équestre de Constantin* (1654-1670). *Statue équestre de Louis XIV* (1669-1677).
1672.	*Tombeau d'Alexandre VII* (1672-1678).
1674.	*Ciborium de la chapelle du Saint-Sacrement*, à Saint-Pierre. Illustrations des livres du Père Oliva : Les *Prediche* (1674); les *Commentationes* (1677).
1675.	*Statue de la Bienheureuse Albertoni.*

1676. Pontificat d'Innocent XI. Restauration du palais du La-
 tran.
1677. Fontaine de la place Saint-
 Pierre.
1678. Travaux aux églises de Santa
 Maria de' Miracoli et in
 Monte Santo.
1679. Buste du Sauveur.
1680. Mort du Bernin.

CATALOGUE
DES
ŒUVRES DU BERNIN

ITALIE
I. — ŒUVRES DU BERNIN A ROME
ÉGLISES

Sant' Andrea delle fratte. — *Deux Anges.*
Sant' Andrea al Quirinale. — *Toute l'église.*
Ara cœli. — *Inscription du général Carlo Barberini.*
— *Inscription d'Urbain VIII.*
Saint-Augustin. — *Autel majeur.*
— *Chapelle Angelo Pio.*
Sainte-Bibiane. — *Façade.* — *Restaurations à l'intérieur.*
— *Statue de sainte Bibiane.*
SS. Domenico e Sisto. — *Chapelle Allaleona.*
San Crisogono. — *Chapelle Poli.*
San Francesco a ripa. — *Chapelle de la Bienheureuse Louise Albertoni.*
Gesù. — *Monument du cardinal Bellarmino.*
Sant' Isidoro. — *Chapelle Silva.*
San Lorenzo in Damaso. — *Monument d'Alessandro Valtrini.*
San Lorenzo in Fonte. — *Buste d'Urbain VIII.*
San Lorenzo in Lucina. — *Chapelle Fonseca.*
Sainte-Marie Majeure. — *Projets pour la façade postérieure.*
— *Buste d'Antonio Nigrita.*

Sainte-Marie de Montserrat. — *Buste du cardinal Montoya.*
Sainte-Marie in Monte Santo. — *Lanterne.*
Sainte-Marie du Peuple. — *Remaniement de la façade et de l'intérieur.*
 — *Daniel* et *Abacuc*, à la chapelle Chigi.
Sainte-Marie de la Victoire. — *Chapelle Cornaro.* — *Sainte Thérèse.*
Minerve. — *Monument de sœur Marie Raggi.*
 — *Monument de Giovanni Vigevano.*
 — *Monument du cardinal Pimentel.*
Saint-Pierre. — *Baldaquin.*
 — *Décor des grands piliers de la coupole.*
 — *Saint Longin.*
 — *Monument de la comtesse Mathilde.*
 — *Monument d'Urbain VIII.*
 — *Décor des piliers de la grande nef.* — *Statues des arcs.*
 — *Décor des nefs latérales.*
 — *Chaire de saint Pierre.*
 — *Monument d'Alexandre VII.*
 — *Pavé du portique.*
 — *Pavé* et *parois de la Loge de la Bénédiction.*
 — *Autel de la chapelle du Saint-Sacrement.*
San Pietro in Montorio. — *Chapelle Raimondi.*
Sainte-Praxède. — *Monument de l'évêque Santoni.*
San Spirito in Sassia. — *Porte latérale.*

PALAIS. — MUSÉES. — COLLECTIONS PRIVÉES

Palais de l'Ambassade d'Espagne. — *L'Anima beata.* — *L'Anima dannata.*
Palais Barberini. — *Façade principale; partie de l'intérieur : escaliers, grands salons, portes.* — *Bustes d'Urbain VIII.* — *Buste du cardinal Francesco Barberini.*
Palais Bernini. — *La Vérité.*
Villa Borghèse. — *Énée et Anchise.* — *David.* — *Rapt de Proserpine.* — *Apollon et Daphné.* — *Bustes du cardinal Scipion Borghèse.*

Palais du Capitole. — *Statue de Carlo Barberini*. — *Statue d'Urbain VIII*.
Palais Chigi. — *Façade*. — *Buste d'Alexandre VII*. — *La Vie*. — *La Mort*. — *Dessins*.
Palais Doria. — *Bustes d'Innocent X*.
Palais Pamphily (aujourd'hui Montecitorio). — *Plan*. — *Parties inférieures de la façade*.
Palais de la Propagande. — *Façade* et *escalier*.
Palais du Quirinal. — *Grand balcon*.
Palais Rospigliosi. — *Dessins*.
Palais du Vatican. — *Scala regia*. — *Salle ducale*. — *Statue équestre de Constantin*. — *Fontaine des Abeilles*, dans les jardins.
Musée des mosaïques au Vatican. — *Saint Maurice* (peinture).
Galerie Nationale. — Nombreux *dessins*. — *Son Portrait*. — *Caricatures*.
Collection Busiri Vici. — *Dessins* pour la colonnade de Saint-Pierre.

RUES ET PLACES

Place Barberini. — *Fontaine du Triton*.
Place de la Minerve. — *Obélisque*.
Place Navone. — *Fontaine des Quatre fleuves*.
— *Triton* de la Fontaine du Maure.
Place du Peuple. — Terminaison de la *Porte*.
Place Saint-Pierre. — *Colonnade*. — *Fontaine*.
Via della Panetteria. — *Fontaine du Palais Antamoro*.
Pont Saint-Ange. — *Statues*.

ACQUA ACETOSA

Fontaine.

ARICCIA

Église.

CASTEL GANDOLFO

Église.

CIVITA-VECCHIA
Travaux à l'Arsenal.

FLORENCE
Musée national. — *Buste de Costanza Buonarelli.*
Uffizi. — *Son portrait.* — *Dessins.*
Palais Strozzi. — *Saint Laurent.*

MODÈNE
Musée. — *Buste de François d'Este.* — *Buste de Madone.*

PISTOIA
Gesu. — *Chapelle Rospigliosi.*
Environs. — *Villa Rospigliosi.*

SAVONE
Sanctuaire de la Miséricorde. — *La Visitation.*

SIENNE
Dôme. — *Statue d'Alexandre VII.*
Dôme. — *Chapelle Chigi.* — *Saint Jérôme.* — *Madeleine.*

SPOLÈTE
Dôme. — *Buste d'Urbain VIII.*

VENISE
San Michele. — *Monument du cardinal Giov. Delfino.*
Chapelle du Séminaire. — *Bustes du cardinal Agostino et du cardinal Pietro Valier.*

FRANCE

PARIS
Musée du Louvre. — *Buste du cardinal de Richelieu.*
Projets pour le Louvre (reproduits dans la médaille de Varin).

VERSAILLES
Buste de Louis XIV.
Statue équestre de Louis XIV (transformée en *Marcus Curtius*).

BIBLIOGRAPHIE

I. — MANUSCRITS

Il faudrait citer tous les livres de comptes des églises, des couvents, des familles princières qui ont fait travailler le Bernin. Je me contenterai de donner quelques indications, en les empruntant pour la plupart au livre sur *le Bernin* de Fraschetti auquel je renvoie :

Archivio Chigi.
Archivio della fabbrica di San Pietro.
Archivio di stato, Roma.
Archivio estense, Modène.
Archivio Mediceo, Florence.
Archivio privato Barberini.
Advisi di Roma, Archivio segreto Vaticano.
Biblioteca Vaticana.

Cervini (Don Giuseppe), *Memorie diverse dell' anno 1655 fino a 1694.*

Correspondance de Mattia de Rossi, pendant son séjour à Paris avec le Bernin en 1665 (Cab. des manuscrits à la Bibl. nat. de Paris. Mss. ital. n° 2083).

Correspondance des ambassadeurs du duc de Modène, à Rome.

Deone, *Diario della città e corte di Roma*, 1640-1650 (Bibliothèque du comte Alessandro Moroni).

Gigli (Giacinto), *Memorie di alcune cose giornalmente accadute nel suo tempo* (du Pontificat de Paul V au Pontificat d'Alexandre VII).

Libri d'entrata e d'uscita della depositoria generale della Rev. Camera apostolica (Archivio di stato di Roma).
Libro delle congregazioni (Arch. della Fabrica di San Pietro).
SAULI (Giulio), *Vita di P. Urbano ottavo* (Cod. Vat. Urb. 1646).
VALENA (Marc Antonio), *Cose notabili occorse in Roma dall' anno 1629 sin all'anno 1649* (Arch. Stor. com. di Roma).

II. — IMPRIMÉS

ALVERI (Gasparo). *Roma in ogni stato, dedicata alla Santita di N. S. Alessandro VII.* Roma, Mascardi, 1664.

ARMELLINI, *le Chiese di Roma.* Roma, 1891.

BAGLIONE, *Vite de' pittori, scultori ed architetti dal pontificato di Gregorio XIII sino a tutto quello di Urbano VIII.* Roma, 1642.

BALDINUCCI, *Vita del Cav. Bernino.* Firenze, 1682.

BERNINI (Domenico), *Vita del Cav. Gio. Lorenzo Bernino.* Roma 1713.

BERTOLOTTI (Ant.), *Documenti e studi pubblicati per cura della deputazione di storia patria.* Bologne, 1886.

BLONDEL (Jacques), *l'Architecture française,* 1756.

BONANNI (Philippo), *Templi Vaticani historia.* Romæ, 1696.

BURCKARDT, *Der Cicerone.*

BUSIRI-VICI, *la Piazza vaticana.* Roma, 1890.

CHAMBRE (Abbé DE LA), *Éloge de M. le Cav. Bernini. Journal des Sçavans.* Amsterdam, 1682.

Journal du voyage du Cav. Bernin en France, par M. DE CHANTELOU, publié par L. LALANNE *(Gazette des Beaux-Arts,* 1877-1885).

CIAMPI (IGNAZIO), *Innocenzo X Panfily.* Roma, 1878.

CICOGNARA, *Storia della scultura in Italia.* 1824.

COURAJOD, *Leçons professées à l'école du Louvre,* publiées par Henry LEMONNIER et André MICHEL. Paris, 1899-1903.

Escher (Konrad), *Barock und Klassizimus*. Leipzig, 1910.
Falda, *Nuovi disegni dell'architetture e piante de' palazzi di Roma de' più celebri architetti*.
Fontana (Carlo), *De Templo Vaticano*.
Fraschetti, *Il Bernini*. Milan. Hœpli, 1900.
Gnoli (Conte Domenico), *Roma e i Papi nel seicento (La Vita italiana nel seicento)*. 1893.
— *Have Roma*. Roma. 1909.
— *La sepoltura di Agostino Chigi in Santa Maria del Popolo (Arch. stor. dell'Arte*. 1889).
Gurlitt, *Geschichte des Barokstils in Italien*. Stuttgart, 1887.
Letarouilly, *Édifices de Rome moderne*, 1860.
Meyer, *Kunstler Lexicon*, art. *Bernini*.
Milizia, *le Vite dei più celebri architetti*. Roma, 1768.
Munoz (Antonio), *Pietro Bernini*. (Vita d'Arte, n° 22).
Ozzola (Leandro), *L'Arte alla Corte di Alessandro VII*. Roma, 1908.
Passeri, *Vite di pittori, scultori ed architetti che hanno lavorato in Roma, morti dal 1641 fino al 1673*. Ecrit avant 1679, publié à Rome en 1772.
Perrault (Charles), *Mémoires de ma vie*, édité par Paul Bonnefon, Paris, Laurens, 1909.
Pératé (André), *les Portraits de Louis XIV au Musée de Versailles* (1896).
Poggi Vittorio, *Opere del Bernino (Arte e Storia*, anno XVIII).
Pollac (Friedrich), *Lorenzo Bernini*. Stuttgart, 1909.
Quincy (Quatremère de), *Encyclopédie, Architecture*. Paris, 1788.
Reymond (Marcel), *la Sculpture florentine*, 4° vol. Florence, Alinari, 1900.
— *Le Buste du Cardinal de Richelieu au Musée du Louvre, par le Bernin* (Bulletin des Musées, 1910. N° 5).
Rossi (Giov. Jac.), *Il nuovo teatro delle fabbriche et edificii*

in prospettiva di Roma moderna sotto il felice pontificato di N. S. papa Alessandro VII, 1665.

SCHMARSOW, *Barock und Rokoko*. Leipzig, 1897.

SOBOTKA (Georg), *Pietro Bernini*. (L'Arte, 1909. fasc. VI),

STENDHAL, *Promenades dans Rome*.

TITI (Filippo), *Ammaestramento di pittura, etc., nelle chiese di Roma*. Roma, 1686.

VENTURI (A.), *Il Museo e la Galleria Borghese*. Roma, 1893.

— *La Regia Galleria Estense in Modena*. Modena, 1882.

INDEX ALPHABÉTIQUE

Les noms en italiques sont les titres des œuvres.

Abacuc, p. 125.
Aigle, du Palais de Modène, p. 110, 171.
Albertoni (la Bienheureuse), p. 164.
André au Quirinal (Saint), p. 10, 82, 126, 135.
Anges, à San Andrea delle Fratte, p. 156.
Anima beata, Anima dannata, p. 23.
ANGUIER, p. 179.
ANTONIO DA SAN GALLO, p. 40, 65.
Apollon et Daphné, p. 27.
Ariccia (Église d'), p. 82, 126, 134.
Autel de Saint-Augustin, p. 39.

BACICCIO, p. 51, 166.
BAGLIONE, p. 43.
Baldaquin de Saint-Pierre, p. 35.
BALDINUCCI, p. 9, 35, 68, 70, 84.
BARATTA (F.), p. 63.
BERNINI (Luigi), p. 61.
BERNINI (Pietro), p. 19.
Bibiane (sainte), p. 45.
BOLGI (Andrea), p. 58, 61.

BOLOGNE (Jean DE), p. 18.
BONNANI, 80.
BORROMINI, p. 95, 133, 136, 146.
BRAMANTE, p. 7, 13, 15, 55, 103, 117, 133, 135, 159.
BUONARELLI (Matteo), p. 61.
Bustes. Évêque Santoni, p. 23, 63.
— *Charles I^{er}*, p. 71.
— *Costanza Buonarelli*, p. 48.
— *Duc d'Este*, p. 109, 151.
— *Fonseca*.
— *Francesco Barberini*, p. 68.
— *Grégoire XV*, p. 68.
— *Innocent X*, p. 70, 107.
— *Louis XIV*, p. 109, 150.
— *Montoya*, p 68.
— *Paul V*, p. 24, 68.
— *Richelieu*, p. 71.
— *du Sauveur*, p. 124.
— *Scipion Borghèse*, p. 69, 107.
— *Urbain VIII*, p. 72.

CAFFIERI, p. 70.
Campanile de Saint-Pierre, p. 78, 83, 173.

Campaniles du Panthéon, p. 81.
Caricatures, p. 172.
CARPEAUX, p. 183.
CARRACHE (A.), p. 18, 35.
Castel Gandolfo (Eglise de), p. 82, 106, 126, 133.
Chaire de Saint-Pierre, p. 117, 170.
CHAMPAGNE (Philippe DE), p. 72.
CHANTELOU (DE), p. 8, 151.
Chapelle Albertoni, à San Francesco in Ripa, p. 164.
Chapelle Allaleona, à SS. Domenico e Sisto, p. 66, 173.
Chapelle Angelo Pio, à Saint-Augustin, p. 65.
Chapelle Cornaro, à Sainte-Marie de la Victoire, p. 88.
Chapelle Fonseca, à San Lorenzo in Lucina, p. 167.
Chapelle Raimondi, à San Pietro in Montorio, p. 61, 102.
Chapelle Raimondi, à Savone, p. 51.
Chapelle Sainte-Françoise-Romaine, à Sainte-Françoise-Romaine, Montorio, p. 64.
Chapelle des Silva, à San Isidoro, p. 143.
Chapelle Ugo, à San Pietro in Montorio, p. 92.
Christ en croix, p. 168.
Christ (le) et la Madeleine, p. 66.
Ciborium (chap. du Saint-Sacrement à Saint-Pierre), p. 163.
CICOGNARA, p. 6, 115, 119.
COLBERT, p. 178.
Colonnade de Saint-Pierre, p. 113, 173.
Comédies, p. 51.
CORNACCHINI, p. 154.
CORNARO, p. 88.

CORRÈGE, p. 19, 27, 86.
CORTONE (Pierre DE), p. 105, 146.
COUSTOU, p. 181.
Crucifix, p. 106.

Daniel, p. 125.
Daphné, p. 27.
David, p. 25.
Dessins, p. 166.
DOMINIQUIN, p. 18, 42.
DUQUESNOY, p. 38, 58.

Énée et Anchise, p. 25.
Escurial, p. 106.

FALCONET, p. 182.
FERRATA (Ercole), p. 122, 160.
FONTANA (Carlo), p. 101.
FONTANA (Domenico), p. 15.
FINELLI, p. 28, 38.
Florence, p. 20.
Fontaine des Abeilles, p. 41.
— *de la Barcaccia*, p. 42.
— *du Maure*, p. 97.
— *de la Place de la Minerve*, p. 97.
— *de la Place Navone*, p. 95.
— *de Trevi*, p. 98.
— *du Triton*, p. 41.
Françoise (Sainte) Romaine, p. 93.
FRASCHETTI, p. 9, 44, 53, 84, 85, 98, 110, 116, 138, 172.

GEYMULLER (DE), p. 55.
GIORGIONE, p. 27.
GIRARDON, p. 26.
GNOLI (Dom.), p. 139.
GONSE, p. 178.
GUARINI (LE), p. 136.
GUIDE (LE), p. 19, 44.
GUILLAIN, p. 179.

HOUDON, p. 70.

Inscription Barberini, p. 47.

Jérôme (Saint), p. 126, 168, 170.
Jugement dernier, p. 64.

LABANDE, p. 135, 162.
LE GROS, p. 181.
LEMOYNE, p. 182.
Laurent (Saint), p. 24.
Longin (Saint), p. 58.
LOUVRE, p. 72, 145.

Madeleine, p. 126.
Madeleine aux pieds du Christ, p. 66.
MADERNE, p. 15, 35, 40, 80, 83, 105, 106.
Marie Majeure (Sainte), Abside, p. 157, 173.
Marie (Sainte) in Monte Santo, p. 174.
Marie (Sainte) de' Miracoli, p. 174.
Marie (Sainte) du Peuple. Restauration, p. 121.
MARI (Ant.), p. 97, 111, 122.
MARINI, p. 19.
Maurice (Saint), p. 44.
MAZARIN, p. 72.
MICHEL (André), p. 72.
MICHEL-ANGE, p. 7, 14, 17, 20, 22, 25, 32, 55, 61, 68, 75, 80, 86, 91, 105, 106, 118, 123, 140, 160, 166.
MILIZIA, p. 6, 9, 36.
MOCCHI, p. 58.
MONNOT, p. 181.
MONTORSOLI, p. 96.

Naples, p. 17, 19.
Neptune et Glaucus, p. 30.

Niches de Saint-Pierre, p. 55.
Noviciat des Jésuites, p. 127, 135.

OLIVA (Père), p. 168.

PAJOU, p. 182.
Palais Barberini, p. 40, 106.
— *Chigi*, p. 139.
— *Farnèse*, p. 40.
— *du Louvre*, p. 145.
— *Ludovisi* (Montecitorio), p. 100.
PASSERI, p. 9, 44, 93.
Peintures du Bernin, p. 43.
Pierre (Saint). *Baldaquin* de l'Autel majeur, 35.
— *Chaire de Saint-Pierre*, p. 117, 170.
— *Ciborium* de la chapelle du Saint-Sacrement, p. 163.
— Décor de la *nef centrale* et des *nefs latérales*, p. 101.
— Décor des *Piliers* de la coupole, p. 55, 172.
PIGALLE, p. 182.
Pont Saint-Ange, p. 155, 171.
PORTA (Giacomo della), p. 15.
Porte du Peuple, p. 123.
Portraits du Bernin, p. 50.
Propagande (la), p. 39.
PUGET, p. 180.

QUATREMÈRE DE QUINCY, p. 6, 133.

RAGGI (Antonio), p. 66, 111.
RAINALDI (Carlo), p. 113, 145, 159, 160.
RAPHAEL, p. 7, 48, 61, 133, 135, 138.
Rapt de Proserpine, p. 26.
Ravissement de Saint-François, p. 63.
RUBENS, p. 19.

SABATTINI, p. 92.
SACCHETTI, p. 150.
Salle ducale, p. 142.
SALVI, p. 98.
SAN GALLO (GIULIANO DA), p. 20.
SANDRART, p. 115.
SARRAZIN, p. 179.
Scala regia, p. 141.
SELLA, p. 64.
SLODTZ, p. 182.
SPERANZA, p. 61.
Statue équestre de Constantin, p. 152.
Statue équestre de Louis XIV, p. 152.
Statue d'Urbain VIII, p. 73.

Thérèse (Sainte), p. 88.
TITIEN, p. 27.

Tombeau d'Alexandre VII, p. 159, 172.
Tombeau Bellarmino, p. 30.
— *de la Comtesse Mathilde*, p. 59.
— *Pimentel*, p. 111.
— *Raimondi*, p. 62, 64.
— *Santoni*, p. 23.
— *Silva*, p. 143.
— *d'Urbain VIII*, p. 73, 94.

VANVITELLI, p. 99.
Vatican. *Scala regia*, p. 141.
— *Salle ducale*, p. 142.
VELASQUEZ, p. 43, 109.
VENTURI (Lionel), p. 26.
Vérité (la), p. 85, 171.
VERROCCHIO, p. 91, 165.
Visitation (la), p. 143.
VITRY (Paul), p. 72.
VOLTAIRE, p. 181.

TABLE DES GRAVURES

	Pages.
I. — Portrait du Bernin par lui-même. Dessin	9
II. — L'Enlèvement de Proserpine. Marbre	13
III. — Apollon et Daphné. Marbre	17
IV. — Baldaquin de Saint-Pierre. Bronze	21
V. — Sainte Bibiane. Marbre	25
VI. — Inscription à la mémoire du général Barberini. Marbre.	33
VII. — Buste de Costanza Buonarelli. Marbre	41
VIII. — Chapelle Raimondi. Marbre	49
IX. — Le Christ apparaissant à la Madeleine. Marbre	57
X. — Buste du cardinal Scipion Borghèse. Marbre	65
XI. — Tombeau d'Urbain VIII. Bronze et marbre	73
XII. — La Vérité. Marbre	81
XIII. — Extase de sainte Thérèse. Marbre	89
XIV. — Nef latérale de Saint-Pierre	97
XV. — Buste d'Innocent X. Marbre	105
XVI. — Chaire de Saint-Pierre. Bronze	113
XVII. — Saint-Jérôme. Marbre	121
XVIII. — Coupole de l'église de Castel Gandolfo	129
XIX. — Église de Saint-André au Quirinal	137
XX. — La Scala Regia	145
XXI. — La Visitation. Marbre	153
XXII. — Tombeau d'Alexandre VII. Marbre et bronze	161
XXIII. — La bienheureuse Louise Albertoni. Marbre	169
XXIV. — Détail de la bienheureuse Louise Albertoni	177

TABLE DES MATIÈRES

	Pages.
INTRODUCTION	1
CHAPITRE PREMIER. — Les prédécesseurs du Bernin. — Son éducation	11
CHAPITRE II. — Pontificats de Paul V (1605-1621) et de Grégoire XV (1621-1623)	23
CHAPITRE III. — Première partie du pontificat d'Urbain VIII (de 1623 à 1630)	32
CHAPITRE IV. — Deuxième partie du pontificat d'Urbain VIII (de 1630 à 1644)	54
CHAPITRE V. — Pontificat d'Innocent X (1644-1655)	83
CHAPITRE VI. — Pontificat d'Alexandre VII (1655-1667)	112
CHAPITRE VII. — Pontificats de Clément IX (1667-1670), de Clément X (1670-1676) et d'Innocent XI (1676)	155
CHAPITRE VIII. — Influence du Bernin	176
TABLEAU CHRONOLOGIQUE	183
CATALOGUE DES ŒUVRES DU BERNIN	190
BIBLIOGRAPHIE	194
INDEX ALPHABÉTIQUE	199
TABLE DES GRAVURES	203

PARIS
TYPOGRAPHIE PLON-NOURRIT ET Cie
Rue Garancière, 8

PARIS
TYPOGRAPHIE PLON-NOURRIT ET Cⁱᵉ
Rue Garancière, 8

www.ingramcontent.com/pod-product-compliance
Lightning Source LLC
Chambersburg PA
CBHW071635220526
45469CB00002B/619